오백만 서예인을 위한

家訓五百選

肉筆本 加添

常山 申載錫 編著

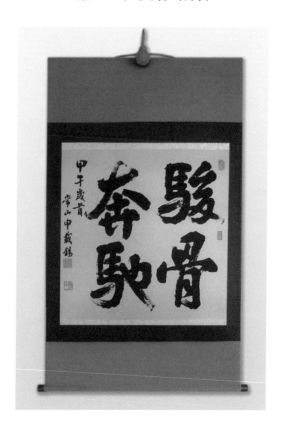

이화문화출판사

序文

　반세기 전까지만 해도 아무리 한미한 가정이라 할지라도 가훈 하나 벽에 걸지 않은 집이 없었다.
　가훈을 눈에 익히고 자란 자녀들은 그 작품의 예술적 감흥과 함께 문자에 담긴 그 뜻을 가슴에 각인하면서 성장했고, 그것을 사회 생활에 함께 하였다.

　용문산 산나물 축제에 가훈 써주기 부스를 마련하고 나에게 붓을 잡기를 청해 왔었다. 4일 동안 가훈을 받아 간 수가 무려 425명에 이르는 대단한 호응을 나는 보았다.
　그리고 우리 사회에 아직도 가훈을 필요로 하는 성향이 뚜렷함을 확인하였다.

　그리하여 우리 서예인들이 주민을 대상으로 가훈을 써주어야 할 책무가 있음을 절감하여 오백만 서예인의 한 사람으로서 가훈 집을 엮어야 되겠다는 의무감을 느꼈고, 서예인이면 누구나 필요로 하는 육필본 500구를 별책으로 가첨하기로 결심하였다.
　이 가훈은 기존 성어와 명구를 여러 책에서 선구하였고, 한시는 상산한시집 "여로"와 "산경만리" 중에서 일부 응용하였다.

2014년 3월 28일　화창한 봄날에
楊平 江上墨塾에서　常山 申載錫

目次

131. 佛恩欲應	132. 幽林秘處	133. 性滌塵心	134. 清淨寒墅
135. 茂樹珍禽	136. 水紋百里	137. 曉頭曙色	138. 千年松韻
139. 松濤不盡	140. 儒村淳朴	141. 紅霞映彩	142. 望九未皺
143. 波浪濤聲	144. 深壑養神	145. 野窓和暖	146. 道念自適
147. 鶯歌山響	148. 獨坐深軒	149. 烹茶幽馨	150. 研精延年
151. 山陰幽棲	152. 閑野隱居	153. 芳樹淸香	154. 階前松蓋
155. 鶯啼秀閨	156. 好勝好翁	157. 登第魁孫	158. 我棲僻鄉
159. 潛魚躍起	160. 楊柳黃榮	161. 隔江蜃樓	162. 心無憂恙
163. 傑士偉烈	164. 大賢宏才	165. 子榮將宏	166. 龍門登第
167. 仁親隱慕	168. 偕老德談	169. 子驚宏才	170. 身在長樂
171. 自適途亨	172. 百花潤蕾	173. 身寧心泰	174. 衰老忘憂
175. 野舍鶴年	176. 和顏積歲	177. 麗華福澤	178. 茅蓋匏熟
179. 子孫聞馨	180. 長齡松蔭	181. 勞身心欣	182. 俊豪俠士
183. 專心開眼	184. 昇陽受氣	185. 勉學好勝	186. 心齊得寵
187. 僻巷頌恩	188. 滿江波光	189. 爺媼欣然	190. 醇酒交酌
191. 爺笑孫樂	192. 婆孫弄樂	193. 婆娛長樂	194. 忠武龜鑑
195. 衰老不朽	196. 皺顏恒笑	197. 祖孫同戲	198. 智德明成
199. 和風巷路	200. 田園致功	201. 鶴髮大笑	202. 老雙不枯
203. 勉學氣風	204. 燈火可親	205. 螢雪之功	206. 晝耕夜讀
207. 靑雲之志	208. 寸陰是競	209. 刺股讀書	210. 篤志好學
211. 勉學成家	212. 筆精墨妙	213. 讀書尙友	214. 流芳百世
215. 韜光養德	216. 刻苦勉勵	217. 長者之風	218. 百戰百勝
219. 理想立志	220. 自彊不息	221. 日就月將	222. 靑出於藍
223. 志在千里	224. 根深枝茂	225. 格貴品高	226. 浩然之氣
227. 福在養人	228. 雲中白鶴	229. 博學篤志	230. 功成名遂
231. 見賢思齊	232. 溫故知新	233. 旭日昇天	234. 百鍊千磨
235. 安歇水濱	236. 讚頌祈禱	237. 信仰讚美	238. 恒常祈禱
239. 恩惠充滿	240. 恩寵讚頌	241. 富貴安樂	242. 千祥雲集
243. 溫厚和平	244. 弘裕有餘	245. 萬事如意	246. 福祿長久
247. 一念通天	248. 百世淸風	249. 居敬慈和	250. 無愧於天
251. 和神養素	252. 無愧我心	253. 養神保壽	254. 一忍長樂
255. 無慾見眞	256. 謹言愼行	257. 無汗不成	258. 敬愼無怠
259. 優曇鉢華	260. 仙姿玉質	261. 仙風道骨	262. 雲遊霞宿
263. 大道無門	264. 種德施惠	265. 見善必行	266. 所願成就

267. 溫故知新	268. 溫慈惠和	269. 修身齊家	270. 無憂爲福
271. 仁者樂山	272. 無信不立	273. 三省吾身	274. 性淸者榮
275. 慈悲忍辱	276. 敬天愛人	277. 知者樂水	278. 駿骨奔馳
279. 魚躍衝天	280. 和氣皆暢	281. 不誠無物	282. 欲速不達
283. 百忍有和	284. 慶如雲興	285. 無忍不達	286. 能忍最寶
287. 不忘忠敬	288. 露積成海	289. 居安思危	290. 勤者得寶
291. 見利思義	292. 寬仁厚德	293. 謙和勤儉	294. 勤儉和德
295. 事必歸正	296. 忍中有和	297. 愼終如始	298. 始終一貫
299. 苦盡甘來	300. 飽德醉義	301. 落照吐紅	302. 自勝者强
303. 勤勉誠實	304. 至誠通天	305. 至誠無息	306. 喜悅幸福
307. 龍翔鳳舞	308. 和氣致祥	309. 誠心和氣	310. 孝親敬順
311. 禍福無門	312. 竭力盡能	313. 剛柔兼全	314. 枯木發榮
315. 枯木生花	316. 見危授命	317. 曲水流觴	318. 登高自卑
319. 儉以養德	320. 博採衆議	321. 繁隆暢達	322. 夫榮妻貴
323. 捲土重來	324. 錦上添花	325. 謹禮崇德	326. 德崇業廣
327. 山紫水明	328. 飛泉湧出	329. 舍短取長	330. 雪中松柏
331. 氷淸玉潔	332. 水積成川	333. 水廣魚游	334. 柔能制剛
335. 溫柔敦厚	336. 身安爲樂	337. 禮義廉恥	338. 勇猛精進
339. 雲捲天晴	340. 爲善最樂	341. 月白風淸	342. 柳綠花紅
343. 意氣衝天	344. 自取富貴	345. 熊虎之將	346. 勇者不懼
347. 靜以修身	348. 知者不惑	349. 仁者不憂	350. 塵合泰山
351. 千巖萬壑	352. 春花秋月	353. 聚蜂成雷	354. 寬則得衆
355. 氣如涌泉	356. 美意延年	357. 知難忍恥	358. 夫榮婦貴
359. 水滴石穿	360. 淸高古雅	361. 百福自集	362. 樂極哀生
363. 心靜興長	364. 改過遷善	365. 勸善懲惡	366. 琴瑟之樂
367. 金玉滿堂	368. 老當益壯	369. 弄假成眞	370. 多多益善
371. 武陵桃源	372. 大器晩成	373. 百事大吉	374. 粉骨碎身
375. 實事求是	376. 安貧樂道	377. 魚變成龍	378. 延年益壽
379. 遠禍召福	380. 七顚八起	381. 快刀亂麻	382. 隱忍自重
383. 土積成山	384. 鶴立鷄群	385. 虎死留皮	386. 人死留名
387. 禍生不德	388. 福祿正明	389. 壽比金石	390. 長樂萬年
391. 永受嘉福	392. 天祿永昌	393. 長樂無極	394. 發祥致福
395. 勝忌勝欲	396. 慶雲昌光	397. 萬古淸風	398. 景氣和暢
399. 瑞氣集門	400. 竹聲松影	401. 治身淸素	402. 樹陰讀書
403. 修德受約	404. 外寬內明	405. 寬仁溫惠	406. 雄心憤發

407. 仁智明達　408. 千慮無惑　409. 高談娛心　410. 嘉言善行

411. 恭儉惟德　412. 傾耳民志　413. 金聲玉振　414. 麻中之蓬

415. 歲寒松柏　416. 樂行善意　417. 松蒼栢翠　418. 修德應天

419. 愼思篤行　420. 良禽擇木　421. 流水不腐　422. 惟善爲寶

423. 順天者存　424. 至誠求善　425. 芝蘭之室

五・六字 成語 ··· 128

426. 心與月俱靜　427. 靜者心自妙　428. 神安氣亦平

429. 閑居養高志　430. 黃鳥話春深　431. 恭寬信敏惠

432. 閑居却亂意　433. 松間照新月　434. 松風有淸音

435. 家和萬事成　436. 德生於卑退　437. 敦厚以崇禮

438. 名立於後世　439. 功名垂竹帛　440. 福生於淸儉

441. 心淸夢寐安　442. 言美則響美　443. 溫良恭儉讓

444. 義勝欲則昌　445. 爲善者有福　446. 爲義若嗜慾

447. 知足者仙境　448. 處世若大夢　449. 享天下之樂

450. 好學近乎知　451. 延年壽千霜　452. 龜鶴年壽齊

453. 壽者福之首　454. 佳氣滿高堂　455. 讀書有眞樂

456. 老鶴萬里心　457. 松風吹天簫　458. 知足以自誠

459. 厚德而廣惠　460. 信爲萬事本　461. 讀書增意氣

462. 飮酒全其神　463. 吾心在太古　464. 蕭然物外心

465. 幽居養性眞　466. 靜者心自妙　467. 山光澄我心

468. 柔弱勝剛强　469. 道德爲師友　470. 言溫而氣和

471. 白雲抱幽石　472. 天地卽衾枕　473. 老雙欲不枯

474. 樹影欲山童　475. 墅窓明月皓　476. 蜻聲萬苦愁

477. 野老讀閑房　478. 蟬蜩斯爭噪　479. 汲月炊飯啫

480. 剛者折柔則存　481. 玉不琢不成器　482. 春風秋月恒好

483. 學不厭敎不倦　484. 主乃我之牧者　485. 引導我行義路

486. 當常喜樂祈禱　487. 常存不虧之心　488. 田園自適亨通

489. 有始者必有終　490. 盡人事待天命　491. 一日克己復禮

492. 德不孤必有隣　493. 言寡尤行寡悔　494. 視思明聽思聰

495. 言思忠事思敬　496. 君子以文會友　497. 君子泰而不驕

498. 君子和而不同　499. 恭近禮遠恥辱　500. 見小利大不成

8

家訓의 時代的 性向

가훈의 시대적 성향

前時代의 家訓 전시대의 가훈

지금으로부터 2,500년 전인 BC 500년경에 공자의 가훈 즉 정훈 (庭訓)이 있었다. 단 12자에 불과한 간단한 두 마디 말 뿐으로 "불 학 시 무이언. 불학 예 무이립"(不學詩無以言 不學禮無以立)이라 는 가르침이었다.

시를 배워서 공부가 이루어지면 거기에서 깨달아 생각할 줄 알 게 된다고 가르쳤으며, 예를 배워서 덕행을 길러 하늘에 순종하고 군자가 행할 올곧은 행실을 지니게 된다고 가르침으로 써 자식교 육의 모든 것을 함축하였다.

이와 같이 공자는 자식에게 제가(齊家)하고 치국(治國)하는 근본 과 도리를 일러주었고 이것을 모르면 담벼락을 정면으로 마주 대 하는 것처럼 앞이 캄캄하여 행하지 못하고 진로가 막혀버리는 것 이라 가르쳤던 것이다.

이것이 대 철학자요 성인인 공자가 그의 자식에게 가르친 가장 간결한 가훈이었다.

공자 이후 유교사상이 사회를 지배하던 시기여서 수많은 가계(家 誡), 유훈(遺訓) 등 가훈 류가 많이 있었을 것이나 실전(失傳)되어 온전히 남은 것이 별로 없고 다만 고금의 가훈 중에 안씨가훈(顔氏 家訓) 만을 중국 가훈의 근간으로 삼는 경향이 컸다.

안씨가훈은 글자 그대로 안씨 가문의 자손들에게 가르침을 주고자 저술한 훈육서로 남긴 것이다. 그러나 그 내용이 시대를 초월하여 많은 사람이 공감할 수 있는 보편성을 지니고 있어서 처세교훈서

(處世敎訓書)로 널리 애독하게 된 것이다.

서기 590년 경 안지추(顔之推)는 열국이 남북조(南北朝)로 갈리어 패권을 다투고 전란이 끊이지 않았던 육조시대(六朝時代)와 수(隋)나라로 통일되기까지의 극도의 혼란 속에 살면서 뼈저리게 겪어야 했던 처절한 숱한 체험을 응축(凝縮)하여 저술한 안씨가훈(顔氏家訓) 2권 20편을 그의 자손들에게 남겼다.

이 가훈은 입신치가(立身治家)를 근본으로 한 자손훈계서로 가정을 중시하여 가정도덕의 확립을 주 목적으로 한 내용으로 안지추(顔之推) 그 자신의 후손들에게 길이 전하고자 하였던 자신의 가정 훈육서로 남겼던 것이다.

그리고 송나라 시대의 주희 주자(朱熹 朱子)는 삼십어구(三十語句)의 주자가훈(朱子家訓)을 지었다.

그 내용이 하루의 일과로부터 시작하여 매사에 검약하며, 환난에 대하여는 미리 예비하고, 검소 질박하여야 하며, 신의(信義)를 지키며, 윤리도덕과 수신(修身)에 마음 쓰라 하였으며, 숭조(崇祖)와 효사상을 가르치고, 욕심을 억제하며 이웃을 불쌍히 여길 줄 알게 하였고, 가문의 화순과 근면 독서 그리고 하늘의 뜻에 순종하여야 함을 고르게 가르치고 있다. 어느 것 하나 빼어놓을 수 없는 귀한 가르침을 주고 있는 것이다.

이와 같은 가훈 들은 한번 보아 넘길 수 있는 것이 아니어서 붓으로 필사하여 생활주변에 항상 가까이 두거나 벽에 붙여놓고 어려서부터 눈에 익히고 마음에 새기며 살았던 것이다.

孔子家訓 공자가훈

가훈이란 가정을 다스리고 가정에서의 자식에 대한 교육이나 선조로부터 전해오는 교육적 유훈(遺訓) 등을 말한다.

공자의 아들 백어(伯魚는 字) 이(鯉)가 뜰을 가로질러 지나갈 때 그의 아버지 공자가 불러 세워 시를 가르치고, 예를 가르친 고사를 일러 가훈이라 하였다.

또는 뜰에서 자식을 가르쳤다 하여 정훈(庭訓)이라 하기도 한다.

공자는 중국 춘추시대 유가(儒家)의 비조(鼻祖)로서 기원 전 552-479년에 살았던 대 철학자요 동양 삼국의 정치와 사상에 커다란 영향을 준 성인으로 일컫는다.

그런 그가 자식에 대하여 가르침을 준 것이 꼭이 갖추어진 서재이거나 방안의 서안(書案)앞 같은 곳이 아닌 아무 곳에서나 가리지 아니하고 교육하였다는 그것이 바로 참 교육이고 참 가훈임을 제자들에게 보여주었고 후세 사람들에 이르기 까지 본 보기로 전하여 주고 있다.

이와 같이 지극히 짧은 단 두어 가지 말씀이 그의 제자들에 의하여 오늘날 기록으로 남은 고대 가훈으로서의 첫 훈사(訓辭)라 할 수가 있다.

논어 계씨편(論語 季氏篇)에 수록된 공자의 그 가훈이 지닌 의미는 굳이 크게 보면 크다 하겠으나 성인(聖人)이기 이전에 한 아버지로서 자기 자신의 자식을 슬기와 재주가 뛰어난 기린아(麒麟兒)로 만들어야 하겠다는 욕심보다는 다만 세상에 처져 있지 않는 자식이 되기를 바랄 뿐인 순수함이 담겨져 있는 너무나 간결하고 소박한 가훈이라 아니할 수가 없다.

論語 季氏篇 논어 계씨편

陳亢問於伯魚曰　진항문어백어왈

子亦有異聞乎　자역유이문호

對曰未也　대왈미야

嘗獨立鯉趨而過庭　상독립이추이과정

曰學詩乎　왈학시호

對曰未也　대왈미야

不學詩無以言　불학시무이언

鯉退而學詩　리퇴이학시

他日又獨立　타일우독립

鯉趨而過庭　리추이과정

曰學禮乎　왈학예호

對曰未也　대왈미야

不學禮無以立　불학예무이립

鯉退而學禮　리퇴이학례

聞斯二者　문사이자

陳亢退而喜曰　진항퇴이희왈

問一得三　문일득삼

聞詩聞禮　문시문례

又聞君子之遠其子也　우문군자지원기자야

공자의 제자 진항(陳亢)이 백어 이(伯魚 鯉)에게 물었다.

"자네는 아버님에게 남달리 특별히 들어 배운 것이 있으신가?" 하고 물으니 백어(伯魚)는 대답하되

"아직 없습니다."

다만 일찍이 아버님께서 혼자 서 계실 때에 내가 그 앞뜰에서 머리를 숙이고 종종걸음으로 지나가니 말씀하시길

"너는 시를 배웠느냐?"고 물으시기에

"아직 배우지 못했나이다" 하고 말씀드렸더니

"시를 배우지 아니하면 남과 더불어 말도 할 수가 없다" 고 말씀하시기에 나는 물러나와 시를 배웠습니다.

그 후에 또 혼자 서 계실 적에 내가 그 앞뜰을 지나가니 불러 세워

"너는 예를 배웠느냐?" 하고 물으시기에

"아직 못 배웠나이다" 고 하였습니다. 그랬더니

"예를 배우지 아니하면 남 앞에 설 수가 없느니라" 고 말씀하시기에 나는 물러나와 예를 배웠습니다. 그러나 특별히 들은 것은 이 두 가지뿐입니다 라고 하였다.

진항(陳亢)이 물러나와 즐겁게 말하되 하나를 물었다가 세 가지를 얻었으니 학시(學詩) 함을 듣고, 학예(學禮) 함을 듣고,

또한 군자는 그 자식을 멀리하는 줄을 배웠노라고 하였다.

顔氏家訓 안씨가훈

　공자 이후 천년이 지난 서기 531~590년 경 남북조 말기시대에 북제(北齊)의 임기(臨沂-산동성)사람 안지추(顔之推)가 저술한 안씨가훈(顔氏家訓) 2권 20편이 오늘에 전해지고 있다.

　안씨가훈은 남북조시대의 남과 북의 생활, 풍속, 정서와 학문, 언어 등에 대해 안지추(顔之推) 자신이 소용돌이치는 전란 속에 망국의 포로 생활까지 뼈저리게 겪으면서 목도하고 경험했던 생생한 내용과 각국을 전전하면서 체험했던 사회상을 정리하여 그대로 가훈에 담았다.

　안지추는 당시의 정치, 경제, 사회는 물론 각국의 역사와 문화를 사실에 입각하여 세밀하게 인용하면서 유래 없이 혼란스러웠던 세상을 몸소 겪어 터득한 생존의 지혜를 자손들에게 가르치고 싶었고, 동시에 가문의 보존을 위한 처세방식을 자상하게 일러주고 싶었다.

　뿐만 아니라 성현의 말씀을 적절히 구사(驅使)하면서 역경 속에서도 인간으로서의 품위를 잃지 않으려는 노력과 철학을 고루 담아 삶의 지침서로 자손들에게 남겼던 것이다.

　이 가훈은 본시 안지추 그 자신이 엄정한 가풍 속에서 살아왔던 격조 높은 지식인으로서의 소양이 근본이 되어 성현의 말씀과 고사(古事) 등 광범위한 내용을 적절히 인용하여 훈사를 쉽게 이해하도록 배려하였다.

　그 바탕 위에 전쟁, 정변, 천재지변, 기아 등의 극한적인 상황이 빈발하던 험난한 난세에 살아왔던 그간의 소중한 경험을 귀감으로

하였고 그로 인해 터득한 처세방법을 후손들에게 훈육서로서 전하고자 하여 저술한 책이다. 그러기에 중국에서 가장 영향력 있는 대표적인 가훈서로서 오늘에 이어지고 있는 것이다.

그는 서치(序致) 즉 서문에서 이 책을 짓는 목적은 오직 가정을 바로잡고 자손을 이끌고 타이르는 일을 위해서라고 했고, 무릇 같은 말이라도 친한 사람의 말은 미덥고, 같은 명이라 하더라도 따르던 사람의 명령은 행하기 마련이라고 했다.

아이의 심한 장난을 말리는 데는 스승의 훈계보다 평소 돌보던 여종의 이끎이 낫고, 형제간 다툼을 그치게 하는 데는 요순(堯舜)의 도리보다도 아내의 달램이 오히려 더 낫다 하였고, 이 책이 너희들에게 여종이나 아내보다 지혜로운 것으로 미덥게 여겨지기를 바란다. 고 서술하였다.

이후 천년을 넘게 역대 왕조와 명문대가는 물론 수많은 평범한 사람들 모두가 살아가는데 필요불가결의 지침서로서 보물처럼 소중히 필사하여 이용하고 있었다.

그리하여 1,400년의 기나긴 동안을 세월은 흘러 세상풍정(世上風情)이 수없이 바뀌었어도 각기 가정에서는 이 가훈 보기를 얽섥인 대숲 속에 피어난 매화꽃처럼 귀히 여기며 대를 이어 전해지는 격조 높은 훈육서요 지혜서요 처세서로서 간직하여 지금에 이르고 있는 것이다.

그 내용은 자식, 형제, 아내 등 가정 내의 교육에 관한 내용으로부터 세상에 나와 사대부(士大夫)로서 지녀야 할 인격, 처신, 학문적 소양, 기예 등에 관한 내용과 세상에 처하여 어떻게 살아가야 하는가에 대한 처세 방법을 썼고, 마지막으로 삶을 어떻게 마무리할 것인가에 대하여 끝을 맺었다.

안씨가훈 20편을 개략하면 다음과 같다.

제 1편 서치(序致)

이 가훈의 저술목적은 오로지 집안을 바로잡고 자식을 가르치는 일을 하기 위함이요, 자기 자신의 성장과정을 일러 자손들이 그 전철로 삼기를 바라는 것을 내용으로 하고 있다.

제 2편 교자(敎子)

자식 교육의 중요성과 방법, 그리고 부자지간의 엄숙함과 편애에서 오는 폐단, 잘못된 교육으로 인한 불행 등의 교육론이다.

제 3편 형제(兄弟)

형제간이 불목(不睦)하면 동서 간을 비롯한 연관된 모든 사람이 다 소원해지는 것이고 형님을 모시기를 아버지를 대하듯 하여야 한다고 하였다.

제 4편 후취(後娶)

재혼은 신중하게 하여야하며 그로 인한 불화를 지적하고, 돌아가신 모친에 대한 지극한 효성을 예로 가르쳤다.

제 5편 치가(治家)

교화란 위에서 아래로 행하여지고 이를 거스르는 자는 타고난 악인으로 형벌로 다스려야지 훈도는 어렵다 하였고, 검소하되 인색하지 말며, 너그럽고 엄격함이 지나치면 오히려 화가 미친다고 하였으며, 푸닥거리나 부적(符籍)으로 소원을 비는 요망한 일에 비용을 쓰지 말라고 가르쳤다.

제 6편 풍조(風操)

사대부의 예의범절부터 이름을 지을 때에는 후손까지 고려하여 신중하여야 하고, 친족 간의 호칭은 어떻게 하며, 이름과 자(字)의 사용방법 즉 이름은 개인을 구분하고, 자는 덕을 나타낸다. 또 사후(死後)에 곡이 끝나면 피휘(避諱)하지만 자는 사후에 쓴다 하였다.
사후의 예절을 초상부터 탈상까지 그리고 그 후의 처신 등을 말하였고, 미신은 올바른 품위를 해치는 것이니 지탄받아야 한다고도 하였다.
그 외에 여러 가지 처세를 더 적었다.

제 7편 모현(慕賢)

뛰어난 인물을 만나면 그를 흠모하라. 선한 사람과 함께 지내면 마치 그의 향기가 자신에게 스며드는 것과 같다는 인재의 중요성을 가르치는 교훈이다.

제 8편 면학(勉學)

학문은 왜 해야 하는가의 목적과 방법을 실례를 들어 설명하였고, 귀족이라 할지라도 학문이 없으면 몰락한다고 하였다.
학문을 하였으면 실천해야 하고, 겸허해야 하고, 고루하지 않아야 한다. 또한 사람은 늙었어도 학문에 힘써야 한다고 하였다.
그 외에 문자학의 중요성을 설명하였다.

제 9편 문장(文章)

문장은 성령(性靈)을 도야하고 오묘한 재미에 빠져드는 즐거움이 있어 익혀볼 만하다. 그러나 신중하지 못하여 글은 함부로 쓰면 걱정거리가 된다.

안씨 가문의 문장은 매우 곧아 시류에 따르지 않았는데 전란
으로 다 없어졌다. 원통하고 한스러운 일이다.
글을 쓸 때 주변의 좋지 않은 것은 피하는 것이 좋다는 등 문학
의 본질과 작가론, 창작론, 비평론까지 언급하였다.

제10편 명실(名實)

명성(名聲)과 실질의 관계는 형체와 그림자의 관계와 같고 수신
(修身)을 하지 않고 명성을 구하는 것과 같다.
거짓은 드러나게 마련이다. 허실(虛實)과 진위(眞僞)가 마음속에
들어있으면 그대로 행적(行績)에 드러나게 된다. 한 가지 거짓은
백가지 진실을 잃게 된다.
거짓으로 얻은 명성이나 겉 치레는 길지 못하다고 가르치고 있다.

제11편 섭무(涉務)

국가에 쓰이는 인재는 대개 6개 부류에 속한다.
중앙정부의 공직자와 문학과 사학에 능통한 자, 군사담당 전문
가, 지방담당 공직자, 외교관, 건설담당 공직자 등이다.
그러나 이 여섯 가지에 다 능통하기에는 무리가 따를 것이므로
그 중 자기가 맡은 한가지만이라도 딱 부러지게 할 수 있는 전
문가가 되라고 가르치고 있다.

제12편 성사(省事)

불필요한 것에 대한 관심을 줄이고 한 가지에 집중하라 하였고,
자기의 직분을 넘지 말라 하였다. 말세에 나타나는 인간의 타락
상을 경계하였고, 하찮은 명예심 때문에 치욕을 받는 일이 없도
록 하라 하였다.

제13편 지족(止足)

욕심을 버리고 분수에 맞는 삶을 살면 행복해진다 하였다. 그리고 필요한 만큼만 누리고 베풀라고 하였다.

제14편 계병(誡兵)

전쟁을 좋아한 자는 결국 비참한 재앙으로 끝나고 말았다는 사실을 가슴깊이 새겨두라 하였다.
책을 읽지 않고 다만 말 타고 다섯 가지 무기를 다루면 무사라고 하지만 이는 그저 밥자루나 술항아리 같은 것일 뿐이라고 개탄하였다.

제15편 양생(養生)

목숨은 불로장생술(不老長生術)로 연장할 수 있는 것이 아니며, 신선이 되려고 수양하여 마음을 잘 닦고도 호환(虎患)으로 죽을 수 있다. 그럼으로 목숨을 지키는 것이야말로 양생인 것이라 하였다.

제16편 귀심(歸心)

불교 신앙을 권유하는 말로서 불교신앙을 소홀히 하지 말 것이며, 세속에서 불교를 비난하는 오해를 지적하면서 인과응보설, 승려, 불교의 국가에 대한 득실, 윤회설, 살생에 대한 계율 등에 대하여 상세히 설명하였다.

제17편 서증(書證)

문자학(文字學), 훈고학(訓詁學), 교감학(校勘學) 등 고전연구 방법론을 기술하였다.

제18편 음사(音辭)

음운론(音韻論)의 역사와 방법, 남북 음운의 차이를 논하였다.

제19편 잡예(雜藝)

서예, 회화, 활쏘기, 점복(占卜), 음악, 바둑, 투호(投壺) 등의 기예(技藝)등 예술과 오락은 삶을 풍요롭게 하지만 지나치면 오히려 번거로워진다고 하였다.
지나친 재주 때문에 굴욕스러워진 사람들, 생명을 경시하는 활쏘기, 점복은 의심이 늘기만 할 뿐이며, 약간의 의학지식은 필수이며, 음악을 가까이하되 미치지는 말라하고, 바둑 등의 오락은 너무 몰입하지 말라 하고, 투호 같은 운동은 즐기라고 하였다.

제20편 종제(終制)

장례(葬禮)와 제사(祭祀)에 관한 유언서이다.
아무 사치가 없는 장례를 치르게 하라 하면서 제사는 불교식으로 하되 삶의 기둥뿌리를 뽑아가면서 무리하게 공양을 하여 가족 모두가 헐벗고 굶주리게 해서는 안 된다고 유언하였다.

안씨가훈은 매 편마다 많은 분량으로 각기 세분화되어 있어 20편의 방대한 내용을 일일이 다 열거하기가 어려워 그 중에서 몇 가지 훈언만을 아래에 추렸다.

上智不敎而成 下愚雖敎無益 中庸之人不敎不知也
상지불교이성 하우수교무익 중용지인불교부지야

천재적 지혜를 가진 자에게는 가르치지 않아도 이루어짐이 있고, 지극히 어리석은 자는 가르쳐도 나아질 것이 없지만, 보통 사람은 가르치지 않으면 알지 못한다.

父不慈則子不孝 兄不友則弟不恭 夫不義則婦不順矣

부불자즉자불효 형불우즉제불공 부불의즉부불순의

아버지가 자애롭지 못하면 자식이 불효하고, 형이 우애롭지 못하면 아우가 공손하지 않으며, 남편이 의롭지 못하면 아내가 순종하지 않는다.

與善人居 如入芝蘭之室 久而自芳也,

여선인거 여입지란지실 구이자방야

선한 사람과 함께 지내게 되면 마치 향기로운 지초가 있는 방에 들어간 것처럼 저절로 몸에서 향기가 풍기게 된다.

如惡人居 如入鮑魚之肆 久而自臭也

여악인거 여입포어지사 구이자취야

악한 사람과 함께 지내면 마치 절인 생선을 파는 가게에 들어간 것처럼 절로 악취가 풍기게 된다.

何惜數年勤學 長受一生愧辱哉

하석수년근학 장수일생괴욕재

어찌 몇 년간 부지런히 배우는 노력을 아까워하다가 일생 동안 길이 수모와 치욕을 당하겠는가.

身死名滅者如牛毛 角立傑出者如芝草

신사명멸자여우모 각립걸출자여지초

몸이 죽으면서 이름도 함께 묻혀버릴 사람은 쇠털같이 많으나 기린의 뿔처럼 우뚝 솟을 인물은 영지초처럼 귀하니라.

所以學者 欲其多知明達耳 必有天才 拔群出類

소이학자 욕기다지명달이 필유천재 발군출류

글을 배우는 이유는 많이 알고 훤히 통달하고자 해서일 따름이요, 반드시 하늘이 내린 인재가 있어 무리 가운데서 뛰어날 것이다.

夫所以讀書學問 本欲開心明目 利於行耳

부소이독서학문 본욕개심명목 이어행이

무릇 책을 읽고 글을 배우는 목적은 마음을 열고 밝은 안목을 가지며 행동함에 이로움이 되기 위함이니라.

幼而學者 如日出之光 老而學者 如秉燭夜行

유이학자 여일출지광 노이학자 여병촉야행

어려서 배우는 것은 태양이 솟아오르며 빛을 비추는 것과 같고, 늙어서 배우는 것은 촛불을 들고 밤길을 가는 것과 같으니라.

世人多蔽 貴耳賤目 重遙輕近

세인다폐 귀이천목 중요경근

폐해가 많은 세상이라 귀로 듣는 것을 귀히 여기고, 눈으로 보는 것은 천하게 여기며, 먼 것을 오히려 중하게 여기고, 가까운 것을 가볍게 여긴다.

少長周旋 如有賢哲 每相狎侮 不加禮敬

소장주선 여유현철 매상압모 불가예경

어려서부터 함께 자라면서 가까이 지내다 보면 뛰어난 사람이
라도 늘 가볍게 여겨 함부로 대하고 예로서 공경하지 않게 된다.

他鄕異縣 微藉風聲 延頸企踵 甚於飢渴

타향이현 미자풍성 연경기종 심어기갈

타 지역 다른 고을사람 같으면 약간의 풍문만 있어도 목을 늘이
고 발돋움하고서 애타게 기다리는 것이 굶주리고 목마른 사람보
다도 더하다.

夫學者猶種樹也 春玩其華 秋登其實 講論文章 春華也 修身利行
秋實也

부학자유종수야 춘완기화 추등기실 강론문장 춘화야 수신이행 추실야

무릇 배움이란 나무를 심는 것과 같아서 봄철에는 그 꽃을 즐기
고, 가을이면 그 열매를 거두니 문장을 강론하는 것은 봄철의
꽃이요, 몸을 닦아 이로움을 실천하는 것은 가을의 열매이니라.

古人勤學 有握錐 投斧 照雪聚螢 鋤則帶經 牧則編簡 亦爲謹篤

고인근학 유악추 투부 조설취형 서즉대경 목즉편간 역위근독

고인은 부지런히 배웠다.
졸음을 쫓으려고 송곳을 움켜쥐거나 유학의 길에 나서려고 도끼
를 던져 보이거나
눈빛에 책을 비추어 보거나, 반딧불이를 명주자루에 모으거나,
김을 매면서도 경전을 끼고 있거나, 양을 치면서도 부들 잎 쪽
지로 책을 역었으니 역시 부지런히 힘써 배웠다고 하겠다.

無多言 多言多敗 無多事 多事多患

무다언 다언다패 무다사 다사다환

말을 삼가라. 말이 많으면 실수가 많다. 괜한 일에 관여하지 말라.
일이 많으면 근심도 많아지느니라.

刑罰不中 則民無所措手足

형벌부중 즉민무소조수족

형벌제도가 바르지 않으면 백성들이 설 곳이 없어지느니라.

上士忘名 中士立名 下士竊名

상사망명 중사입명 하사절명

제일 높은 곳에 속하는 선비는 자신의 이름을 잊고, 중간에 속
하는 선비는 자신의 이름을 세우며, 가장 낮은 곳에 속하는 선
비는 남의 이름을 빼앗는 것이니라.

士君子之處世 貴能有益於物耳

사군자지처세 귀능유익어물이

학식이 많고 덕망이 높은 사람은 사물에 이익이 있음을 중시하
면서 세상에 대처하느니라.

別時容易見時難

별시용이견시난

이별하기는 쉬워도 만나기는 어려우니라.

朱子家訓 주자가훈

 서기 1,130~1200년 남송의 산시성(山西省)사람 주희 주자(朱熹 朱子)는 주자학을 대성하고, 시전(詩傳)을 비롯한 자치통감강목(資治通鑑綱目), 사서집주(四書集註), 근사록(近思錄), 소학(小學) 등 많은 저서를 남긴 대 유학자로서 주자십회훈(朱子十悔訓)과 주자가훈(朱子家訓) 30篇을 찬(纂)하여 세상에 내었다.
 곧 治家要訣이다. (가정을 다스림에 있어서 꼭 필요한 법)

朱子家訓 30篇

1. **黎明卽起 灑掃庭除 要內外整潔 旣昏便息 關鎖門戶 必親自檢點**
 여명즉기 쇄소정제 요내외정결 기혼편식 관쇄문호 필친자검점

 새벽에 즉시 일어나서 뜰에 물을 뿌리고 쓸며 집 안팎을 정돈하고 깨끗하게 하며, 이미 날이 어두워 잠자리에 들 적에는 문단속을 꼭 일일이 몸소 점검하여야 한다.

2. **一粥一飯 當思來處不易 半絲半縷 恒念物力惟艱**
 일죽일반 당사래처불이 반사반루 항념물력유간

 한 그릇의 죽, 한 그릇의 밥이라도 마땅히 출처의 쉽지 않음을 생각하고, 반 오리의 실, 반 조각의 누더기라도 항상 생산하는데 오직 괴로움뿐이라는 것을 생각하라.

3. 宜未雨而綢繆 毋臨渴而掘井

 의미양이주무 무림갈이굴정

 장마철 이전에 미리미리 비가 새지 않도록 얽어매어 준비하여
 야 하고, 가뭄에 당하여 우물을 파는 일이 없도록 하라.

4. 自奉 必須儉約 宴客 切勿流連

 자봉 필수검약 연객 절물유련

 스스로 자기 몸을 길음에는 꼭 검소하고 절약하여야 하고, 잔
 치손님이 되어서는 절대로 노는데 팔려 집으로 돌아가기를
 잊지 않게 하라.

5. 器具質而潔 瓦缶勝金玉 飮食約而精 園蔬愈珍羞

 기구질이결 와부승금옥 음식약이정 원소유진수

 생활기구가 질박하고 깨끗하면 토기라도 금옥으로 만든 그릇
 보다 낫고, 음식이 검소하여도 정결하면 채소라도 진귀한 반
 찬보다 나으니라.

6. 勿營華屋 勿謀良田

 물영화옥 물모양전

 화려한 집을 짓지 말고, 좋은 밭을 생각하지 말라.

7. 三姑六婆 實淫盜之媒 婢美妾嬌 非閨房之福

 삼고육파 실음도지모 비미첩교 비규방지복

 여승, 여 도사, 점쟁이와 포주, 매파, 무당, 무뢰파, 약파, 산파등
 의 삼고 육파 중 한 사람이라도 집에 있게 하면 실로 간음이나

도둑의 원인이 되고, 계집종이 아름답고 첩이 애교스러우면 안
방의 복이 아니니라.

8. 童僕勿用俊美 妻妾切忌艶粧
동복물용준미 처첩절기요장

사내아이 종은 준수하고 아름다운 아이를 쓰지 말고, 아내와
첩은 절대로 곱게 단장하는 것을 금하여야 하느니라.

9. 祖宗 雖遠 祭祀 不可不誠 子孫 雖愚 經書 不可不讀
조종 수원 제사 불가불성 자손 수우 경서 불가불독

조상이 비록 멀다 할지라도 제사를 정성스럽지 않게 모셔서
는 아니 되고, 자손이 비록 어리석다 할지라도 경서를 읽히지
않아서는 아니 된다.

10. 居身 務期儉樸 敎子 要有義方
거신 무기검박 교자 요유의방

몸을 갖는 데는 힘써 검소하고 질박하여야 하고, 자식을 가르
치는 데는 꼭 신의를 지키도록 하는 방법이 있어야 하느니라.

11. 莫貪意外之財 莫飮過重之酒
막탐의외지재 막음과중지주

생각 밖의 재물은 탐하지 말고, 지나치게 많은 술은 마시지
말라.

12. 與肩挑貿易 毋佔便宜 見窮苦親鄰 須加溫卹

여견도무역 무점편의 견궁고친린 수가온휼

행상과 물건을 팔고 살 때에는 값이 쌈만 엿보지 말고, 가난하고 괴로운 친한 이웃을 보았을 때에는 반드시 온정을 더하여 진휼하라.

13. 刻薄成家 理無久享 倫常乖舛 立見消亡

각박성가 이무구형 윤상괴천 입견소망

아주 인색하게 재물을 모아서 한 집을 이루면 이치가 오래 누리지 못하고, 윤리와 도리에 어긋나면 곧 사라져 없어지는 것을 보게 되느니라.

14. 兄弟叔姪 須分多潤寡 長幼內外 宜法肅辭嚴

형제숙질 수분다윤과 장유내외 의법숙사엄

형제와 숙질 사이는 반드시 많은 것은 나누어 갖고 적은 것은 더해주어야 하며, 어른과 어린이, 남편과 아내 사이는 마땅히 법도와 언행이 엄숙하여야 하느니라.

15. 聽婦言乖骨肉 豈是丈夫 重貲財薄父母 不成人子

청부언괴골육 기시장부 중자재박부모 불성인자

남편이 부인의 좋지 못한 말을 듣고, 부모 형제의 사이가 어그러진다면 어찌 이를 대장부라 할 수 있겠으며, 재물만을 귀중히 여기고 부모를 박대한다면 사람이 될 수는 없는 것이다.

16. 稼女擇佳壻 毋索重聘 娶媳求淑女 勿計厚奩

가녀택가서 무색중빙 취식구숙녀 물계후렴

딸을 시집보내는 데는 재주와 성품이 뛰어난 사위를 고르되 많은 폐백을 보내어 부르는 곳을 찾지 말고, 며느리를 얻는 데는 덕행을 갖춘 얌전하고 아름다운 품격을 지닌 여자를 구하되 후한 예물이나 혼수를 생각하지 말아야 한다.

17. 見富貴而生諂容者 最可恥 遇貧窮而作驕態者 賤莫甚

견부귀이생첨용자 최가치 우빈궁이작교태자 천막심

부유하고 권력 있는 이를 보고서 아첨하는 얼굴을 짓는 것은 가장 부끄러워해야 할 일이고, 가난하고 궁색한 이를 만나서 교만한 태도를 짓는 것은 천하기가 이보다 심함이 없는 것이다.

18. 居家戒爭訟 訟則終凶 處世戒多言 言多必失

거가계쟁송 송즉종흉 처세계다언 언다필실

집에서 삶에 다투어 송사하는 것을 경계하라. 송사하면 흉할 것이다.
세상에서 살아감에 말 많은 것을 경계하라. 말이 많으면 반드시 실수하느니라.

19. 勿恃勢力 而凌逼孤寡 毋貪口腹 而恣殺牲禽

물시세력 이릉핍고과 무탐구복 이자살생금

세력을 믿고서 외로운 과부를 능욕하거나 핍박하지 말고, 음식을 탐하여서 희생이나 가금(家禽)을 함부로 죽이지 말라.

20. 乖僻自是 悔誤必多 頹隳自甘 家道難成

괴벽자시 회오필다 퇴휴자감 가도난성

성질이 비꼬임을 스스로 알게 되면 잘못을 뉘우침이 반드시 많을 것이고, 칠칠치 못함을 스스로 달게 여긴다면 집안의 법도를 이루기 어려우니라.

21. 狎暱惡少 久必受其累 屈志老成 急則可相依

압닐악소 구필수기루 굴지노성 급즉가상의

나쁜 소년들과 가깝게 사귀면 뒤에 꼭 그 괴로움을 받을 것이고, 노력하고 성숙한 사람들에게 뜻을 굽히면 급한 일이 있을 때에 서로 의지할 수 있게 된다.

22. 輕聽發言 安知非人之譖愬 當忍耐三思 因事相爭 焉知非我之不是 須平心暗想

경청발언 안지비인지참소 당인내삼사 인사상쟁 언지비아지불시 수평심암상

남의 말을 가볍게 듣고서 말을 한다면 어찌 남의 참소가 아니라는 것을 알겠느냐? 마땅히 참고 견디어 여러 차례 신중히 생각하라.
일로 해서 서로 다툰다면 어찌 나의 옳지 않음을 알랴? 모름지기 평온한 마음으로 깊이 생각게 하라.

23. 凡事 當留餘地 得意 不宜再往

범사 당류여지 득의 불의재왕

모든 일에 마땅히 여유를 두어야 하고, 뜻을 얻음에 마땅히 두 번 하지 않도록 하여야 한다.

24. 施惠莫念 受恩莫忘

시혜막념　수은막망

남에게 은혜를 베푼 것은 생각지 말고, 남에게 은혜를 받은 것은 잊지 말아야 하느니라.

25. 人有喜慶 不可生妒嫉心 人有禍患 不可生喜幸心

인유희경　불가생투질심　인유화환　불가생희행심

남에게 기쁨과 경사가 있거든 질투의 마음을 내지 말고, 남에게 재앙과 근심이 있거든 기쁘고 다행한 마음을 가져서는 아니된다.

26. 善欲人見 不是眞善 惡恐人知 便是大惡

선욕인견　불시진선　악공인지　편시대악

자기의 선(善)을 남에게 보이고자 하는 것은 곧 참 선이 아니고, 자기의 악(惡)을 남이 알까 두려워하는 것은 바로 곧 큰 악이니라.

27. 見色而起淫心 報在處女 匿怨而用暗箭 禍延子孫

견색이기음심　보재처녀　익원이용암전　화연자손

여색을 보고서 음란한 마음을 일으키는 것은 감정이 아내나 딸에게 간음을 하게 하는 것이고, 원한을 숨기고서 불의에 화살을 쏘는 것은 화가 자손에게 미치게 하는 것이다.

28. 家門和順 雖饔飧不繼 亦有餘歡 國課早完 卽囊橐無餘 自得至樂

가문화순 수옹손불계 역유여환 국과조완 즉낭탁무여 자득지락

집안이 화목하고 순탄하면 비록 아침저녁의 끼니를 잇지 못할지라도 역시 여유와 즐거움이 있을 것이고,
나라의 공과금을 일찍 완납하면 즉 내 주머니와 전대에 남음이 없을지라도 마음이 가벼워 만족하게 여기며 지극히 마음이 놓이고 즐거울 것이다.

29. 讀書 志在聖賢 爲官 心存君國

독서 지재성현 위관 심존군국

글을 읽을 적에는 뜻을 성인과 현인에게 두고,
벼슬을 살적에는 마음을 임금과 나라에 두어라.

30. 守分安命 順時聽天

수분안명 순시청천

분수를 지켜 운명에 안존하며, 시세에 순응하고 천명에 따르거라.

爲人若此 庶乎近焉

위인약차 서호근언

사람됨이 위와 같다면 소망에 가까울 것이다.

韓國名家의 家訓 한국명가의 가훈

우리나라에도 예로부터 명가이거나 일반사대부를 막론하고 그 가정에는 의례히 가훈이 있었고 그 가훈들은 중국의 안씨가훈이나 주자가훈에 못지않은 탁출한 명 가훈이었다.

호사유피 인사유명(虎死留皮, 人死留名)이라 하였다. 호랑이는 죽어서 무늬 좋은 호피(虎皮)를 남기고, 사람은 죽어서 후세에 전할 만한 꽃다운 이름을 남긴다는 뜻의 말이다. 이를 바꾸어 말한다면 아무 재주 없이 그저 늙어가다가 죽는 무재성옹(無才成翁)의 어리석음을 꺼려하는 말이기도 하다.

인간은 누구를 막론하고 양질의 유전형질(遺傳形質)을 보존하여 자손의 자질(資質)을 향상시켜 뛰어난 명성을 세상에 남기기를 원한다.

교육이 없는 인생은 인사유명(人死留名)은 고사하고 산다는 것이 불투명하여 지금껏 살아온 이유와 살아갈 이유 그런 것에 아무런 확신이 없이 다만 소처럼 눈만 껌벅거리다가 사라질 뿐이다.

특히 우리나라의 부모들은 이와 같은 이치를 너무나 잘 알고 있기에 자식의 교육에 사활(死活)을 건다. 부모들은 없는 재물을 쏟아 붓고 온갖 고초를 겪어가며 자식 교육에 매달린다. 그래서 우리나라의 교육열을 세계가 부러워하고 미국 대통령도 부러워한다.

그런데 그 열정적인 자식 교육이 아쉽게도 가정 밖에서의 각급 교육기관에서 수신교육(修身教育)이 빠진 채 지식교육(智識教育)을 받는 것으로 일관되어있다.

가정이 낙원이라는 기본 원리를 모르는 바 아니나 양 부모가 일

에 쫓겨 가정에서 사랑하는 자식을 가르칠 가정교육은 신경 쓸 겨를이 없다. 뿐만 아니라 어린자식이 그 부모를 보기조차 어려운 세상을 살아야하는 가엾은 세상을 살고 있는 것이 현실이다.

한 시대 전만 하더라도 우리 어버이들은 자손들에게 가정생활의 예의범절(禮儀凡節)을 비롯한 각가지 교훈과 장래의 행복을 위하여 자기 자신이 지나온 경험과 학식을 결집하여 온갖 지혜와 고귀한 정성을 기울여 자손에게 귀감으로 삼고자 말을 전하고 글을 남겼다.

그 말과 글들은 가정의 복된 삶은 물론, 사회적으로도 원활한 인간관계와 오롯하고 성실한 삶을 사는 밝은 내일을 위한 설계로서 세상에 대처하는 법을 가르치는 지침서로 자손만대를 이을 교훈을 손수 적었다. 이것이 가훈으로 그 집안에 남았다.

이와 같은 훌륭한 가훈은 좋은 가풍을 만들었고, 그것이 혈맥으로 이어지고 혈통으로 남아 대대손손 그 가문의 전통으로 전해져 왔던 것이다.

그러나 그와 같은 가훈이 그 가문에서만의 가훈으로써 전해졌을 뿐 일반에 널리 보급되는 일이 거의 없어 못내 아쉬움이 남을 따름이다.

한국명가의 가훈이 헤아릴 수없이 많으나 일일이 다 기록할 수가 없어서 특별히 널리 알려진 명사 몇 분의 명 가훈 중에서 전후를 생략하고 일부만을 추려서 다음에 적어보기로 한다.

* 尤菴 宋時烈 戒 子孫訓 우암 송시열 계 자손 훈

戒妻家 敎子初生 敎婦初來 此眞格言也. 且人家於子婦 始愛而終惡者 皆是. 汝須與汝妻相戒 勿效此俗也.

계처가 교자초생 교부초래 차진격언야. 차인가어자부 시애이종 악자개시. 여수여여처상계 물효차속야.

가정을 다스려 나가는 데 경계할 점

자식교육은 처음 태어나서부터 잘하고, 아내를 가르치는 일도 처음 시집 와서부터 잘 하라. 이 말은 진실로 맞는 교훈이다. 또한 사람들의 가정을 보면 자부(子婦)를 처음에는 사랑하다가 나중에는 미워하는 예가 많은데 너희들은 꼭 너의 아내와 서로 이런 잘못된 풍습을 본받지 말라.

* 高麗太祖 王建 訓要十條 중에서
고려태조 왕건 훈요십조

惟我東方 舊慕唐風 文物禮樂 悉遵其制 殊方異土 人性各異 不必苟同. 契丹是禽獸之國 風俗不同 言語亦異 衣冠制度 愼勿效焉.

유아동방 구모당풍 문물예악 실준기제 수방이토 인성각이 불필구동. 거란시금수지국 풍속부동 언어역이 의관제도 신물효언.

우리나라는 옛날 당나라 풍습을 사모하여 문물과 예악이 다 그 제도를 지켜왔는데 지역과 인성이 다르니 구차하게 같이하고자 하지 말라. 거란(契丹)은 곧 금수와 같은 나라이고 풍속과 말도 다르니 그 의관제도(衣冠制度)를 본받지 말도록 하라.

* 朝鮮 英祖 御製祖訓 조선 영조 어제조훈

今予以五勸五戒. 丁寧訓爾 其目維何? 曰勸孝悌 曰勸學問 曰勸崇儒 曰勸節儉 曰勸納諫 此所謂五勸. 曰戒逸慾 曰戒信讒 曰戒興作 曰戒刑賞 曰戒幽獨 此所謂五戒.

금여이오권오계. 정녕훈이 기목유하? 왈근효제 왈근학문 왈근숭유 왈권절검 왈권납간 차소위오권. 왈계일욕 왈계신참 왈계흥작 왈계형상 왈계유독 차소위오계.

지금 나는 다섯 가지 권할 일과 다섯 가지 경계할 일을 확실히 가르치노라.
그 조목은 무엇이냐 하면 효도와 공경, 학문, 선비숭배, 절약검소, 간하는 말을 받아들이기의 다섯 가지의 권하는 일이고, 안일과 욕심, 참소하는 말을 믿는 일, 흥성한 작업, 형벌과 포상, 고요히 혼자 있는 것 이것을 경계하라.

* 漢陰 李德馨 誡子書 한음 이덕형 계자서

施爲政令動於人者　出門如見大賓 使民如承大祭. 乃聖人勉以爲人之功. 汝臨事 每思此言 則心不放 而思過半矣. 聽政之暇 勤讀經書 本源自有培養之地 汝其念之.

시위정령동어인자 출문여견대빈 사민여승대제. 내성인면이위인지공.
여임사 매사차언 즉심불방 이사과반의. 청정지가 근독경서 본원자유
배양지지 여기염지.

백성을 다스리는 원으로서
문밖을 나서면 큰 손님을 만나보는 듯하고, 백성들을 부리기를
큰 제사를 받들듯 하라. 이는 곧 성인이 베푼 어진 공덕을 생각
하라는 뜻이다. 너는 일에 임하매 늘 이 말을 생각하라. 그러면
좋은 생각이 반을 넘을 것이다. 그리고 정사를 다스리는 틈틈이
부지런히 경서(經書)를 읽으면 본 바탕이 저절로 배양될 것이니
너는 이 점을 명심하여라.

* 栗谷 李珥 小兒須知訓 중에서 율곡 이이 소아수지훈

不遵教訓 馳心他事 불준교훈 치심타사

가르치고 이끌어주는 말을 지키지 아니하고 마음을 딴 일에 쏟
고 있지 않는지?

侵侮他兒 相與忿爭 침모타아 상여분쟁

다른 아이들을 모욕하거나 서로 노여워하고 다투는지?

不受相戒 輒生怨怒 불수상계 첩생원노

서로 경계하라는 충고를 받아들이지 아니하고 문득 원망과 노
여운 생각을 나타내는지?

好作無益 不關之事 호작무익 불관지사

이로움이 없는 일이나 자기와 관계가 없는 일을 하기를 좋아하는가?

讀書之時 相顧雜談 독서지시 상고잡담

책을 읽을 때 서로 돌아보고 이야기를 하는지?

放心昏昧 晝亦坐睡 방심혼매 주역좌수

공부할 때 마음을 놓아 사리에 어둡고, 낮에도 또한 앉아서 졸고 있는지?

護短匿過 言語不實 호단익과 언어불실

나쁜 점을 감싸고 잘못된 점을 숨기고, 말이 진실하지 않는지?

好對閒人 誰說廢業 호대문인 수설폐업

한가로운 사람 대하기를 좋아하고, 누구의 공부 그만둔 것을 들어 이야기하는지?

好作草書 亂筆汚紙 호작초서 난필오지

초서로 흘려쓰기를 좋아하고, 어지러운 글씨로 종이를 더럽히는지?

* 退溪 李滉 十訓 퇴계 이황 십훈

1. 立志 - 입지
當以聖賢自期 不可存毫髮退托之意
당이성현자기 불가존호발퇴탁지의

뜻을 세우는 데는 마땅히 성인과 현인이 될 것을 스스로 기약할 것이며 조금도 물러서려는 생각을 가져서는 안 된다.

2. 敬身 - 경신
當以九容自持 不可有斯須放倒之容
당이구용자지 불가유사수방도지용

몸을 공경하는 데는 마땅히 아홉 가지 태도를 스스로 가질 것이며 잠깐 동안이라도 방자한 태도가 있어서는 안 된다.
(아홉 가지 태도- 발은 무겁게, 손은 공손하게, 눈은 바르게, 입은 신중하게, 소리는 고요하게, 머리는 똑바르게, 숨소리는 고르게, 설 때는 의젓하게, 낯빛은 단정하게, 하는 것)

3. 治心 - 치심
當以淸明和靜 不可墜昏沈散亂之境
당이청명화정 불가추혼침산란지경

마음을 다스리는 데는 마땅히 맑고 밝은 마음으로써 온화하고 고요하게 할 것이며 어두운데 떨어지거나 어지러운 지경에 빠져서는 안 된다.

4. 讀書 – 독서

當務研窮義理 不可爲言語文字之學

당무연궁의리 불가위언어문자지학

책을 읽는 데는 마땅히 올바른 도리를 깊이 연구하는데 힘쓸 것이며 언어나 문자를 익히는 공부만을 해서는 안 된다.

5. 發言 – 발언

必詳審精簡 當理而有益於人 필상심정간 당리이유익어인

말을 하는 데는 반드시 자세하고 간명하게 하고 이치에 합당하게 해서 남에게 이로움이 있어야 한다.

6. 制行 – 제행

必方嚴正直 守道而無汚於俗 필방엄정직 수도이무오어속

행동을 억제하는 데는 반드시 엄격하고 정직해야 하고 도리를 지키며 세속을 더럽히는 일이 없어야 한다.

7. 居家 – 거가

克孝克悌 正倫理而篤恩愛 극효극제 정륜리이독은애

가정생활에 있어서는 부모에게 효도하고 언니들을 공경하고 사람으로서 지켜야 할 윤리를 바로 잡으며 은혜와 사랑을 돈독히 하여야 한다.

8. 接人 - 접인

克忠克信 汎愛衆而親賢士 극충극신 범애중이친현사

남을 대접하는 데는 진실하고 미더워야 하고 모든 사람을 차별 없이 사랑하며 어진 선비를 가까이 할 것이다.

9. 處事 - 처사

深明義理之辨 懲忿窒慾 심명의리지변 징분질욕

일을 처리하는 데는 사람으로서 지켜야 할 옳은 도리의 분별을 깊이 밝히며 분한 마음을 경계하고 욕심을 막을 것이다.

10. 應擧 - 응거

勿牽得失之念 居易俟命 물견득실지념 거이이명

과거시험에 응할 때에는 성공과 실패하는 생각에 매이지 말고 마음을 편안히 가지고 있으면서 명령을 기다릴 것이다.

* **愼齋 周世鵬 家和訓** 신재 주세붕 가화훈

土脈和沃則生草必茂 一家和睦則生福必盛
토맥화옥즉생초필무 일가화목즉생복필성

땅의 맥락이 기름진 토양에 어울리면 풀이 나서 반드시 무성하고, 한 집안이 화목하면 복이 생겨 반드시 번성할 것이다.

* 退溪 李滉先生 人倫訓 퇴계 이황선생 인륜훈

夫婦 人倫之始 萬福之源 雖至親至密 而亦至正至謹之地.
世人都忘禮敬 遽相狎昵 遂至侮慢凌蔑 無所不至者 皆生於不相賓
敬之故.
怒爲外人發者 易於制止 爲家人發者 難於制止.
難於制止者 於家人責望素重 而又在吾手下 故 怒易至甚 而或不
屑於制止耳.
凡此皆理不馭氣 而不免於任情害仁之病矣.

부부 인륜지시 만복지원 수지친지밀 이역지정지근지지.
세인도망예경 거상압닐 수지모만능멸 무소부지자 개생어불상빈 경지고.
노위외인발자 이어제지 위가인발자 난어제지.
난어제지자 어가인책망소중 이우재오수하 고 노이지심 이혹불설어제지이.
범차개리불어기 이불면어임정해인지병의.

부부는 인륜의 시초이며 온갖 행복의 근원이라 비록 지극히 친근
하고 지극히 밀접하더라도 역시 지극히 바르고 지극히 삼가야 할
처지이다.
그런데 세상 사람들은 다 예절과 공경을 잊고서 급히 서로 어울려
친해졌다가 드디어는 업신여기고 능멸하는데 이르러 못하는 짓이 없
게 되는 것은 다 손님처럼 공경하지 않는 까닭에서 생기는 것이다.
노여움을 남들에게 내는 것을 막기는 쉽지만 집안사람에게 내는
것을 막기는 어렵다.
막기가 어려운 까닭은 집안사람에게는 책망이 평소에 거듭 되었고
그리고 또 집안사람은 다 내 손아래에 있으므로 노여움이 심한데
이르기가 쉽고, 혹은 막는데 이르지 못할 따름이기 때문이다.
무릇 이는 다 이치가 기운을 부리지 못하고 인정에 맡기면 인덕을
해치는 병폐를 면하지 못하는 까닭이다.

近代家訓의 風調

근대가훈의 풍조

近代 韓國名士들의 家訓
근대 한국명사들의 가훈

* **金弘壹** 김홍일

 人須有利於人 不可有害於人 인수유리어인 불가유해어인

 사람은 반드시 남에게 이롭게 할 것이지 남에게 해롭게 하여서
 는 안 된다.

* **崔奎南** 최규남

 孝悌 忠信 효제 충신

 어버이에게 효도하고 형제간에 우애하고 모든 일에 진심을 다
 하고 거짓 없이 참되고 미덥게 하라.

* **尹濟述** 윤제술

 百忍克百難 백인극백난

 백 번 참는 것이 백 가지 어려움을 극복하는 방법이다.

* **徐範錫** 서범석

 勿怠爲善 勿望獨愼 勿貪榮名 物望回德 勿怯災難
 물태위선 물망독신 물탐영명 물망회덕 물겁재난

착한 일을 하는데 게으르지 말며, 혼자서 삼가는 행실을 잊지 말며, 영화나 명예를 탐하지 말며, 남에게 베푼 은덕이면 갚아 줄 것을 바라지 말며, 재난은 겁내지 말고 극복하라.

* **李丙燾** 이병도

 惜福 日日新又日新 석복 일일신우일신

 복을 아끼고 날마다 새로운 삶을 마련하도록 힘쓰라.

* **李熙昇** 이희승

 家傳忠孝 世守仁敬 가전충효 세수인경

 가정에서는 나라에 충성하고 어버이에게 효도하는 교훈을 전하고, 사회에서는 대대로 남에게 인자하고 어른을 공경하는 법도를 지키라.

* **정홍식**

 反哺之孝 堅忍不拔 반포지효 견인불발

 까마귀 새끼가 자란 뒤에 어미에게 먹이를 물어다 주어 갚음을 하듯 어버이에게 효도를 다하고, 무슨 일이든 굳게 참고 견디어 나가는 뜻을 굽히지 말라.

* **金鳳煥** 김봉환

 德在人先 덕재인선

덕망을 갖추고 살면 모든 일에 앞서서 남을 인도하는 사람이
된다.

* **韓秉萬** 한병만

　勤百善之長 怠百惡之長 근백선지장 태백악지장

　부지런함은 온갖 선행의 으뜸이요, 게으름은 온갖 악행의 으뜸
이니라.

* **李公協** 이공협

　一家和睦萬福根源 一心淸淨百邪不侵
　일가화목만복근원 일심청정백사불침

　한 가정의 화목은 온갖 행복의 근원이고, 한 마음이 깨끗하면
온갖 부정이 침범하지 않는다.

* **洪熙武** 홍희무

　非禮勿視 非禮勿聽 非禮勿言 非禮勿動
　비례물시 비례물청 비례물언 비례물동

　예가 아니면 보지 말고, 예가 아니면 듣지 말고, 예가 아니면
말하지 말며, 예가 아니면 움직이지 말라.

* **정경섭**

　和睦 謙德 自助 화목 겸덕 자조

화목한 도리를 지키고, 겸손한 마음으로 착한 일을 행하고, 모든 일에 스스로 힘쓰라.

* **李鴻稙** 이홍직

窮則通 궁즉통

세상의 모든 이치는 궁하면 통한다.

* **李潤稙** 이윤직

詩禮傳家 忠孝立身 시례전가 충효입신

경전을 대대로 전하여 잘 숭상하고, 나라에 충성하고 어버이에 효도하여 사람으로서 지켜야 할 덕망을 갖추어라.

* **조민수**

邪不犯正 登高自卑 사불범정 등고자비

바르지 못한 것은 바른 것을 범하지 못한다. 자신의 지위가 높아질수록 스스로 몸가짐을 겸손하게 가져라.

* **李允植** 이윤식

子孝雙親樂 家和萬事成 자효쌍친락 가화만사성

자식이 효도를 다하면 두 분 어버이가 즐겁고, 가정이 화목하면 온갖 일이 뜻대로 잘 이루어진다.

* 睦榮道 목영도

出門如賓 承事如祭 출문여빈 승사여제

문밖에 나서면 손님 대접하듯 몸가짐을 조심하고, 일을 할 때
에는 제사를 지내는 듯 조심하라.

* 金明浩 김명호

熟慮斷行 숙려단행

무슨 일이든 하기 전에 충분히 생각하여 좋겠다고 결단을 내린
뒤에 실행하라.

* 沈載慶 심재경

溫故知新 온고지신

옛 것을 익히고 그것을 미루어서 새 것을 알라.

* 최진자

淸福相傳 청복상전

청렴하고 결백한 삶을 행복한 교훈으로 자손에게 전하라.

* 金基南 김기남

明鏡之水 명경지수

맑고 깨끗한 마음을 갖자.

* **李秉宰** 이병재

　不二過 불이과

　한 번 저지른 잘못을 두 번 다시 거듭하지 말라.

* **남상돈**

　務實力行 무실역행

　거짓 없는 진실에 힘쓰고, 옳은 일을 힘써 실행하라.

* **김종형**

　松茂栢悅 송무백열

　어떤 어려움에도 변치 않는 굳은 절개를 지키고 그 보람을 기뻐하라.

* **윤금용**

　仁智勇 인지용

　어질고 지혜롭고 용감하라.

* **김경수**

　仁義禮智 인의예지

　어질고 의롭고 예의 바르고 지혜로워라.

* 이 헌

先行其言 而後從之 선행기언 이후종지

먼저 그 사리를 가려 말하고 그 말대로 일을 실행하라.

* 이봉학

盡人事待天命 진인사대천명

사람으로서의 할 도리를 다하고 그런 다음에 천명을 기다리라.

* 김선경

自我反省 자아반성

나 자신의 삶이 바르지 않는지를 항상 반성하라.

* 한재홍

敬天愛人 경천애인

하늘을 공경하고 남을 사랑하라.

* 李鳳相 이봉상

三省吾身 삼성오신

날마다 세 번 나 자신의 몸가짐을 반성하라.

* **金起弘** 김기홍

 虎死留皮 人死留名 호사유피 인사유명

 호랑이는 죽어서 가죽을 남기고, 사람은 죽어서 이름을 남긴다.

* **金善洪** 김선홍

 飮水思源 음수사원

 물을 마실 때 그 근원을 생각하듯 모든 일을 처리할 때 그 근본을 생각하라.

* **許倫鍾** 허윤종

 慈悲 자비

 남을 크게 사랑하고 가엽게 여겨라.

* **임헌남**

 仁者無敵 인자무적

 인자한 사람에겐 대적할 사람이 없다.

* **이진호**

 節用節食 절용절식

 절약하여 쓰고 절약하여 먹으며 복되게 살라.

* 정영민

先公後私 선공후사

공적인 일을 먼저하고 사적인 일을 뒤에 하라.

* 金炳兌 김병태

精神一到 何事不成 정신일도 하사불성

정신을 한 데 모으면 무슨 일이든 이루지 못하랴?

* 白承赫 백승혁

讀書知夜靜 采菊見秋深 독서지야정 채국견추심

책을 읽으니 밤의 고요함을 알겠고, 국화를 따보니 가을이 깊어 감을 알겠네.

* 孫 熙 손 희

處染常淨 처염상정

더러운 곳에 있더라도 항상 깨끗하라.

* 장근성

忍苦, 誠實, 勤勉 인고, 성실, 근면

삶에 온갖 괴로움을 참고, 참되고 진실하고, 모든 일에 부지런히 힘쓰라.

* 하연우

事必歸正. 人和 사필귀정 인화

모든 일은 반드시 바른 데로 돌아간다.
세상을 살아가는데 가장 소중한 행실은 서로서로 화목하는 것
이다.

* 金大瑨 김대진

三思一言 삼사일언

남에게 뜻을 전할 때마다 세 번 생각한 다음에 말하라.

* 洪榮均 홍영균

外柔內剛 외유내강

남을 대하는 태도는 부드럽게 하되 속마음에 지니는 줏대는 강
직하게 하라.

* 吳庭吾 오정오

百世淸風 백세청풍

가정은 삶의 낙원이다. 항상 깨끗하고 부드러운 기운이 감돌게
하여 영원히 화평하도록 하라.

家訓의 變遷 가훈의 변천

　가훈은 마음을 다스리는 방법부터 복잡하고 힘든 사회를 극복하며 살아가야하는 조언이나 처세의 교훈을 자손들에게 가르치고자 하는 부모의 마음을 옮긴 것이다.

　1940년을 전후하여 우리 집에는 가훈으로 주자십회훈(朱子十悔訓)이 매 행마다 뜻을 풀이하여 부친의 휘호로 방안 벽에 붙어 있었고, 그 후 부친께서 "신여태산 심여대해 (身如泰山 心如大海)"라는 여덟 자를 반절지에 세로로 휘호하신 족자가 표구되어 벽에 걸려있었다.

　주자십회훈(朱子十悔訓)은 행하여서는 아니 될 계율 겸, 행하지 않으면 나중에 후회하리라는 훈언 열 가지를 가슴에 새기며 살라는 뜻이었고, 족자로 표구한 훈사(訓辭)는 몸은 태산같이 튼튼하게 갖고, 마음을 큰 바다와 같이 넓게 가지라는 교훈으로서 내 부친께서 자식 8남매의 가슴에 새겨놓으신 가훈이었다.

　"가훈"이라는 단어에서 '훈(訓)'은 가르친다는 교훈을 뜻하며, 저속한 것을 바로잡고 올바른 곳으로 인도하며, 삼가고 경계하여 옳은 일에 거역하지 말고 천도에 순응하여야 한다는 뜻을 내포한 글자이다. 이 모든 것을 가정에서부터 실행하고 마음에 새기라는 의미로 사용하는 것이 가훈이다.

그리하여 자손들에게 도덕적 품성의 도야를 훈육하고, 의지의 활동에 의하여 여러 가지 정신적 품성, 습관, 거동 등을 기르는 것을 목적으로 각 가정이 자신에게 알맞은 문구를 선정하여 그대로 실행하고자 하는 부모의 마음을 옮긴 것이다.

학자, 음악가, 체육인 등 특별히 뛰어난 자식은 뛰어난 그들의 부모가 만든다는 사실을 우리가 살아오면서 많이 보고 들어왔다.

머뭇거리기에는 너무나 짧은 것이 인생이다. 이 짧은 인생을 어찌하면 잘 헤쳐 나아갈 것인가를 염려해 주는 것이 부모이고 보면 어느 부모를 막론하고 그 자식에게 삶의 지혜를 가르쳐주고 싶어 할 것이고 그 자식의 자식에게 까지도 현명한 부모가 되기를 희망할 것이다.

제 자손이 제아무리 선풍도골(仙風道骨)로 태어났다 하더라도 가정에서부터의 올바른 훈육이 없으면 남에게 큰 아픔을 주는 행동을 서슴없이 행하기가 쉽고, 슬기를 깨우치지 못하여 자칫 사회에서 소외되는 인간이 되기가 쉽다.

옥이 비록 바탕은 본시 아름답지만 다듬지 않으면 쓰지 못한다는 "옥불탁불성기(玉不琢不成器)"란 말처럼 바탕은 귀골로 태어났으나 세상에 나와 아무 소용없는 인간이 되어 한 줄기 빛도 향기도 없는 한심한 골칫거리로 살다가 가서는 아니 될 것이다.

그리하여 각 가정에서 자신과 가족에게 알맞은 문구를 선정하여 가까이에 두고 그대로 마음에 새겨 실행하라고 하는 부모의 마음을 옮긴 것이 가훈이다.

전 시대의 가훈들은 가정을 비롯하여 국가와 사회생활에 필요한 제반사를 하나하나 지적하면서 걱정되는 훈육적인 말들을 총 망라하여 자상하게 책으로 엮어서 자손에게 전했다.

그러던 것이 근대에 이르러 차츰 나타내고자 하는 문구가 간소화하면서 단구형(短句形) 서예작품으로 변모되어가는 것이 시대의 흐름이 되었다.

사람들은 좋은 문구를 한두 가지만을 선택하여 서예가에게 휘호를 부탁하여 그것을 표구하여 장식 겸 집에 걸어놓는다. 그리고 작

품 감상과 더불어 그 문자에서 전이되는 가언(佳言)을 가슴에 새기
며 가훈을 대신한다.

이것이 현 시대의 가훈 풍조로 자리매김 하고 있다.

現代家訓 현대가훈

2013년 5월 9일부터 5월 12일까지의 4일간을 양평의 용문산
산나물 축제에 운집한 관광객들에게 팔십 노구(老軀)를 무릅쓰고
체험삼아 몸소 가훈을 써 준 바 있었다.

축제기간 4일 동안 무려 425명이 가훈을 써갔다. 소박하게 간추
린 나의 가훈모음 책 중에서 각자가 스스로 선택하게 하였는데 4
분의 1 화선지를 위주로 썼다. 표구하여 집안에 걸어놓고 보라고
낙관까지 곁들였다.

그로부터 수일 후에 양평의 녹색성장위원회가 추진한 두물머리
물래길을 따라 배다리길을 건너 한 바퀴 돌라오는 물래길 걷기대
회장에서 또 가훈을 썼다. 걷기대회에 참가했던 수많은 사람들이
운집하여 하루 동안 83명이 동참했었다. 그러니까 5일 동안에 모
두 508명이 내가 휘필한 가훈을 받아갔던 것이다.

그런데 각자 받아간 가훈의 성향이 매우 이채롭다. 주로 4자성어
를 많이 선택하였는데 앞서 현인들의 가훈을 살펴본 바와 같은 교

훈적인 내용은 뒤로 밀려나고, 부와 행복이 자기 가정에 저절로 굴러들어오기를 소원하는 경향이 농후하였다. 이어 편안한 삶과 그리고 근심걱정 없이 장수하고 자식은 영화롭게 살기를 바라는 부모의 마음이 뒤를 이었다.

캐나다에 이민을 간 나의 절친한 서우(書友) 加山 李炳玉 (서가협 초대작가) 옹이 10년 째 캐나다 토론토에 살고 있으면서 서예학원을 차려 20여명에게 서예를 가르치고 있다.

그는 현지 한인회로부터 해마다 연례행사처럼 연말 서예특강 초청을 따로 의뢰받는다고 한다. 그런데 강의에 참석한 많은 청강생들로부터 가훈을 써달라는 부탁을 받는다고 한다. 그 부탁받은 가훈 내용 역시 4자성어로 이루어진 단순한 훈언(訓言)를 선호하더라고 한다.

이와 같이 시대는 이미 변했다.

우리가 사는 사회가 이제 당당히 세계에서 선진대열에 끼게 되었다. 그러다보니 배부르고 편안하고 자식들은 어렵게 살았던 지난날 같은 것은 아예 알 필요조차 없을 뿐 아니라 실제로도 모른 채 부족함 없이 살고 있다.

학교에 가면 무료급식이요, 집에 오면 진수성찬이 기다리고 있다. 명품 옷에 명품 신발, 값비싼 스마트폰 등등 부모를 졸라대면 갖고 싶은 것은 다 가질 수 있는 세상에 자식들은 살고 있다. 그러니 더 무엇이 부족하랴.

이런 안일한 삶 속에서 특별히 자식에게 가르칠 것이 없다고 여기는지도 모르겠다.

또한 자식 교육은 학교 외에도 각종 영상물과 사회에 접촉하는 모든 것을 다 보고 초고속으로 발전하는 과학 속을 체험하면서 자라는 바여서 케케묵은 상투적인 말들을 엮은 옛 사상을 영상매체

의 특성과 문자매체의 특성 등을 비교하면서 따로 부모가 미주알 고주알 가르칠 것이 없다는 위험한 생각을 하고 있는 것인지도 알 수 없다.

고금을 막론하고 세상 사는데 돈과 권력은 절대로 필요하다. 그러나 돈과 권력에 앞서 사람다운 품성이 먼저 갖추어져야 존경을 받는다. 돈이 있고 권력이 있다고 우쭐대고 없는 사람을 멸시하는 사람에게는 겉으로는 허리를 굽힐지라도 뒤에서는 침을 뱉는 면종복배(面從腹背)를 당한다는 사실을 알아야 한다.

이와 같은 사실은 어려서 부터의 교육 즉 가훈 없이 자랐기에 일어나는 현상이 아닐 수가 없다.

우리가 지금 세계 각국의 다른 사회 문화와 한데 어울려 살다보니 우리의 고유문화가 점차 사라지거나 변질되어 오직 저만 아는 자기중심의 이기적인 사고가 팽배하여 자기 이외에는 아무도 보이지 않는 삶을 사는 그러한 사람이 점점 늘어가고 있는 것이 현실이다.

그런 중에서 아직도 가훈을 선호하는 사람이 생각 외로 많이 있음은 다행한 일이라 아니할 수가 없다.

그것이 서예작품으로서의 가훈이건, 기복적(祈福的) 가훈이건, 원래의 목적대로 훈육을 위한 가훈이건 간에 받아서 표구하여 벽에 걸어놓고 본다면 그 나름대로 예술작품으로의 심미적 효과도 있을 것이고, 나아가 문구에서 전이(轉移)되는 좋은 내용을 한 가정의 부모자식 간에 각자의 마음속에 공감하며 각인하는 효과도 다분히 있을 것이다.

지난 용문산 산나물축제와 두물머리 물래길 걷기대회의 양 대회 5일에 걸쳐 써준 가훈의 성향을 기록해두었던 바를 분류하여 참고

가 될까하여 아래에 적어본다.

총 휘필 수 508점

4자성어 415점 80%
2.3자 성어 36점 7%
5.6자 성어 57점 12%

문구별 선택 성향

2.3字 成語

和平 7점. 忍耐 5점. 靑雲志 5점. 守眞 4점. 惜寸陰 3점.

5.6字 成語

家和萬事成 24점. 佳氣滿高堂 13점. 盡人事待天命 9점.

4字 成語

萬事如意	32점.	福祿長久	23점.	日就月將	20점.
志在千里	17점.	旭日昇天	14점.	靑雲之志	14점.
心靜興長	13점.	金玉滿堂	12점.	溫慈惠和	10점.
硏精延年	10점.	至誠通天	9점.	子榮將宏	9점.
閑野隱居	9점.	無憂爲福	9점.	美意延年	9점.
心無憂恙	8점.	深堅養神	8점.	雲中白鶴	8점.
篤志好學	8점.	芳樹淸香	8점.	身安爲樂	7점.
順天者存	7점.	多多益善	7점.	爺笑孫樂	7점.
和顔積歲	7점.				

家訓普及運動 展開

가훈보급운동 전개

가훈 써주기

　요즘 전국 방방곡곡에 헤아릴 수 없이 많은 것이 각종 축제이고 별의별 대회다. 예로서 우리 고장 쌀 축제, 한우축제, 산나물축제, 벚꽃축제, 심지어 고로쇠축제, 산천어축제 등등 기발한 아이디어로 개발한 기상천외의 축제가 우후죽순처럼 생기면서 사계절을 가리지 않고 우리 사회를 들썩이고 있다.

　그러한 축제나 대회는 그 지역의 특출한 문화를 홍보하여 세상에 알리고, 인근 또는 전국의 관람객을 불러 모으는 기능을 지니며 동시에 부수되는 상권 형성과 경제적 이익까지를 고려하는 효과를 아우른다.

　외국에서는 먼 옛날부터 있어온 사육제(카니발)가 지금까지 거르지 않고 행해지고 있다. 특히 브라질의 삼바카니발은 세계적으로 유명한 사육제다. 사육제는 어떠한 특수 목적 없이 계급을 타파하고 억눌림에서 해방되어 탁 트인 마음으로 단순히 놀고 즐기기 위한 축제로서 거리에 나와 행진하며 춤을 추고 모든 시민이 함께 즐기는 것이 목적이라면 목적이다.

　지난 2005년 6월에 미국 뉴욕 맨해튼의 복잡한 거리에서 눈에 거슬리는 별 뇌꼴스런 축제행렬이 행진하고 있었다.

　섭씨 35도의 뙤약볕에 장장 7시간을 아주 천천히 행진하는데 뿔나팔을 불고 춤을 추면서 독특한 쇼를 펼친다. 사람들은 길이 막혀 꼼짝 못하고 구경할 수 밖에 없었다.

　아슬아슬한 나체에 가지각색으로 문신한 자들이 바지를 훌렁 내려 엉덩이를 까는가 하면, 남자는 남자들끼리, 여자는 여자들끼리

군중들 틈에서 동성 간에 서로가 붙안고 쭉쭉거리면서 애무하기도 하고, 적나라하게 노출된 새빨간 젖꼭지 끝에 그들의 파란 눈동자만한 스티커를 살짝 붙이고 다니는 희한한 여자, 몸 전체에 문신으로 옷을 대신한 자 등등 지랄발광하는 남녀들의 이른 바 게이들의 프라이드 퍼레이드라나 하는 꼴사나운 축제를 본 일이 있었다.

다행히도 우리나라에는 동방예의지국(東方禮儀之國)이라서 인지는 몰라도 아직 이런 기상천외한 축제는 본 일도 들은 일도 없다.

우리나라에서 행해지고 있는 대부분의 축제는 그 축제가 지닌 특수상품의 홍보와 판매를 주 목적으로 하고 있다.

겸하여 행사가 지닌 특수성을 세상에 알리고 최고의 상생효과 창출을 위하여 행사장을 찾는 모든 사람들과 함께 공락(共樂)하는 축제를 만들어 문화와 전통에 대한 향수가 축제에 참여하는 수십만 명의 관람자들에게 고루 스며들게 하려고 주최 측마다 고심하며 온갖 노력을 기울이고 있다.

이와 같이 주최 측과 찾아오는 관람객 즉 주객이 한가지로 즐길 수 있는 여건을 조성하고자 함이 막대한 예산을 들여 개최하는 축제의 참된 목적일 것이다.

축제 또는 행사장에는 어디에서나 예외없이 다양한 수십 개의 천막부스를 마련하여 상품 판매를 비롯하여 각종 문화행사를 함께 운영하는 것이 모든 행사장에 일반화되어 있다.

그런데 이 다양한 부스의 대 부분이 행사 목적보다도 먹거리 행사에 더 치중함으로서 어디에서나 먹거리가 더 큰 성황을 이루는 즉 굴러온 돌이 박힌 돌을 밀어내는 주객전도(主客顚倒)현상이 작금의 현실로서 아쉬움을 떨칠 수가 없다.

사람은 주린 배를 채우게 되면 문화를 찾게 된다. 금강산 식후경

이란 말이 그 대표적인 말이다.

우리나라를 비롯한 중국과 일본 등 동북아 3개국의 수많은 문화 중에 가장 격이 높은 문화를 꼽는다면 단연코 수천 년을 이어온 서예문화가 그 상위권에 들지 않을 수 없을 것이다. 이것은 오백만을 헤아리는 우리 서예인들이 결코 간과(看過)해서는 아니 될 일이며 서예인이 아니더라도 동북아 3개국의 많은 사람들이 한가지로 공감한다 하여도 무리는 아닐 것이다.

축제나 대회를 기획하고 운영하는 사람들은 행사에 부수되는 다양한 즐길 거리를 함께 구상하고 챙기고 있지만 그러는 가운데 필요불가결의 어떤 문화행사를 미처 착안하지 못하여 준비가 소홀하거나 그것쯤 하는 경솔한 생각에서 목록에 누락시키는 부분도 없지 않을 것이다.

예를 들어 가훈 쓰기 같은 중요한 행사가 빠진 채 축제가 진행된다면 아무리 좋은 축제라 할지라도 그 축제는 그야말로 비단보자기에 개똥 사듯 하였다는 뒷말을 들어도 할 말이 없을 것이고, 소금에다 꽃씨를 심고 싹 트기를 바라고 있었다는 말을 들어도 변명할 여지가 없을 것이다.

외국의 사육제니 게이들의 괴상한 퍼레이드 같은 축제라면 애당초 가훈이란 생각조차 하기 어려운 일이겠으나 우리의 축제는 문화가 다르고, 정서가 다르고, 목적이 다르기에 가훈 쓰기 같은 차원 높은 행사는 반드시 갖추어져야 하는 것이다.

그리하여 우리 서예인들은 행사장에 설치해놓은 수많은 천막부스 중에 가훈 부스를 따로 마련하여 관람객에게 가훈을 써줄 수 있도록 사업진행 담당부서에 미리 건의하여야 하고 그래서 성사가 된다면 그 행사에는 어슴푸레한 향기가 감돌게 될 것이며 찾아오는 관광객들의 가슴에 깊이깊이 스며들어 행사장은 그윽한 멋과

보람으로 이룩되어 축제는 차원이 높아지고 기대효과는 갑절로 늘게 될 것은 자명한 일이다.

그런 뜻에서 앉아서 기다릴 것이 아니라 축제행사 주최 측을 찾아서 가훈 쓰기를 건의하고 그에 필요한 제반 지원도 요청할 겸 스스로 행사에 참여하는 일을 서슴지 말아야 한다.

앞서 "가훈의 시대적 성향"에서 언급했듯이 옛날에는 자식을 가르치는 모든 것을 망라하여 써 교육적 문장을 장황하게 적어 이를 가훈이라 일컬었지만, 지금의 사회는 옛날의 광범위한 교육적 가훈보다는 간결한 단순성 가훈을 선호하는 경향이 짙어졌고 일반화되었다.

따라서 먹물을 듬뿍 적신 단순성 휘필문구(揮筆文句)를 받으면 그 받은 사람은 족자나 액자로 표구하여 실내에 장식하는 액세서리를 겸하고 그 문구에서 묻어나오는 가훈 적 교육까지를 가슴속에 받아들일 수 있는 일석이조의 효과를 얻고자 하는 것이 대다수인의 일반적인 견해고 흐름이다.

돈이 많다고 인격이 높아지는 것이 아니고 옷을 잘 입는다고 사람이 윤택해지는 것이 아니다. 사람은 교양과 예절이 갖추어지면 그 사람의 내면이 겉으로 배어나와 타인이 선 듯 접근하기 어려운 고상한 인격이 풍겨 나오게 된다. 이런 사람은 이미 마음속에 그 나름대로의 가훈 적 요소를 간직하고 있는 것이다. 이런 사람은 그의 주변 공기마저도 상큼하게 정화되는 느낌이 감도는 고결한 풍격을 풍기게 되는 것이다.

교육을 솔지 않게 받은 선비다운 사람은 그의 집에는 어김없이 가훈이 걸려있다. 오히려 그런 고고한 인물일수록 가훈의 소중함을 절실하게 여긴다. 그뿐이 아니다. 예로부터 전통이 있는 가문의 후예 역시 가훈의 소중함을 절감한다.

가훈은 어떠한 내용이건 그 문자에서 얻어지는 교훈은 마치 가슴 속 깊은 곳에 닭다리처럼 엉겨 붙은 묵은 때가 말끔히 지워지는 그런 효과를 가져다주고, 혼을 구제하는 선약(仙藥) 같은 효험을 준다는 점을 우리 서예인은 잠시라도 잊지 말아야 할 것이며 가훈에 임하였을 때에 그런 마음가짐을 붓에 담아 휘필하여야 그 묵향이 길이 남을 것이다.

필자가 용문산 산나물축제 4일 동안 425점의 가훈을 낙관까지 갖추어 써준 바가 있었음을 앞서 말했듯이 지금도 이 사회에는 가훈을 선호하는 주민이 의외로 많다는 점을 한 예로서 서예인을 위하는 마음에서 첨언하는 바이다.

신년휘호와 가훈

전국 각 지역에 굵직한 중앙지 말고도 일간지, 주간지, 월간지 등 헤아릴 수 없이 많은 지방신문이 폭 넓게 발행되고 있음을 우리는 잘 알고 있다.

이들 신문은 그 지역의 세세한 소식들을 알뜰하게 챙겨 당해 주민들에게 알려주고 있는 고마운 언론매개체로서 지역 주민은 누구나가 다 읽고 있는 아주 친근한 소식지들이다. 거기에 그치지 않고 운영상 의례히 따라다니는 각종 업소의 광고도 많이 실려 있다 보

니 두메산골 주민에 이르기까지 자연 독자층도 적지 않게 두터이 분포되어있다.

이들 신문들이 크다 적다를 가리지 아니하고 새해가 되면 다투어 신년휘호를 싣고자 하는 경향이 다분하다. 다만 마땅한 휘필 자를 찾지 못하여 싣지 못하는 경우도 적지 않다. 그러한 신문은 이렇다 할 표정 없이 그저 덤덤하고 싱겁게 느껴진다.

그와 같은 경우를 제외하고는 거의 대부분의 신문이 신년휘호를 싣는다. 이것이 작금에만 있는 것이 아닌 오래 전부터 있어온 우리나라 신문의 관행이요 전통이다.

이 관행에 우리 서예인들이 적극적으로 끼어드는 노력을 아끼지 말아야 한다. 신문사를 직접 심방하여서라도 스스로 신년휘호에 참여할 뜻을 전하여 써 당해 연도에 걸 맞는 좋은 문구를 써주어 새해 첫날의 신문에 게재하도록 한다면 그리하여 당해 신문의 새해 첫날의 일면에 커다란 글씨로 게재된다면 거기에서 얻어지는 보람은 결코 적다하지 아니할 것이다.

이 신년 휘호 문구에 가훈적인 요소를 가미한 문자를 선정하여 휘호한다면 금상첨화일 것이고, 여태껏 유래가 없는 의미 깊은 휘호라서 신문은 가멸찬 맛을 풍기게 될 것이고, 편집자나 독자나 할 것 없이 후줄근한 더위를 씻어주는 소낙비처럼 신선한 맛을 제공받는 기쁨을 얻게 될 것이다.

또한 수많은 주민에게 가훈으로서 각자의 가슴에 새기게 하는 간접효과를 얻을 수도 있어 그 휘필은 더욱 가멸한 느낌을 줄 것으로 생각한다.

그 예로

신년 휘호에 "傾耳民志"(경이민지)를 썼다고 하자.

이 뜻을 해역한다면 사회에 대하여는 뭇사람의 말에 귀를 기울여서 민주화 사회를 만들자는 뜻을 나타낸 말이 되고, 가훈적 견해

로는 수많은 사람들의 목소리에 귀를 기울여 그들로부터 지혜를 창출하여 세상사 헤쳐 나갈 힘을 얻어야 한다는 자손들에게 향하여 교훈으로 받아들이라는 뜻을 지니는 것이기도 한 것이다.

2014년 갑오년은 말의 해이다. 그렇다보니 문자 중에 말마 자(馬字)를 살려서 "駿骨奔馳"(준골분치)를 휘호하였다고 하자.

이 준골분치는 선거의 해를 맞이하여 영웅호걸들이 말처럼 분주하게 뛰게 되리라는 표현의 문구이지만, 가훈적 견해로는 내 가정, 내 자손들이 한결같이 걸출한 인물이 되어 사회의 주역으로서 천리 준마가 분주히 뛰듯이 열심히 뛰어 일하라는 표현의 문구가 되는 것이다.

위와 같이 신문에 실린 휘필은 언제 보아도 좋게 느껴진다. 마치 해가 지면서 서산 하늘을 붉게 물들이는 저녁노을처럼, 또한 소나무에 걸려있는 달처럼 산소같이 달콤하게 마음에 다가오는 것이다.

편안히 앉아만 있다는 것은 그 정신은 죽어있다는 것을 의미한다. 뛰어서 제 몫을 찾으라. 기쁨이나 행복이 외부에서 저절로 찾아오는 것이 아니라 겸허한 노력에서 배어나오는 것이라는 점을 잊어서는 아니 된다.

그뿐이 아니다. 신문에 실린 자기의 글씨를 대할 때 느껴지는 만족감과 심미적 쾌감은 비할 수 없을 만큼 만끽하게 될 것이며, 더 나아가 자기도 지역사회를 위하여 무엇인가 해냈다는 자부심도 적지 않게 되는 것이다. 사람은 누구나 자기가 중요하다는 느낌을 맛보고 싶어 한다. 그것이 인간의 본성이기 때문이다.

가훈 권장과 기관장

　요즘 지방자치제가 활성화 되면서 지방자치 단체장들은 제각기 지방 행정활성화에 의욕이 넘치고 있다. 또한 임기 중에 업적을 올리려고 기발한 아이디어로 새로움에 착안하고 있다.

　과학이 급진적으로 발달하다보니 거기에 뒤질세라 행정의 방향도 그에 따르는 경향이 많다. 머리와 손은 기계에 의존하고 말은 이미 미국적 언어에 익숙하여졌다. 상황이 이렇다보니 우리의 옛것은 점차 잊혀져 가고 있는 것이 현실이다.

　저마다 앞서가는 새로운 문화에 낙후되는 것은 국가적으로 크나큰 손실을 초래하게 되는 것으로서 절대 있어서는 아니 될 일이지만 그렇다 하더라도 지난날의 고유문화를 아예 없었던 것처럼 지워버린다면 그것은 더더욱 안 될 일이다.

　이와 같은 이치를 감안하여 전국에 산재하는 오백만 서예인은 그 지역의 지방 자치단체 수반(시장, 군수)을 비롯하여 각급 기관장, 주민자치위원장 및 각종 산업체의 대표에게 다가가 가훈의 필요성을 설명하고 각급 기관 및 산업체에 가훈 써주기에 호응하도록 설득하고 권장하는 일에 선 듯 나선다면 가정은 물론 사회정화에 크게 이바지하게 될 것이며 따라서 그 기관장은 그 지역주민으로부터 선정(善政)하였다는 칭송이 임기가 끝난 뒤에 이르기까지도 이어지게 될 것이다.

　거미는 줄을 쳐야 벌레를 잡듯이 우리 서예인이 앞장서서 가훈운동의 길라잡이가 되어야 할 때가 아닌가싶다.

　와룡선생(臥龍先生)이 하남성의 남양 융중(河南省 南陽 隆中) 땅

초당에 묻혀 병서나 들여다보고 있었더라면 무슨 수로 유비를 더불어 촉(蜀)나라를 일으킬 수가 있었을 것이며 제갈공명(諸葛孔明)이란 불후의 명성을 후세에 남길 수가 있었을 것인가 하고 한 번 되새겨 볼 일이다.

고운 일을 하면 고운 밥을 먹는다고 하듯이 서예인의 적극성 여하에 따라서 전국의 가가호호에 가훈이 걸려있는 미풍이 일게 될 것이라고 믿어 의심치 않는 바이다.

또한 자기의 낙관이 찍힌 자기의 글씨가 집집마다 가훈으로 걸려 있다고 상상해 보라. 그 가훈을 가진 사람의 생활은 꽃다운 향기로 축복 받을 것이고, 그 가훈을 휘필한 서예인은 그 보다 더 뿌듯하고 기쁜 일이 없을 것이다.

북풍이 불어야 기러기가 날아오고, 돌을 던져야 파문이 인다고 하였다.

이웃 어른은 고사하고 자기의 할아버지 할머니도 몰라보는 패륜적 사회에 차원 높은 삶의 질을 가져다 줄 가훈 한 점을 각 가정에 선물한다면 주는 사람, 받는 사람 할 것 없이 모두의 마음에 노을빛처럼 아름다운 웃음을 선물로 줄 수가 있을 것이다.

전국에 분포되어 있는 오백만 서예인이 고고한 체 달빛만 가득 실은 빈 배에 편안히 앉아 부채질만 하고 있을 것이 아니라 거센 바람을 타고 나아가 방방곡곡에 가훈의 파문을 일으켜준다면 이 사회는 오색구름이 아롱질 것이며, 오염된 미세먼지가 뿌옇게 긴 사회를 말끔히 정화 하는 공헌이 적다하지 않을 것이다.

家訓 短句成語

가훈 단구성어

二字 成語 2자 성어

1. **忍 耐** – 참을 인. 견딜 내
 참고 견디어낸다.

2. **和 樂** – 화할 화. 즐거울 락
 화평함과 즐거움.

3. **淸 靜** – 맑을 청. 고요할 정
 조촐하고 고요하다.

4. **心 靜** – 마음 심. 고요 정
 고요하고 맑은 마음.

5. **平 康** – 평할 평. 편안 강
 몸과 마음이 편안하다.

6. **守 眞** – 지킬 수. 참 진
 항상 진실을 지키며 살자.

7. **養 德** – 기를 양. 큰 덕
 덕을 닦아 인격을 수양하라.

8. **敦 厚** – 돈독할 돈. 두터울 후
 인정을 두터이 하라.

9. **日 新** – 날 일. 새 신
 나날이 새로워진다.

10. 中 和 – 가운데 중. 화할 화
 성격이나 감정이 한 쪽으로 치우침이 없는 올바른
 성정.

11. 和 平 – 화할 화. 평할 평
 마음이 온화하고 편안한 상태.

12. 敦 睦 – 돈독할 돈. 화목할 목
 사이가 서로 두텁고 화목하다.

13. 知 足 – 알 지. 만족할 족
 항상 만족함을 알고 살면 마음도 넉넉해진다.

14. 天 和 – 하늘 천. 화할 화
 하늘의 기운으로 화창하다.

15. 樂 善 – 즐거울 락. 착할 선
 남에게 좋은 일을 하며 항상 즐거워하라.

16. 篤 敬 – 도타울 독. 공경 경
 말과 행실이 도탑고 공손함.

17. 淸 賞 – 맑을 청. 아름다울 상
 맑고 아름다운 마음으로 남을 칭찬하며 살라.

18. 佳 致 – 아름다울 가. 이를 치
 매우 아름답다.

19. 絶 勝 – 경치좋을 승. 으뜸 절
 경치가 아주 좋은 곳에 살다.

20. 高尙 - 높을 고. 귀하게여길 상
고상하다. 인격이 고결하다.

21. 流慶 - 흐를 류. 경사 경
경사스러움이 흐르고 있다.

22. 逢福 - 만날 봉. 복 복
복된 운수를 만나다.

23. 享壽 - 드릴 향. 목숨 수
긴 수명이 이어지며 복을 누리다.

24. 暢神 - 펼 창. 정신 신
마음에 구김살 없이 맑게 한다.

25. 祥雲 - 상서로울 상. 구름 운
상서로운 구름. 즉 행복의 조짐.

26. 淸和 - 맑을 청. 화할 화
맑고 온화한 기운이 넘치다.

27. 安養 - 편안 안. 기를 양
마음을 편안하게 지니고 몸을 쉬게 한다.

28. 豪俊 - 호걸 호. 재주가 뛰어난 사람 준
재주와 지혜가 뭇 사람에 뛰어난 훌륭한 사람.

29. 厚祚 - 두터울 후. 복 조
두텁고 너그러운 행복을 누리다.

30. 種德 - 씨 종. 큰 덕
 착한 일을 남모르게 하여 은덕을 베풀어라.

31. 敦良 - 돈독할 돈. 어질 량
 착실하고 선량하다는 말.

32. 守德 - 지킬 수. 큰 덕
 불의에 빠지지 않게 덕을 지키라.

33. 淸心 - 맑을 청. 마음 심
 마음을 깨끗하고 결백하게 지니다.

34. 彊勉 - 굳셀 강. 힘쓸 면
 강인하고 근면하라.

35. 方正 - 모 방. 바를 정
 언동과 행실을 정직하게 간직하라.

36. 節約 - 절제할 절. 검약할 약
 매사에 아낄 줄 알아 검약하게 살아야 한다.

37. 精勇 - 정할 정. 날랠 용
 매우 정묘하고 용맹스럽다.

38. 寬和 - 너그러울 관. 화할 화
 너그럽고 온화하게 살자.

39. 通敏 - 통할 통. 통달할 민
 사물의 이치에 대하여 밝게 통달하는 지혜를
 갖어라.

40. 至 愼 - 이를 지. 삼갈 신

　　　　　매사에 지극히 근신하라.

41. 勉 心 - 힘쓸 면. 마음 심

　　　　　마음에 근면함을 가져라.

42. 平 寬 - 평할 평. 너그러울 관

　　　　　공정하고 너그러운 마음가짐.

43. 寬 裕 - 너그러울 관. 너그러울 유

　　　　　　마음을 너그럽게 지니라.

44. 明 銳 - 밝을 명. 날카로울 예

　　　　　지혜가 총명하고 예리한 사람이 되라.

45. 敦 篤 - 돈독할 돈. 도타울 독

　　　　　인정을 두터이 가져야 한다.

46. 克 愼 - 억누를 극. 삼갈 신

　　　　　마음을 억누르며 극히 조심하라.

47. 修 謹 - 닦을 수. 삼갈 근

　　　　　몸과 마음을 닦아 조심하라.

48. 謹 職 - 삼갈 근. 직분 직

　　　　　자신의 맡은 직분에 항상 조심하여 신중하게
　　　　　하여야 한다.

49. 淸 德 - 맑을 청. 큰 덕

　　　　　청백한 덕행을 가져야 한다.

50. 英 達 - 꽃부리 영. 이룰 달
 인물과 재질이 뛰어난 사람이 되도록 노력하라.

51. 自 琢 - 스스로 자. 쪼을 탁
 자기 자신을 항상 쪼아 갈고 닦아야 한다.

52. 高 棲 - 높을 고. 깃들 서
 속세를 떠나 고고하게 산다. 전원생활 등.

53. 怡 顔 - 기쁠 이. 얼굴 안
 얼굴 표정은 항상 기쁜 듯이 부드럽게 하라.

54. 靜 泰 - 고요 정. 클 태
 조용하고 태연하게 마음을 비우고 살아라.

55. 幽 貞 - 그윽할 유. 곧을 정
 그윽하고 한가하게 마음의 안정을 갖는다.

56. 淨 神 - 맑을 정. 정신 신
 정신을 맑게 가지라.

57. 慮 靜 - 생각할 려. 고요 정
 항상 생각을 안정하고 고요하게 가지라.

58. 安 眞 - 편안 안. 참 진
 마음이 안정되고 진실함을 찾는다.

59. 養 愚 - 기를 양. 어리석을 우
 아는 것도 모르는 체하는 겸허함을 가진다.

60. 淸 眞 - 맑을 청. 참 진
 청백하고 진정한 마음.

61. 奇 秀 - 기이할 기. 빼어날 수
 기이하고 아주 수려하다.

62. 淸 逸 - 맑을 청. 편안할 일
 맑고 편안하여 저속하게 보이지 않는 마음가짐.

63. 佳 趣 - 아름다울 가. 취미 취
 재미있는 아름다운 흥취를 갖는다.

64. 靜 賞 - 고요 정. 구경할 상
 마음을 가라앉히고 사물을 감상하다.

65. 得 欣 - 얻을 득. 기쁠 흔
 항상 기쁨을 얻도록 하라.

66. 淸 嘉 - 맑을 청. 아름다울 가
 맑고 아름답다.

67. 安 遠 - 편안 안. 멀 원
 먼 뒷날까지 편안하리라.

68. 幽 雅 - 그윽할 유. 바를 아
 조용하고 우아한 몸가짐.

69. 淸 娛 - 맑을 청. 즐길 오
 깨끗하여서 매우 좋다.

70. 靜 和 - 고요할 정. 화할 화
 마음이 고요하고 온화하게 살라.

三字 成語 3자 성어

71. **心如水** - 마음 심. 같을 여. 물 수
 마음이 물과 같이 맑다.

72. **慶雲興** - 기쁠 경. 구름 운. 일 흥
 기쁘고 좋은 일이 구름 일듯 일어난다.

73. **春如海** - 봄 춘. 같을 여. 바다 해
 봄기운이 바다와 같다.

74. **清入骨** - 맑을 청. 들 입. 뼈 골.
 맑은 기운이 뼈 속 까지 스며든다.

75. **養其神** - 기를 양. 그 기. 정신 신
 그 정신을 참되게 기르자.

76. **忍無辱** - 참을 인. 없을 무. 욕될 욕
 참고 견디어내면 치욕도 없어진다.

77. **和且柔** - 화할 화. 또 차. 부드러울 유
 온화하고 또한 부드러워라.

78. **靜者安** - 고요 정. 사람 자. 편안 안
 마음이 청정한 사람이 안강한 것이다.

79. **柔者忠** - 부드러울 유. 사람 자. 충실할 충
 마음과 행실이 부드러운 사람이 남게 된다.

80. 暖且和 - 따뜻할 난. 또 차. 화할 화
　　　　 따뜻하고 또한 화창하고 평화롭다.

81. 快作樂 - 쾌할 쾌. 지을 작. 즐거울 락
　　　　 상쾌하고 즐거움을 스스로 만들어 가지라.

82. 福如雲 - 복 복. 같을 여. 구름 운
　　　　 행복이 구름같이 일어나라.

83. 壽無涯 - 목숨 수. 없을 무. 다할 애
　　　　 수명이 끝없이 이어지다.

84. 無疆福 - 없을 무. 한끝 강. 복 복
　　　　 끝없이 이어지는 행복.

85. 百事諧 - 일백 백. 일 사. 화할 해
　　　　 모든 일에 화해하면 편안하게 산다.

86. 山秀朗 - 메 산. 빼어날 수. 밝을 랑
　　　　 산의 경치가 매우 수려하다.

87. 弄淸泉 - 희롱할 롱. 맑을 청. 샘 천
　　　　 흐르는 맑은 계곡물에서 마음껏 즐긴다.

88. 彰嘉瑞 - 나타날 창. 아름다울 가. 상서로울 서
　　　　 아름다운 서기가 나타난다.

89. 恭則壽 - 공손할 공. 곧 즉. 목숨 수
　　　　 공손한 마음가짐이 곧 장수를 누리게 한다.

90. 直而溫 - 곧을 직. 말 이을 이. 온화할 온
 강직하면서도 온화하여야 한다.

91. 惠而信 - 은혜 혜. 말이을 이. 믿을 신
 사랑과 신망을 베풀면서 살아야한다.

92. 思無垢 - 생각 사. 없을 무. 때 구
 생각함에 있어 속된 더러운 것이 없게 하라.

93. 石投水 - 돌 석. 던질 투. 물 수
 내가 한 말이 물에 돌을 던진 것 같이 파문일듯
 파급되니 말조심하라는 뜻.

94. 守淸虛 - 지킬 수. 맑을 청. 빌 허
 청렴하고 겸허함을 지키면 하고자 하는 모든 일이
 편안하게 잘 풀릴 것이다.

95. 勤而淸 - 부지런할 근. 말이을 이. 맑을 청
 근면하면서도 청백하게 살아야 한다.

96. 敦敎義 - 돈독할 돈. 가르칠 교. 옳을 의
 의로운 일을 가르치는데 힘써야 한다.

97. 淸愼勤 - 맑을 청. 삼갈 신. 부지런할 근
 청렴하고 근신하며, 또 근면한 삶을 살도록
 힘써야 할 것이다.

98. 金石交 - 쇠 금. 돌 석. 사귈 교
 교제를 맺음에 있어서 쇠나 돌같이 굳고 변치
 않는 그런 교제를 하여야 한다.

99. 善通物 - 착할 선. 통할 통. 물건 물
　　　　　　올바르게 세상 물리에 달통하여라.

100. 學且勤 - 배울 학. 또 차. 부지런할 근
　　　　　　항상 배우고 또한 근면하라.

101. 勉而致 - 힘쓸 면. 말이을 이. 이를 치
　　　　　　힘써 노력하면 자연 좋은 일이 생기게 된다.

102. 愼則誠 - 삼갈 신. 곧 즉. 정성 성
　　　　　　매사에 신중하면 곧 성실하여질 것이다.

103. 樂琴書 - 즐거울 락. 거문고 금. 글 서
　　　　　　거문고 즉 음악과 서책을 항상 곁에 두고
　　　　　　좋아하라.

104. 愛閒靜 - 사랑 애. 한가할 한. 고요할 정
　　　　　　한가히 고요한 곳을 사랑하며 즐기라.

105. 任所適 - 맡을 임. 바 소. 쫓을 적
　　　　　　어디로 가든 가는 곳마다 마음대로 적응할 수
　　　　　　있는 지혜가 있어야 한다.

106. 德不孤 - 큰 덕. 아니 불. 외로울 고
　　　　　　덕을 베푼 사람은 결코 외롭지 않게 된다는 말.

107. 心不競 - 마음 심. 아니 불. 다툴 경
　　　　　　자신의 마음을 세상사와 다투려 하지 말라.

108. 情慮肅 - 뜻 정. 생각할 려. 정숙할 숙
　　　　　　모든 생각은 정숙하게 심사숙고하라.

109. 言思忠 - 말씀 언. 생각 사. 충실할 충
 남과 말을 할 때에는 한 번 더 생각하여
 충실하게 하여야 하고 함부로 하지 말아야 한다.

110. 意自如 - 뜻 의. 스스로 자. 같을 여
 마음을 스스로 편안하게 가져라. 그리하면 하고자
 하는 모든 일이 뜻과 같이 잘 풀릴 것이다.

111. 常無欲 - 항상 상. 없을 무. 하고자할 욕
 항상 욕심 없는 상태를 유지하며 의연하게 살아야
 한다.

112. 德日新 - 큰 덕. 날 일. 새로울 신
 나의 덕행이 날로 새로워진다.

113. 智仁勇 - 지혜 지. 어질 인. 날랠 용
 지혜와 너그러움과 인자함과 용기를 지니라.

114. 三不朽 - 석 삼. 아니 불. 썩을 후
 세 가지 썩지 않는 것이 있는데
 첫째 덕을 쌓는 것이요,
 둘째 사회에 공을 세우는 것이요,
 셋째 말을 남겨놓는 것이다.

115. 無欲速 - 없을 무. 하고자할 욕. 빠를 속
 매사에 서둘지 말고 침착하라.

116. 不二過 - 아니 불. 두 이. 허물 과
 잘못을 알았으면 두 번 다시 저지르지 말라.

117. 無夸善 - 없을 무. 큰체할 과. 착할 선
자기가 한 착한 일을 큰 체 자랑하지 말라.

118. 思無邪 - 생각 사. 없을 무. 사악할 사
생각함에 사악함이 있어서는 아니 된다.

119. 四海志 - 넉 사. 바다 해. 뜻 지
큰 뜻을 세워 세상을 덮을만한 기상을 지니라.

120. 有恒心 - 있을 유. 항상 항. 마음 심
마음가짐을 항상 일정하게 지속해 간다.

121. 惜寸陰 - 아낄 석. 마디 촌. 시간 음
아주 작은 시간도 아껴서 쓰라.

122. 靑於藍 - 푸를 청. 어조사 어. 쪽풀 람
푸른 물감이 쪽보다 더 파랗다.
스승을 능가할 정도로 훌륭하게 성장하라는 말.

123. 靑雲志 - 푸를 청. 구름 운. 뜻 지
청운의 뜻. 입신양명하려는 큰 뜻을 세우라.

124. 醉中趣 - 취할 취. 가운데 중. 취미 취
취중의 아취. 즉 술을 고상하게 마시는 즐거움.

125. 少則得 - 적을 소. 곧 즉. 얻을 득
적으면 도리어 얻어지게 된다.

126. 實若虛 - 충실할 실. 만약 약. 빌 허
충실하면서도 비어있는 것같이 하여 나타내지 말다.

127. **虛則實** - 빌 허. 곧 즉. 충실할 실
마음을 텅 비게 하고 있으면 일체를 받아들일
수가 있어서 도리어 충실하여진다.

128. **無盡藏** - 없을 무. 다할 진. 감출 장
끝없이 많은 것을 간직하다. 다만 정정당당하여야
한다.

129. **好讀書** - 좋을 호. 읽을 독. 글 서
책 읽기를 즐겨하라. 거기에 출세의 길이 열려
있느니라.

130. **重寸陰** - 무거울 중. 마디 촌. 시간 음
작은 시간이라도 중히 여겨 아껴서 쓰라.

四字 成語　4자 성어

131. **佛恩欲應** - 부처 불. 은혜 은. 하고자할 욕. 응할 응
부처님 은덕에 응하고 싶어진다.

132. **幽林祕處** - 그윽할 유. 수풀 림. 신비할 비. 곳 처
그윽한 숲속의 신비한 곳에 은거한다.

133. 性滌塵心 – 성품 성. 씻을 척. 티끌 진. 마음 심
　　　　　깨끗지 못한 마음이 한 구석에라도 남아
　　　　　있다면 죄다 씻어버려라.

134. 淸淨寒墅 – 맑을 청. 맑을 정. 한미할 한. 농막 서
　　　　　맑고 조촐한 농막에서 자적하며 살련다.

135. 茂樹珍禽 – 무성할 무. 나무 수. 보배 진. 날짐승 금
　　　　　우거진 숲 속에서 지저귀는 진귀한 새소리를
　　　　　들으며 즐긴다.

136. 水紋百里 – 물 수. 무늬 문. 일백 백. 이수 리
　　　　　물 위를 수놓은 파문이 백리에 이른다.
　　　　　소문은 이와 같이 퍼지는 법이다.

137. 曉頭曙色 – 새벽 효. 머리 두. 밝을 서. 빛 색
　　　　　첫 새벽에 동트는 신선한 밝은 빛.

138. 千年松韻 – 일천 천. 해 년. 소나무 송. 운치 운
　　　　　천년의 노송에서 울려오는 솔바람 소리.

139. 松濤不盡 – 소나무 송. 파도 도. 아니 부. 다할 진
　　　　　솔바람에 일렁이는 파도가 그칠 줄 모르는
　　　　　그윽한 정취.

140. 儒村淳朴 – 선비 유. 마을 촌. 순박할 순. 질박할 박
　　　　　순박한 선비 마을에 살리라.

141. 紅霞映彩 – 붉을 홍. 노을 하. 비칠 영. 빛날 채
　　　　　붉은 노을이 아름답게 비치는 운치.

142. 望九未皺 – 바랄 망. 아홉 구. 아니 미. 주름질 추
　　　　　　　 구십을 바라보면서도 얼굴엔 주름하나 없다.

143. 波浪濤聲 – 물결 파. 물결 랑. 파도 도. 소리 성
　　　　　　　 만경창파에 파도소리 요란하다.

144. 深壑養神 – 깊을 심. 골짜기 학. 기를 양. 정신 신
　　　　　　　 깊고 그윽한 골에서 정신을 수양한다.

145. 墅窓和暖 – 농막 서. 창 창. 화할 화. 따뜻할 난
　　　　　　　 별장의 따뜻한 창가에서 평화로이 지내고 있는
　　　　　　　 모습.

146. 道念自適 – 길 도. 생각 념. 스스로 자. 맞갖을 적
　　　　　　　 모든 생각을 마치 도를 닦는 것처럼
　　　　　　　 자적하면서 산다.

147. 鶯歌山響 – 꾀꼬리 앵. 노래 가. 메 산. 소리울릴 향
　　　　　　　 꾀꼬리 노래 소리가 온 산에 울려 퍼지는
　　　　　　　 아름다움을 만끽하다.

148. 獨坐深軒 – 홀로 독. 앉을 좌. 깊을 심. 추녀 헌
　　　　　　　 깊은 추녀 밑에 홀로 앉아 자적하는 한가로움.

149. 烹茶幽馨 – 다릴 팽. 차 다. 그윽할 유. 향기 형
　　　　　　　 전원에 은은히 퍼지는 그윽한 차의 향기.

150. 硏精延年 – 갈 연. 정신 정. 이을 연. 해 년
　　　　　　　 정신을 수양하며 천명을 이어간다.

151. 山陰幽棲 - 메 산. 그늘 음. 그윽할 유. 살 서
 산그늘에 근심걱정 없이 신선처럼 그윽하게
 살고 있다.

152. 閑墅隱居 - 한가할 한. 별장 서. 숨을 은. 살 거
 한가한 별장에서 숨은 듯이 살고 있다.

153. 芳樹淸香 - 꽃다울 방. 나무 수. 맑을 청. 향기 향
 향기로운 꽃과 나무가 흐드러진 속에 맑은
 꽃향기가 그윽하다.

154. 階前松蓋 - 섬돌 계. 앞 전. 소나무 송. 덮을 개
 섬돌 앞 소나무가 하늘을 덮고 있다.

155. 鶯啼秀閨 - 꾀꼬리 앵. 짖을 제. 빼어날 수. 규수 규
 아리따운 구중규수가 꾀꼬리 노래에 흠뻑
 빠져들고 있다.

156. 好勝好翁 - 좋을 호. 이길 승. 좋을 호. 늙은이 옹
 아직은 남에게 지기 싫은 좋은 늙은 이.

157. 登第魁孫 - 오를 등. 과거 제. 으뜸 괴. 손자 손
 어려운 시험에 급제한 으뜸가는 나의 손자.

158. 我棲僻鄕 - 나 아. 살 서. 후미질 벽. 마을 향
 나는 후미진 두메마을에 유유자적하며 조용히
 살고 있다.

159. 潛魚躍起 - 잠길 잠. 고기 어. 뛸 약. 일어날 기
 물 속 깊이 잠겨 무자맥질하던 물고기가
 하늘을 향해 힘차게 팔짝 뛰어오른다.

160. 楊柳黃榮 - 버들 양. 버들 류. 누를 황. 영화 영
　　　　　　　봄버들이 싱그러운 노란 잎을 활짝 피었다.

161. 隔江蜃樓 - 사이 격. 강 강. 큰조개 신. 다락 루
　　　　　　　강 건너에 신기루처럼 아스라이 보이는 큰
　　　　　　　집들이 두둥실 떠있다.

162. 心無憂恙 - 마음 심. 없을 무. 근심 우. 걱정할 양
　　　　　　　마음속에 근심걱정이 없이 편안히 지낸다.

163. 傑士偉烈 - 걸출할 걸. 선비 사. 큰사람 위. 매울 렬
　　　　　　　걸출하고 위대한 인물이 되라.

164. 大賢宏才 - 큰 대. 어진이 현. 클 굉. 인재 재
　　　　　　　뛰어난 재주를 지닌 큰 인물이 되라.

165. 子榮將宏 - 아들 자. 영화 영. 장차 장. 클 굉
　　　　　　　자손의 앞날에 큰 영화가 있으라는 말.

166. 龍門登第 - 용 룡. 문 문. 오를 등. 급제 제
　　　　　　　자손이 등용문에 올라 영화를 누리라는 말.

167. 仁親隱慕 - 어질 인. 친할 친. 숨을 은. 사모할 모
　　　　　　　상호간에 인자하고 드러나지 않게 사랑하라.

168. 偕老德談 - 함께할 해. 늙을 로. 큰 덕. 말씀 담
　　　　　　　부부가 함께 늙어가며 서로 덕담하면서 즐거이
　　　　　　　사시라고.

169. 子驚宏才 - 자식 자. 놀랠 경. 클 굉. 현인 재
　　　　　　　자식이 세상이 놀랠 엄청난 인물이 되다.

170. 身在長樂 - 몸 신. 있을 재. 긴 장. 즐거울 락
　　　　　　나는 오래오래 즐기면서 살만 한 곳에서 살고
　　　　　　있노라.

171. 自適途亨 - 스스로 자. 맞갖을 적. 길 도. 형통할 형
　　　　　　유유자적하는 형통한 길에 내 가족이 살고 있노라.

172. 百花潤蕾 - 일백 백. 꽃 화. 윤택할 윤. 꽃봉오리 뢰
　　　　　　모든 꽃나무에 봉오리가 촉촉이 젖어있는
　　　　　　따뜻한 봄날.

173. 身寧心泰 - 몸 신. 편안 녕. 마음 심. 편안할 태
　　　　　　몸과 마음이 아주 태평스럽다.

174. 衰老忘憂 - 약할 쇠. 늙을 로. 잊을 망. 근심 우
　　　　　　쇠약하게 늙었어도 근심걱정은 잊고 산다.

175. 墅舍鶴年 - 별장 서. 집 사. 학 학. 해 년
　　　　　　두메 별장에서 허여센 머리로 장수를 누리면서
　　　　　　행복하게 살고 있다.

176. 和顔積歲 - 화할 화. 얼굴 안. 쌓을 적. 해 세
　　　　　　편안한 얼굴로 나이를 쌓아가며 살고 있다.

177. 麗華福澤 - 고을 려. 빛날 화. 복 복. 윤택할 택
　　　　　　아름답고 화려하고 복되고 윤택하다.

178. 茅蓋匏熟 - 띠 모. 덮을 개. 박 포. 익을 숙
　　　　　　초가지붕에 박이 익어 주렁주렁 얹혀있는 정서
　　　　　　속에 살고 있다.

179. 子孫聞馨 - 자식 자. 손자 손. 맡을 문. 향기번질 형
내 자손이 훌륭하게 되어 그 향기가 세상에
번지거라.

180. 長齡松蔭 - 긴 장. 나이 령. 소나무 송. 그늘 음
덕택으로 그늘진 낙락장송.

181. 勞身心欣 - 수고로울 노. 몸 신. 마음 심. 기쁠 흔
몸은 비록 고되나 마음은 즐겁고 편안하다.

182. 俊豪俠士 - 준걸할 준. 호걸 호. 의기 협. 선비 사
지덕이 뛰어나고 협기 있는 훌륭한 사람이
되라는 말.

183. 專心開眼 - 오로지 전. 마음 심. 열 개. 눈 안
오롯한 마음으로 세상사에 눈 뜨라는 말.

184. 昇陽受氣 - 오를 승. 볕 양. 받을 수. 기운 기
이른 새벽 해가 뜰 때에 기를 받는다.

185. 勉學好勝 - 힘쓸 면. 배울 학. 좋을 호. 이길 승
남보다 앞서 배움에 힘쓰는
인백기천(人百己千)의 끈기를 길러라.
〈인백기천 - 남이 백을 하면 나는 천을 한다〉

186. 心齊得寵 - 마음 심. 가지런할 제. 얻을 득. 은혜 총
마음가짐을 가지런히 하여 하늘의 은총을
받으라.

187. 僻巷頌恩 - 궁벽할 벽. 거리 항. 칭송할 송. 은혜 은
궁벽한 두메마을에 베푸는 하늘의 은혜를
칭송한다.

188. 滿江波光 - 찰 만. 강 강. 물결 파. 빛 광
강에 가득 물결이 찬란하게 빛난다.

189. 爺媼欣然 - 할아버지 야. 할미 오. 기쁠 흔. 그럴 연
늙은 부부가 근심걱정 없이 항상 그렇게
즐겁게 살고 있다.

190. 醇酒交酌 - 진국술 순. 술 주. 서로주고받은 교. 술따를 작
진국술을 서로가 따르듯이 진실한 교우관계를
유지하라는 말.

191. 爺笑孫樂 - 할아버지 야. 웃음 소. 손자 손. 즐거울 락
할아버지와 손자가 서로 웃으며 즐기는 행복한
가정.

192. 婆孫弄樂 - 할머니 파. 손자 손. 희롱할 롱. 즐거울 락
할머니와 손자가 서로 즐겁게 놀고 있는 행복한
가정이다.

193. 婆娛長樂 - 할머니 파. 즐길 오. 긴 장. 즐거울 락
할머니의 즐거움이 길이길이 이어지라.

194. 忠武龜鑑 - 충성 충. 호반 무. 거북 귀. 거울 감
나라를 위하여 공을 세우고 살신한 충무공의
충성심을 거울삼아 올곧게 살라는 말.

195. 衰老不朽 - 쇠할 쇠. 늙을 로. 아니 불. 썩을 후
비록 힘없이 늙었어도 아무 하는 일 없이 그냥
썩지는 않을 것이다.

196. 皺顔恒笑 - 주름질 추. 얼굴 안. 항상 항. 웃음 소
　　　　　　　늙어서 주름진 얼굴에도 항상 웃음을 잃지 않는
　　　　　　　행복감을 지니고 산다.

197. 祖孫同戲 - 할아비 조. 손자 손. 한가지 동. 희롱할 희
　　　　　　　할아비와 손자가 서로 희롱질하며 즐겁게
　　　　　　　행복한 삶을 살고 있는 행복한 가정.

198. 智德明成 - 슬기로울 지. 큰 덕. 밝을 명. 이룰 성
　　　　　　　지혜와 덕행이 밝아야 한다.

199. 和風巷路 - 화목할 화. 바람 풍. 마을 항. 길 로
　　　　　　　화목한 기운이 마을에 가득하다.

200. 田園致功 - 밭 전. 동산 원. 이룰 치. 공 공
　　　　　　　나는 전원을 가꾸는데 공을 들인다.

201. 鶴髮大笑 - 학 학. 머리 발. 큰 대. 웃음 소
　　　　　　　학처럼 하얀 머리의 노인이 아주 평화롭게 큰
　　　　　　　웃음을 짓고 있다.

202. 老雙不枯 - 늙을 로. 두 쌍. 아니 불. 마를 고
　　　　　　　늙은 두 부부가 아직 싱싱하게 살고 있다.

203. 勉學氣風 - 힘쓸 면. 배울 학. 기운 기. 위엄 풍
　　　　　　　공부에 힘쓰는 오롯한 기질.

204. 燈火可親 - 등 등. 불 화. 옳을 가. 친할 친
　　　　　　　등불을 가까이 하라는 말로, 밤 까지도 열심히
　　　　　　　공부하라는 뜻.

205. 螢雪之功 - 반딧불 형. 눈 설. 의 지. 공 공

　　　　　 옛날 가난한 집에서 반딧불과 눈빛 아래에서
　　　　　 공부하여 훌륭한 사람이 되었다는 고사로서,
　　　　　 어려운 환경에서도 열심히 공부하여
　　　　　 판서(지금의 장관)로 출세하였다는 고사.

206. 晝耕夜讀 - 낮 주. 밭갈 경. 밤 야. 읽을 독

　　　　　 낮에는 밭을 갈고 밤에 글을 읽었다는 말로서,
　　　　　 낮에 일을 하고 밤에 공부한다는 말.

207. 靑雲之志 - 푸를 청. 구름 운. 의 지. 뜻 지

　　　　　 훌륭한 인재가 되고자하는 굳은 의지.

208. 寸陰是競 - 마디 촌. 세월 음. 이 시. 다툴 경

　　　　　 아주 작은 시간도 이를 아껴 쓰라는 뜻. 헛되이
　　　　　 시간을 보내지 말라.

209. 刺股讀書 - 찌를 자. 다리 고. 읽을 독. 글 서

　　　　　 졸음을 쫓으려고 바늘로 자기의 다리를 찌르면서
　　　　　 공부에 열중하였다는 말.

210. 篤志好學 - 도타울 독. 뜻 지. 좋을 호. 배울 학

　　　　　 뜻을 세워 독실한 마음으로 공부하기를 좋아함.

211. 勉學成家 - 힘쓸 면. 배울 학. 이룰 성. 집 가

　　　　　 열심히 공부하여 가문을 일으키라.

212. 筆精墨妙 - 붓 필. 정할 정. 먹 묵. 묘할 묘

　　　　　 필치가 정교하여 글씨가 아주 묘하다.

213. 讀書尚友 - 읽을 독. 글 서. 숭상할 상. 벗 우
　　　　　　책을 읽음으로써 책 속의 옛날 현인들과 벗을
　　　　　　삼다.

214. 流芳百世 - 흐를 류. 꽃다울 방. 일백 백. 인간 세
　　　　　　꽃다운 이름이 후세에 길이 전해짐.
　　　　　　훌륭한 인물이 되어 그 이름을 떨치면
　　　　　　靑史(역사)에 길이 이름을 남긴다는 뜻.

215. 韜光養德 - 칼전대 도. 빛 광. 기를 양. 큰 덕
　　　　　　빛을 감추고 밖에 나타내지 말고, 덕을
　　　　　　길으라는 뜻의 말.
　　　　　　도광은 번쩍이는 칼빛으로 위협을 주지 말고
　　　　　　칼집에 넣어두라는 말.
　　　　　　조금 잘났다고 나대지 말라는 뜻.

216. 刻苦勉勵 - 새길 각. 괴로울 고. 힘쓸 면. 힘쓸 려
　　　　　　고생을 마음속에 새겨가면서 부지런히 열심히
　　　　　　노력한다는 말.

217. 長者之風 - 어른 장. 사람 자. 의 지. 위엄 풍
　　　　　　사회에서 존경받는 어른다운 위엄. 그러한
　　　　　　풍모를 지니라.

218. 百戰百勝 - 일백 백. 싸움 전. 일백 백. 이길 승
　　　　　　백 번 싸워서 백 번 이긴다. 상대를 알아야
　　　　　　하므로 많은 공부로 지혜를 쌓아야 한다.

219. 理想立志 - 이치 리. 생각 상. 설 립. 뜻 지
　　　　　　세상에서 최고라고 생각되는 것을 향하여 뜻을
　　　　　　세움.

220. 自彊不息 - 스스로 자. 굳셀 강. 아니 불. 쉴 식

　　　　어떠한 목적을 향하여 스스로 힘쓰기를 쉬지

　　　　아니함.

221. 日就月將 - 날 일. 나아갈 취. 달 월. 나아갈 장

　　　　나날이 다달이 나아가 발전한다.

222. 靑出於藍 - 푸를 청. 날 출. 어조사 어. 쪽빛 람

　　　　쪽에서 나온 물감이 쪽보다 더 푸르다는 말.

　　　　스승보다 더 나은 제자가 되는 것을 말함.

223. 志在千里 - 뜻 지. 있을 재. 일천 천. 잇수 리

　　　　큰 뜻을 천리 밖 멀리에 두라. 원대한 의지와

　　　　포부.

224. 根深枝茂 - 뿌리 근. 깊을 심. 가지 지. 무성할 무

　　　　뿌리 깊은 나무는 가지도 무성하다. 아는 것이

　　　　많아야 한다는 뜻.

225. 格貴品高 - 인격 격. 귀할 귀. 품수 품. 높을 고

　　　　인격은 귀하게 하고, 품위는 고상하게 하라.

226. 浩然之氣 - 넓을 호. 그럴 연. 의 지. 기운 기

　　　　모든 일에서 해방된 자유스럽고 유쾌함.

227. 福在養人 - 복 복. 있을 재. 기를 양. 사람 인

　　　　사람다운 사람으로 키워라, 행복은 그 안에

　　　　있느니라.

228. 雲中白鶴 - 구름 운. 가운데 중. 흰 백. 학 학
　　　　　　　구름 가운데 백학이 난다. 고고한 선비의
　　　　　　　기상을 말함.

229. 博學篤志 - 넓을 박. 배울 학. 도타울 독. 뜻 지
　　　　　　　넓은 학식과 도타운 마음가짐.

230. 功成名遂 - 공 공. 이룰 성. 이름 명. 이룰 수
　　　　　　　훌륭한 공업을 이루어 명성을 크게 떨치라.

231. 見賢思齊 - 볼 건. 어질 현.. 생각 사. 가지런할 제
　　　　　　　어진 이를 보면 나도 그와 같이 되고자 하는
　　　　　　　의지를 지니라.

232. 溫故知新 - 익힐 온. 옛 고. 알 지. 새 신.
　　　　　　　옛 것을 익혀 써 새로운 것을 알게 됨.

233. 旭日昇天 - 해돋을 욱. 날 일. 오를 승. 하늘 천
　　　　　　　떠오르는 아침 해처럼 하는 일이 성대하여
　　　　　　　진다.

234. 百鍊千磨 - 일백 백. 단련할 련. 일천 천. 갈 마
　　　　　　　백 번 천 번 갈고 닦아 단련함으로서 훌륭한
　　　　　　　인물이 되라.

235. 安歇水濱 - 편안 안. 쉴 헐. 물 수. 물가 빈
　　　　　　　쉴 만한 물가로 인도하시는도다.
　　　　　　　시편 23편의 구절. "여호와는 나의 목자시니"

236. 讚頌祈禱 - 기릴 찬. 기릴 송. 빌 기. 빌 도
 찬송과 기도에 힘쓰라.

237. 信仰讚美 - 믿을 신. 우러러볼 앙. 기릴 찬. 아름다울 미
 신앙과 찬미.

238. 恒常祈禱 - 항상 항. 항상 상. 빌 기. 빌 도
 항상 기도하라.
 기도를 항상 힘쓰고 기도에 감사함으로 깨어 있으라.
 (골로새서 4장 2절)

239. 恩惠充滿 - 은혜 은, 은혜 혜, 찰 충. 찰 만
 하나님의 은혜가 충만하도다.

240. 恩寵讚頌 - 은혜 은. 은총 총. 기릴 찬. 기릴 송
 하나님의 은총을 찬송하나이다.

241. 富貴安樂 - 부자 부. 귀할 귀. 편안 안. 즐거울 락
 집안은 부호하고, 자기 자신은 귀한 몸이 되어
 안락하게 살라는 말.

242. 千祥雲集 - 일천 천. 상서로울 상. 구름 운. 모을 집
 모든 상서로운 조짐과 행복이 구름과 같이
 모여들라.

243. 溫厚和平 - 따뜻할 온. 두터울 후. 화할 화. 평할 평
 태도가 부드럽고 진실하여 화평하다.

244. 弘裕有餘 - 넓을 홍. 넉넉할 유. 있을 유. 남을 여
 마음가짐이 너그러워 여유가 만만한 큰 인물.

245. 萬事如意 - 일만 만. 일 사. 같을 여. 뜻 의
　　　　　　모든 일이 뜻과 같이 이루어지다.

246. 福祿長久 - 복 복. 복 록. 긴 장. 오랠 구
　　　　　　흡족한 행복이 영원토록 이어지라.
　　　　　　(복록의 록은 수입금을 말함)

247. 一念通天 - 한 일. 생각 념. 통할 통. 하늘 천
　　　　　　생각을 전일하게 하면 하늘이 감동하게 된다는 말.

248. 百世淸風 - 일백 백. 대 세. 맑을 청. 바람 풍
　　　　　　후손 내내 맑은 바람같이 깨끗하게 살라.

249. 居敬慈和 - 살 거. 공경 경. 사랑 자. 화할 화
　　　　　　항상 공경하고 사랑하고 화목하라.

250. 無愧於天 - 없을 무. 부끄러울 괴. 어조사 어. 하늘 천
　　　　　　하늘을 우러러 한 점 부끄러울 바가 없다.

251. 和神養素 - 화할 화. 정신 신. 기를 양. 바탕 소
　　　　　　마음을 화평하게 함으로서 본 바탕의 정신을
　　　　　　기른다.

252. 無愧我心 - 없을 무. 부끄러울 괴. 나 아. 마음 심
　　　　　　나의 마음에 한 점 부끄러울 것이 없는 올곧은
　　　　　　인물이 되련다.

253. 養神保壽 - 기를 양. 정신 신. 지닐 보. 목숨 수.
　　　　　　정신을 수양하게 되면 장수를 누리게 된다.

254. 一忍長樂 - 한 일. 참을 인. 긴 장. 즐거울 락
한 번 참음으로써 오랜 세월을 즐겁게 살 수
있게 된다.

255. 無慾見眞 - 없을 무. 욕심낼 욕. 볼 견. 참 진
욕심이 없으면 진실을 보게 된다.

256. 謹言愼行 - 삼갈 근. 말씀 언. 삼갈 신. 행할 행
말을 삼가고 행실을 신중히 하라.

257. 無汗不成 - 없을 무. 땀 한. 아니 불. 이룰 성
땀 없이 이룩되는 것이 없다.

258. 敬愼無怠 - 공경 경. 삼갈 신. 없을 무. 게으를 태
삼가고 존경하고, 또한 태만함이 없게 하라.

259. 優曇鉢華 - 나을 우. 구름낄 담. 바릿대 발. 빛날 화(꽃화)
불교에서 말하는 꽃으로서 삼천 년에 한번
핀다고 하며, 이 꽃이 필 때 새로운 부처님이
나타난다고 함.

260. 仙姿玉質 - 신선 선. 맵시 자. 구슬 옥. 질박할 질
신선의 자태에 옥의 바탕이라는 뜻.
즉 품위 있고 매우 아름다운 사람을 일컬음.

261. 仙風道骨 - 신선 선. 위엄 풍. 길 도. 뼈 골
신선과 같은 풍채와, 도인과 같은 골격을 지닌
의연한 인품.

262. 雲遊霞宿 - 구름 운. 놀 유. 안개 하. 잘 숙
　　　　　　　구름 속에 노닐고, 안개 속에서 잠을 잔다.
　　　　　　　세속에 구애 받지 아니하고 자유롭게 살아감을
　　　　　　　말함.

263. 大道無門 - 큰 대. 길 도. 없을 무. 문 문
　　　　　　　사람이 마땅히 가야할 바른길을 가는데 문이
　　　　　　　따로 있는 것이 아니다.

264. 種德施惠 - 씨 종. 큰 덕. 베풀 시. 은혜 혜
　　　　　　　사람에게 은덕이 될 만한 일을 베풀면서 사는
　　　　　　　사람이 되라.

265. 見善必行 - 볼 견. 좋을 선. 반드시 필. 행할 행
　　　　　　　좋다고 생각되는 것을 보거든 반드시 그대로
　　　　　　　실행하라.

266. 所願成就 - 바 소. 원할 원. 이룰 성. 이를 취
　　　　　　　소원하는 바를 이루게 된다.

267. 溫故知新 - 익힐 온. 옛 고. 알 지. 새 신
　　　　　　　옛 것을 살핌으로써 새로움을 알게 된다.
　　　　　　　즉 경험의 바탕위에서 새로움을 찾으라.

268. 溫慈惠和 - 따뜻할 온. 사랑 자. 은혜 혜. 화할 화
　　　　　　　따뜻한 사랑과 어질고 화목함을 지닌 마음을
　　　　　　　사회와 가정에 항상 유지하라.

269. 修身齊家 - 닦을 수. 몸 신. 가지런할 제. 집 가
　　　　　　　자신의 심신을 닦고, 그리고 집안을 다스리라는 말.

270. 無憂爲福 - 없을 무. 근심 우. 하 위. 복 복

　　　　　근심걱정 없이 다만 행복하라.

271. 仁者樂山 - 어질 인. 사람 자. 좋아할 요. 메 산

　　　　　어진 사람은 모든 일을 도의에 따라서 행하여
　　　　　행동이 신중하기가 태산 같음으로 산을
　　　　　좋아한다는 말.

272. 無信不立 - 없을 무. 믿을 신. 아니 불. 설 립

　　　　　신용이 없이 설 수가 없다.
　　　　　또한, 확고한 신념이 없으면 설 수가 없다.

273. 三省吾身 - 석 삼. 살필 성. 나 오. 몸 신

　　　　　매일 세 번씩 자기자신을 반성하고 잘못이
　　　　　있으면 곧바로 고쳐라.

274. 性淸者榮 - 성품 성. 맑을 청. 사람 자. 영화 영.

　　　　　천성이 맑은 사람에게는 영화가 따르게
　　　　　마련이다.

275. 慈悲忍辱 - 사랑 자. 슬플 비. 참을 인. 욕될 욕

　　　　　자비로운 마음은 욕되는 일도 능히 참을 줄을
　　　　　아는 능력이 생기게 된다.

276. 敬天愛人 - 공경 경. 하늘 천. 사랑 애. 사람 인

　　　　　하늘을 공경하고 사람을 사랑한다. 즉 자연에
　　　　　순응하면서 살라는 말.

277. 知者樂水 － 알 지. 사람 자. 좋아할 요. 물 수
지자는 사리에 밝아 막힘이 없는 것이 마치 물 흐
르듯 하여 물을 가까이 하고 물을 좋아한다는 말.

278. 駿骨奔馳 － 준마 준. 뼈 골. 달릴 분. 달릴 치
자손들이 한결같이 걸출한 인물이 되어 사회의
주역으로서 분주히 뛰어 일 하라는 말.

279. 魚躍衝天 － 고기 어. 뛸 약. 찌를 충. 하늘 천
물고기가 한 번 뛰니 높이 솟아 하늘을 찌를
듯 한다.

280. 和氣皆暢 － 화할 화. 기운 기. 다 개. 찰 창
화사로운 기운으로 세상 모두가 다 화창하다.

281. 不誠無物 － 아니 불. 정성 성. 없을 무. 물건 물
성실함이 없으면 이룩되는 것이 없고, 따라서
재물도 따르지 않는다.

282. 欲速不達 － 하고자할 욕. 빠를 속. 아니 부. 이룰 달
빨리 이루고자 하여 서둘면 오히려 이룰 수가
없게 된다.

283. 百忍有和 － 일백 백. 참을 인. 있을 유. 화할 화
모든 어려움을 참고 견디면 마침내 평화가
오게 된다.

284. 慶如雲興 － 기쁠 경. 같을 여. 구름 운. 일 흥
경사스런 좋은 일이 구름같이 일어난다.

285. 無忍不達 - 없을 무. 참을 인. 아니 부. 이룰 달
　　　　　　　참을성이 없으면 어떤 일도 이룰 수가 없다.

286. 能忍最寶 - 능할 능. 참을 인. 가장 최. 보배 보
　　　　　　　참을 줄 아는 것이 가장 큰 보배니라.

287. 不忘忠敬 - 아니 불. 잊을 망. 충실할 충. 공경 경
　　　　　　　매사에 충실하고 공경할 것을 잊지 말라.

288. 露積成海 - 이슬 로. 쌓을 적. 이룰 성. 바다 해
　　　　　　　이슬이 쌓여 바다를 이룬다.
　　　　　　　즉, 작은 것이 모여 크게 이룩된다는 말.

289. 居安思危 - 살 거. 편안 안. 생각 사. 위태로울 위
　　　　　　　걱정 없이 편히 살고 있을 때 위태함도 미리
　　　　　　　생각해두라.

290. 勤者得寶 - 부지런할 근. 사람 자. 얻을 득. 보배 보
　　　　　　　부지런한 사람이 보물을 얻게 된다는 말.

291. 見利思義 - 볼 견. 이로울 리. 생각 사. 옳을 의
　　　　　　　이로운 것을 보거든 먼저 의로운 지를
　　　　　　　생각하라.

292. 寬仁厚德 - 너그러울 관. 어질 인. 두터울 후. 큰 덕
　　　　　　　너그럽고 어질고 두터운 덕성으로 살라.

293. 謙和勤儉 - 겸손할 겸. 화할 화. 부지런할 근. 검소할 검
　　　　　　　겸손 화목하고 부지런하고 검소하게 살라.

294. 勤儉和德 - 부지런할 근. 검소할 검. 화할 화. 큰 덕
　　　　　　　 근검하고, 화목한 덕성을 지녀라.

295. 事必歸正 - 일 사. 반드시 필. 돌아올 귀. 바를 정.
　　　　　　　 만사는 반드시 바른 이치대로 돌아온다는 말.

296. 忍中有和 - 참을 인. 가운데 중. 있을 유. 화할 화
　　　　　　　 참는 가운데 평화가 있다.

297. 愼終如始 - 삼갈 신. 끝 종. 같을 여. 처음 시
　　　　　　　 끝까지 신중히 하되 처음과 같이 하라.
　　　　　　　 (요즘의 "처음처럼" 이란 말과 같음)

298. 始終一貫 - 처음 시. 끝 종. 한 일. 꿸 관
　　　　　　　 처음부터 끝까지 한결같이 관철하라.

299. 苦盡甘來 - 괴로울 고. 다할 진. 달 감. 올 래
　　　　　　　 쓴 것이 지나면 단 것이 온다. 즉 괴롭고 어려운 일
　　　　　　　 이 지나면 반드시 좋은 일이 찾아오게 된다는 말.

300. 飽德醉義 - 배부를 포. 큰 덕. 취할 취. 옳을 의
　　　　　　　 덕성에 배부르고, 의리에 취한다는 말.

301. 落照吐紅 - 떨어질 락. 비출 조. 토할 토. 붉을 홍
　　　　　　　 낙조의 아름다움이 마치 붉은 노을을 토해내는
　　　　　　　 듯하다.

302. 自勝者强 - 스스로 자. 이길 승. 사람 자. 굳셀 강.
　　　　　　　 욕심을 억제하여 자기 자신을 이겨낼 수 있는
　　　　　　　 사람이 진정 강한 사람이다.

303. 勤勉誠實 - 부지런할 근. 힘쓸 면. 정성 성. 참스러울 실
　　　　　　　근면함과 성실함.

304. 至誠通天 - 이를 지. 정성 성. 통할 통. 하늘 천
　　　　　　　정성을 다하면 하늘이 감동한다는 말.

305. 至誠無息 - 이를 지. 정성 성. 없을 무. 쉴 식
　　　　　　　정성을 다하되 쉬지 말라는 말.

306. 喜悅幸福 - 기쁠 희. 기쁠 열. 다행할 행. 복 복
　　　　　　　기쁘고 즐겁고 행복하다.

307. 龍翔鳳舞 - 용 룡. 뺑돌아날 상. 봉황새 봉. 춤출 무
　　　　　　　용은 날고 봉황은 춤을 춘다.
　　　　　　　상서로운 기운이 있어 위대한 인물이 나타나서
　　　　　　　천하를 다스린다는 전설의 말.

308. 和氣致祥 - 화할 화. 기운 기. 이를 치. 상서로울 상
　　　　　　　화목한 마음을 지니면 그 기운으로 하여
　　　　　　　행복으로 이르게 된다.

309. 誠心和氣 - 정성 성. 마음 심. 화할 화. 기운 기
　　　　　　　성실한 마음은 화목한 기운을 만든다.

310. 孝親敬順 - 효도 효. 어버이 친. 공경 경. 순할 순
　　　　　　　어버이에 효도하여 삼가 순종하라.

311. 禍福無門 - 재앙 화. 복 복. 없을 무. 문 문
　　　　　　　재앙의 문과 행복의 문이 따로 있는 것이
　　　　　　　아니다. 자기자신이 하기 나름이다.

312. 竭力盡能 - 다할 갈. 힘 력. 다할 진. 능할 능
　　　　　　　있는 힘을 다하여 힘쓰고, 능력이 다할 때 까지
　　　　　　　노력하라는 말.

313. 剛柔兼全 - 굳셀 강. 부드러울 유. 겸할 겸. 온전 전
　　　　　　　성품이 부드러우면서도 강함을 지니고 있어야
　　　　　　　사회에 적응하는 힘이 생기는 것이다.

314. 枯木發榮 - 마를 고. 나무 목. 필 발. 영화 영
　　　　　　　말라죽은 나무에서 꽃이 피듯이 곤궁한 사람이
　　　　　　　열심히 노력하여 결국 잘 되어 영화를 보게
　　　　　　　된다는 말.

315. 枯木生花 - 마를 고. 나무 목. 날 생. 꽃 화
　　　　　　　고목발영과 같은 의미의 말.

316. 見危授命 - 볼 견. 위태로울 위. 줄 수. 목숨 명
　　　　　　　나라가 위태로움에 처하면 목숨까지도 바치라는 말.
　　　　　　　남의 위태로움을 보았으면 목숨을 걸고서라도 도와
　　　　　　　주라는 말.

317. 曲水流觴 - 굽을 곡. 물 수. 흐를 류. 술잔 상
　　　　　　　굽이 돌아 흐르는 물에 술잔을 띄운다는 고사.
　　　　　　　옛날 궁중 후원에서 있었던 시회(詩會) 잔치.
　　　　　　　王義之의 蘭亭序를 참고하라.

318. 登高自卑 - 오를 등. 높을 고. 스스로 자. 낮을 비
　　　　　　　지위가 높이 올라갈수록 스스로를 낮춘다는 말.
　　　　　　　삼가고 겸손 하라는 말.

319. 儉以養德 - 검소할 검. 써 이. 기를 양. 큰 덕
 검소함으로써 덕을 길러라.

320. 博採衆議 - 넓을 박. 캘 채. 무리 중. 의론할 의
 널리 여러 사람의 의견을 받아들여 채택한다는 말.

321. 繁隆暢達 - 번성할 번. 융성할 융. 사무칠 창. 이를 달
 번성하고 융성하여 활짝 피어 거침없이
 발전한다는 말.

322. 夫榮妻貴 - 남편 부. 영화 영. 아내 처. 귀할 귀
 남편이 잘되어 영화롭게 되면 그 아내도
 따라서 귀하게 된다는 말.

323. 捲土重來 - 주먹부르쥘 권. 흙 토. 거듭 중. 올 래
 한 번 패하였다가 세력을 회복하여 다시
 쳐들어간다는 말.
 한 번 실패했다고 해서 주저앉지 말고
 재기하라는 뜻의 말.

324. 錦上添花 - 비단 금. 윗 상. 더할 첨. 꽃 화
 비단 위에 수를 놓는다는 말로 좋은 일에 또
 좋은 일이 더하여 짐.

325. 謹禮崇德 - 삼갈 근. 예의 예. 높을 숭. 큰 덕
 삼가 예의를 지키면서 덕을 숭상한다.

326. 德崇業廣 - 큰 덕. 높을 숭. 업 업. 넓을 광
 덕을 숭상하여 업을 넓혀라.

327. 山紫水明 - 메 산. 자주빛 자. 물 수. 밝을 명
산은 붉게 물들어 있고, 물은 맑아 산천경계
가 매우 아름답다는 표현.

328. 飛泉涌出 - 날 비. 샘 천. 물넘칠 용. 날 출
샘물이 뿜어 올라 넘쳐 나온다.
하는 일이 승승장구하여 썩 잘 되어가는 모양.

329. 舍短取長 - 버릴 사. 잘못 단. 거둘 취. 착할 장
잘못된 것은 과감하게 버리고, 좋은 것은 다
거두어 내 것으로 받아들여라.

330. 雪中松柏 - 눈 설. 가운데 중. 소나무 송. 잣나무 백
눈 속의 소나무와 잣나무라는 뜻으로, 높은
절개와 굳은 절조를 일컬음.

331. 氷淸玉潔 - 얼음 빙. 맑을 청. 구슬 옥. 맑을 결
마음가짐이 얼음처럼 맑고, 구슬같이 맑다.

332. 水積成川 - 물 수. 쌓을 적. 이룰 성. 내 천
작은 물방울이 모여서 내를 이룬다.
작은 것이 모여 큰 것이 이룩된다는 말.

333. 水廣魚游 - 물 수. 넓을 광. 고기 어. 놀 유
넓은 물에 물고기가 논다는 말로,
바닥이 넓은 곳이어야 뜻하는 바 무슨 일을
활기차게 할 수가 있다는 말.

334. 柔能制剛 - 부드러울 유. 능할 능. 단속할 제. 굳셀 강
부드러운 것이 강하고 굳센 것을 이긴다.

335. 溫柔敦厚 – 따뜻할 온. 부드러울 유. 도타울 돈. 두터울 후
　　　　　　　인품이 온화하고 성실하며 인정이 두텁다.

336. 身安爲樂 – 몸 신. 편안 안. 할 위. 즐거울 락
　　　　　　　몸이 편안하고 즐겁다.

337. 禮義廉恥 – 예의 예. 법도 의. 맑을 염. 부끄러울 치
　　　　　　　예절, 의리, 청염과 부끄러움을 아는 태도.

338. 勇猛精進 – 날랠 용. 날랠 맹. 정할 정. 나아갈 진
　　　　　　　용기가 있고 억세며 전력을 다하여 노력한다는 말.

339. 雲捲天晴 – 구름 운. 걷을 권. 하늘 천. 갤 청
　　　　　　　구름이 걷히고 하늘이 활짝 갠다.
　　　　　　　궂은 일이 말끔히 걷히어, 맑은 하늘을 보듯
　　　　　　　한다는 말.

340. 爲善最樂 – 할 위. 착할 선. 가장 최. 즐거울 락
　　　　　　　남에게 좋은 일을 하는 것이 가장 즐거운
　　　　　　　일이다.

341. 月白風淸 – 달 월. 흰 백. 바람 풍. 맑을 청
　　　　　　　달은 휘영청 밝고, 바람은 맑고 시원하다.

342. 柳綠花紅 – 버들 유. 푸를 록. 꽃 화. 붉을 홍
　　　　　　　푸른 버들과 붉은 꽃이라는 뜻으로, 봄경치의
　　　　　　　아름다움을 일컬음.

343. 意氣衝天 – 뜻 의. 기운 기. 찌를 충. 하늘 천
　　　　　　　자신의 장한 기상이 하늘을 찌를 듯하다.

344. 自取富貴 - 스스로 자. 거둘 취. 부자 부. 귀할 귀
부와 귀함도 자기 자신이 하기에 따라서
얻어지는 것이다.

345. 熊虎之將 - 곰 웅. 범 호. 의 지. 장수 장
곰과 호랑이 같이 용맹한 장수. 또 그런 사람.

346. 勇者不懼 - 용맹할 용. 사람 자. 아니 불. 두려울 구
진정 용맹한 사람은 두려워하지 않는다.

347. 靜以修身 - 고요할 정. 써 이. 닦을 수. 몸 신
고요함으로써 몸과 마음을 닦는다.

348. 知者不惑 - 알 지. 사람 자. 아니 불. 미혹할 미
슬기로운 사람은 도리를 잘 알므로 쉽게
미혹되지 아니한다.

349. 仁者不憂 - 어질 인. 사람 자. 아니 불. 근심 우
어진 사람은 모든 일을 사랑 속에 도리를 따라
함으로 걱정하지 아니한다.

350. 塵合泰山 - 티끌 진. 모을 합. 클 태. 메 산
티끌이 모아 태산을 이룬다.
작은 것도 모이고 모이면 산과 같이 크게
이루어진다는 말.

351. 千巖萬壑 - 일천 천. 바위 암. 일만 만. 골짜기 학
큰 바위가 한없이 펼쳐진 산에 첩첩이 겹쳐진
깊은 골짜기. 설악산과 같은 아름다운 산.

352. 春花秋月 - 봄 춘. 꽃 화. 가을 추. 달 월
　　　　　　 꽃피는 봄과, 달 밝은 가을.
　　　　　　 자연의 아름다움의 읊음.

353. 聚蜂成雷 - 모을 취. 벌 봉. 이룰 성. 번개 뢰
　　　　　　 꽃나무에 벌 떼가 모여 천둥소리를 이룬다.

354. 寬則得衆 - 너그러울 관. 곧 즉. 얻을 득. 무리 중
　　　　　　 마음 씀이 너그러운 사람에게는 자기를 따르는
　　　　　　 많은 사람이 모여든다는 말.

355. 氣如涌泉 - 기운 기. 같을 여. 물넘칠 용. 샘 천
　　　　　　 기운이 콸콸 용솟음치는 샘물처럼 넘쳐난다.

356. 美意延年 - 아름다울 미. 뜻 의. 뻗을 연. 해 년
　　　　　　 훌륭한 마음가짐은 생명을 연장시킨다.

357. 知難忍恥 - 알 지. 어려울 난. 참을 인. 부끄러울 치
　　　　　　 어려움도 알고, 치욕도 참고 견디어내라.

358. 夫榮婦貴 - 남편 부. 영화 영. 아내 부. 귀할 귀
　　　　　　 남편이 영화롭게 되면 그의 아내도 귀하게
　　　　　　 된다는 뜻.

359. 水滴石穿 - 물 수. 물방울 적. 돌 석. 뚫을 천
　　　　　　 작은 물방울이 돌을 뚫는다는 말로,
　　　　　　 한 가지 일을 계속 하다 보면 마침내 결실을
　　　　　　 보게 된다는 말.

360. 淸高古雅 – 맑을 청. 높을 고. 옛 고. 아담할 아
맑고 고결하고 예스럽고 아담하고 멋이 넘치는
인격의 소유자.

361. 百福自集 – 일백 백. 복 복. 스스로 자. 모을 집
모든 복이 스스로 모여든다.

362. 樂極哀生 – 즐거울 락. 다할 극. 슬플 애. 생할 생
즐거움이 극에 달하면 슬픔이 생긴다.

363. 心靜興長 – 마음 심. 고요 정. 일 흥. 긴 장
마음이 고요한 가운데 흥취가 더해진다.

364. 改過遷善 – 고칠 개. 허물 과. 옮길 천. 착할 선
지난 허물을 고치고 착하게 되다.

365. 勸善懲惡 – 권할 권. 착할 선. 징계할 징. 나쁠 악
착한 행실을 권장하고 악한 행동을 징계한다.

366. 琴瑟之樂 – 거문고 금. 비파 슬. 의 지. 즐길 락
거문고와 비파의 화음처럼 부부가 화합함을
말함.

367. 金玉滿堂 – 쇠 금. 구슬 옥. 가득할 만. 집 당
금옥 같은 보화가 집에 가득하여 부자가 된다.

368. 老當益壯 – 늙을 로. 당할 당. 더할 익. 굳셀 장
늙으면 늙을수록 더욱 뜻을 굳게 하여야한다는 말.

369. 弄假成眞 – 희롱할 롱. 거짓 가. 이룰 성. 참 진
장난삼아 한 것이 참으로 한 것이 된다.

370. 多多益善 - 많을 다. 많을 다. 더할 익. 좋을 선
　　　　　　　　많으면 많을수록 더욱 좋다.

371. 武陵桃源 - 호반 무. 언덕 릉. 복숭아 도. 근원 원
　　　　　　　　이 세상과 따로 떨어진 별 천지를 말함.

372. 大器晚成 - 큰 대. 그릇 기. 늦을 만. 이룰 성
　　　　　　　　크게 될 인물은 큰 종(鐘)을 만드는 것과
　　　　　　　　같아서 속히 이루어지지 않는다는 말.

373. 百事大吉 - 일백 백. 일 사. 큰 대. 길할 길
　　　　　　　　모든 일이 잘 되어 복을 받는다는 말.

374. 粉骨碎身 - 가루 분. 뼈 골. 부실 쇄. 몸 신
　　　　　　　　뼈가 가루가 되고, 몸이 부서지도록 노력하라.

375. 實事求是 - 실상 실. 일 사. 구할 구. 이 시
　　　　　　　　사실 즉 실제에 임하여 그 일의 진상을 찾고
　　　　　　　　구하다.

376. 安貧樂道 - 편안 안. 가난 빈. 즐길 락. 길 도
　　　　　　　　가난하지만 마음을 편히 하고, 걱정하지 않으며
　　　　　　　　도를 즐긴다는 말.

377. 魚變成龍 - 고기 어. 변할 변. 이룰 성. 용 룡
　　　　　　　　물고기가 변하여 용이 된다는 말로 크게
　　　　　　　　출세한다는 의미의 말.

378. 延年益壽 - 이을 연. 해 년. 더할 익. 목숨 수
　　　　　　　　나이를 많이 먹으면서도 강건하게 오래오래
　　　　　　　　살라는 말.

379. 遠禍召福 - 멀 원. 재앙 화. 부를 소. 복 복
화를 멀리하고 복을 불러오다.

380. 七顚八起 - 일곱 칠. 넘어질 전. 여덟 팔. 일어날 기
일곱 번 넘어졌다가 여덟 번 일어나다.

381. 快刀亂麻 - 쾌할 쾌. 칼 도. 어지러울 난. 삼 마
어지러운 일을 시원스럽고 명쾌하게 잘
처리한다는 말.

382. 隱忍自重 - 숨을 은. 참을 인. 스스로 자. 무거울 중
마음속으로 참으며 조심하라는 말.

383. 土積成山 - 흙 토. 쌓을 적. 이룰 성. 메 산
작은 것이 쌓여 큰 것이 된다.

384. 鶴立鷄群 - 학 학. 설 립. 닭 계. 무리 군
닭의 무리 속에 홀로 우뚝 선 학처럼 남보다
뛰어난 사람의 일컬음.

385. 虎死留皮 - 범 호. 죽을 사. 머물 류. 가죽 피
호랑이는 죽어서 가죽을 남긴다는 말.

386. 人死留名 - 사람 인. 죽을 사. 머물 류. 이름 명
사람은 죽어서 이름을 남긴다.
살아있는 동안 사회에 많은 업적을 남겨서
후세에 그 명성을 떨치라는 말.

387. 禍生不德 - 재앙 화. 날 생. 아니 부 . 큰 덕
재앙을 겪는 것은 모두 자기 자신이 덕이 없는
탓이라는 말.

388. 福祿正明 - 복 복. 녹봉 록. 바를 정. 밝을 명
공명정대한 행복을 추구하라는 말.

389. 壽比金石 - 목숨 수. 비교할 비. 쇠 금. 돌 석
수명을 쇠와 돌과 같이 오래오래 살라는
덕담의 말.

390. 長樂萬年 - 긴 장. 즐길 락. 일만 만. 해 년
좋은 일로 행복하고, 즐거움이 만년토록
이어지라는 말.

391. 永受嘉福 - 길 영. 받을 수. 아름다울 가. 복 복
영원토록 행복을 받고 산다.

392. 天祿永昌 - 하늘 천. 복 록. 길 영. 창성할 창
하늘이 주신 행복을 영원토록 번창하게
이어가라는 말.

393. 長樂無極 - 길 장. 즐거울 락. 없을 무. 다할 극
즐거워함이 끝없이 이어지다.

394. 發祥致福 - 필 발. 상서로울 상. 이를 치. 복 복
상서로운 징조가 발생하여 복을 맞아들이다.

395. 勝怠勝欲 - 이길 승. 태만할 태. 이길 승. 하고자할 욕
태만함도 이겨내고, 사욕도 이겨내라는 말.

396. 慶雲昌光 - 경사 경. 구름 운. 창성할 창. 빛 광
상서로운 구름과 화창한 날씨 같은 행복.

397. 萬古淸風 – 일만 만. 옛 고. 맑을 청. 바람 풍
　　　　　　　 오랜 옛부터 불어오던 변함없는 맑은 바람.

398. 景氣和暢 – 빛 경. 기운 기. 화할 화. 펼 창
　　　　　　　 경치 좋은 화창한 봄 날씨처럼 항상 맑게.

399. 瑞氣集門 – 상서로울 서. 기운 기. 모을 집. 문 문
　　　　　　　 상서로운 기운이 집안에 다 모여든다.

400. 竹聲松影 – 대 죽. 소리 성. 소나무 송. 그림자 영
　　　　　　　 바람이 불면 대나무 잎에서는 소리가 나고,
　　　　　　　 달이 뜨면 소나무에는 그늘이 생긴다.
　　　　　　　 즉 자연의 시적인 운치를 이름이다.

401. 治身淸素 – 다스릴 치. 몸 신. 맑을 청. 흴 소
　　　　　　　 몸가짐을 청허하고 소박하게 하라는 말.

402. 樹陰讀書 – 나무 수. 그늘 음. 읽을 독. 글 서
　　　　　　　 시원한 나무그늘에서 책을 읽는다. 독서를 많이
　　　　　　　 하는 사람이 출세한다.

403. 修德受約 – 닦을 수. 큰 덕. 받을 수. 검약할 약
　　　　　　　 덕을 수양하고, 검약함을 지키라는 말.

404. 外寬內明 – 바깥 외. 너그러울 관. 안 내. 밝을 명
　　　　　　　 외면은 관대하게 보이게 하고, 내면은 명찰하게
　　　　　　　 처신하라는 말.

405. 寬仁溫惠 – 너그러울 관. 어질 인. 따뜻할 온. 은혜 혜
　　　　　　　 마음을 관대하고, 인자하고, 온순하고, 자혜롭게
　　　　　　　 하라는 말.

406. 雄心憤發 - 영웅 웅. 마음 심. 뿜을 분. 필 발
　　　　　　영웅적인 장부의 마음을 분발하다.

407. 仁智明達 - 어질 인. 슬기로울 지. 밝을 명. 이룰 달
　　　　　　어질고, 지혜롭고, 밝아 세상 이치에 달통한
　　　　　　사람이 되라는 말.

408. 千慮無惑 - 일천 천. 생각할 려. 없을 무. 미혹할 혹
　　　　　　많은 생각을 하면 현혹되지 아니한다는 말로
　　　　　　항상 사려 깊은 생활을 하라는 말.

409. 高談娛心 - 높을 고. 말씀 담. 즐길 오. 마음 심
　　　　　　하는 말이 고상하면 그 마음도 따라서 즐거워진다.

410. 嘉言善行 - 아름다울 가. 말씀 언. 착할 선. 행할 행
　　　　　　아름다운 말과 착한 행실을 생활화하라.

411. 恭儉惟德 - 공손할 공. 검소할 검. 오직 유. 큰 덕
　　　　　　공손하고 검소하며 오직 덕을 행하라.

412. 傾耳民志 - 기울일 경. 귀 이. 백성 민. 뜻 지
　　　　　　많은 말을 듣고 지혜를 창출하라는 뜻.

413. 金聲玉振 - 쇠 금. 소리 성. 구슬 옥. 떨 진
　　　　　　지덕을 충분히 갖추다.
　　　　　　고대 음악을 합주할 때 먼저 금 즉 종(鐘)을
　　　　　　쳐서 그 소리로 시작하고, 끝에 옥으로 만든
　　　　　　경(磬)을 쳐서 여운을 거두는 (振)것이 음악의
　　　　　　한 절이었다. 이를 비유하여 金聲而玉振也라
　　　　　　하였다.

414. 麻中之蓬 – 삼 마. 가운데 중. 의 지. 쑥 봉
　　　　　　　빽빽이 곧게 선 삼대 밭 속에 자라나는 쑥대는
　　　　　　　삼대를 따라서 곧게 선다는 말로, 훌륭한
　　　　　　　사람과 함께 있으면 자신도 따라서 인격이
　　　　　　　높은 사람이 된다는 말.
　　　　　　　자신이 처해 있는 환경이 사람을 만든다.

415. 歲寒松柏 – 해 세. 찰 한. 소나무 송. 잣 백
　　　　　　　한 겨울의 추이에도 시들지 않고 푸르게 서
　　　　　　　있는 소나무와 잣나무.
　　　　　　　송백은 추워져야 그 진가를 알게 된다는 말로,
　　　　　　　사람은 어려운 일에 처해있을 때 그 사람 됨을
　　　　　　　알게 된다.

416. 樂行善意 – 즐거울 락. 행할 행. 착할 선. 뜻 의
　　　　　　　내가 하는 일에 있어서 착하고 친절한
　　　　　　　마음가짐으로 행하기를 즐겨하다.

417. 松蒼栢翠 – 소나무 송. 푸를 창. 잣나무 백. 푸를 취
　　　　　　　소나무와 잣나무의 푸르름.

418. 修德應天 – 닦을 수. 큰 덕. 응할 응. 하늘 천
　　　　　　　덕을 닦아서 하늘의 뜻에 부응하라.

419. 愼思篤行 – 삼갈 신. 생각 사. 굳을 독. 행할 행
　　　　　　　신중하게 생각하고 확실하게 행하라.

420. 良禽擇木 – 좋을 량. 날짐승 금. 가릴 택. 나무 목
　　　　　　　좋은 새는 나무를 가려서 앉는다. 즉 훌륭한
　　　　　　　인물은 훌륭한 인물과 벗을 삼는다.

421. 流水不腐 - 흐를 류. 물 수. 아니 불. 썩을 부
 흐르는 물은 썩지 않는다.
 즉 쉬지 말고 항상 부지런히 활동하라는 말.

422. 惟善爲寶 - 오직 유. 착할 선. 할 위. 보배 보
 오직 착한 일만을 보배로 여긴다.

423. 順天者存 - 쫓을 순. 하늘 천. 사람 자. 있을 존
 하늘에 순종하는 자는 살고, 하늘에 역행하는
 자는 망한다.

424. 至誠求善 - 이를 지. 정성 성. 구할 구. 착할 선
 정성을 다하여 선을 구하라.

425. 芝蘭之室 - 지초 지. 난초 란. 의 지. 방 실
 향기로운 지초와 난초가 있는 방.
 즉, 도리를 아는 착한 사람과 함께 거하면 향기
 있는 방에 있는 것 같아서 그 향이 배여
 자신도 그와 같이 향기롭게 된다는 말.

五·六字 成語 5, 6자 성어

426. 心與月俱靜 – 마음 심. 더불어 여. 달 월. 갖출 구. 고요 정
　　　　　　　　화목한 가정에는 모든 일이 순조롭게 풀려서
　　　　　　　　만사가 잘 이루어진다.

427. 靜者心自妙 – 고요 정. 사람 자. 마음 심. 스스로 자. 묘할 묘
　　　　　　　　고요한 경지에 있는 사람은 마음도
　　　　　　　　자연히 오묘해진다.

428. 神安氣亦平 – 정신 신. 편안 안. 기운 기. 또 역. 평할 평
　　　　　　　　정신이 안정되면 기분 역시 태평해진다.

429. 閑居養高志 – 한가할 한. 살 거. 기를 양. 높을 고. 뜻 지
　　　　　　　　한가하게 살면서 고상한 마음을 수양하며
　　　　　　　　자적한다.

430. 黃鳥話春深 – 누루 황. 새 조. 말씀 화. 봄 춘. 깊을 심
　　　　　　　　꾀꼬리 소리를 들으면서 깊은 봄을 느낀다.

431. 恭寬信敏惠 – 공손할 공. 너그러울 관. 믿을 신. 민첩할 민. 은혜 혜
　　　　　　　　공손하고, 관대하고, 신의가 있고, 민첩하여야
　　　　　　　　하고, 인자한 품성을 가져라.

432. 閑居却亂意 – 한가할 한, 살 거, 물리칠 각, 어지러울 란, 뜻 의
　　　　　　　　어지러운 생각을 물리치고 한가히 살런다.

433. 松間照新月 – 소나무 송. 사이 간. 비출 조. 새 신. 달 월
소나무 사이로 초승달이 비치는 아름다운
밤하늘.

434. 松風有淸音 – 소나무 송. 바람 풍. 있을 유. 맑을 청. 소리 음
소나무에는 언제든지 맑은 솔바람 소리가
있다.

435. 家和萬事成 – 집 가. 화할 화. 일만 만. 일 사. 이룰 성
화목한 가정에는 모든 일이 순조롭게 풀려
서 만사가 잘 이루어진다.

436. 德生於卑退 – 큰 덕. 날 생. 어조사 어. 낮출 비. 물러날 퇴
덕은 몸을 낮추고 겸손한데서 생긴다.

437. 敦厚以崇禮 – 돈독할 돈. 두터울 후. 써 이. 높을 숭. 예의 례
도탑고 후하게 하여 예의를 높이다.

438. 名立於後世 – 이름 명. 설 립. 어조사 어. 뒤 후. 세상 세
자기의 명성이 빛을 내어 후세에 이르도록
높이 전하여지다.

439. 功名垂竹帛 – 공 공. 이름 명. 드리울 수. 대 죽. 죽백 백
살아생전 공을 세워 훌륭한 이름을 후세에
남기라는 말.

440. 福生於淸儉 – 복 복. 날 생. 어조사 어. 맑을 청. 검소할 검
복은 맑고 검소한 데서 생긴다.

441. 心淸夢寐安 - 마음 심. 맑을 청. 꿈 몽. 잠잘 매. 편안 안
　　　　　　　　마음이 맑으면 잠자리도 절로 편안해진다.

442. 言美則響美 - 말씀 언. 아름다울 미. 곧 즉. 소리울릴 향. 아름다울 미
　　　　　　　　하는 말이 아름다우면 그 메아리도 아름답고,
　　　　　　　　말이 악하면 곧 그 울림도 악한 법이다.

443. 溫良恭儉讓 - 따뜻할 온. 어질 량. 공손할 공. 검소할 검. 사양할 양
　　　　　　　　온화하고, 솔직하고, 공손하고, 절제하고,
　　　　　　　　겸양의 미덕을 쌓으라.

444. 義勝欲則昌 - 옳을 의. 이길 승. 하고자할 욕. 곧 즉. 창성할 창
　　　　　　　　의가 욕심을 이기면 창성한다.

445. 爲善者有福 - 하 위. 착할 선. 사람 자. 있을 유. 복 복
　　　　　　　　착한 일을 한 사람은 그 선행이 하늘에
　　　　　　　　전하여 복을 받게 된다.

446. 爲義若嗜慾 - 할 위. 옳을 의. 만약 약. 즐길 기. 욕심낼 욕
　　　　　　　　의로운 일을 행하는 데에는 마치 즐기며
　　　　　　　　욕심내는 것 같이 하라.

447. 知足者仙境 - 알 지. 만족할 족. 놈 자. 신선 선. 지경 경
　　　　　　　　만족할 줄 아는 사람에게는 눈앞의 모든
　　　　　　　　것이 다 신선이 사는 곳이다.

448. 處世若大夢 - 곳 처. 세상 세. 만약 약. 큰 대. 꿈 몽
　　　　　　　　세상살이는 큰 꿈과 같거니 무엇 때문에 그
　　　　　　　　생을 괴롭힐 건가.

449. 享天下之樂 - 형통할 향. 하늘 천. 아래 하. 의 지. 즐길 락
천하의 근심을 제거하는 자가 곧 천하의
즐거움을 누릴 수 있는 것이다.

450. 好學近乎知 - 좋을 호. 배울 학. 가까울 근. 어조사 호. 알 지
배우기를 좋아하는 것은 곧 지식을 가까이
하는 것이다.

451. 延年壽千霜 - 이을 연. 해 년. 목숨 수. 일천 천. 서리 상
나이를 천년토록 이어가시라.

452. 龜鶴年壽齊 - 거북 구. 학 학. 해 년. 목숨 수. 가지런할 제
거북과 학처럼 천년만년을 살라는 말.

453. 壽者福之首 - 목숨 수. 놈 자. 복 복. 의 지. 으뜸 수
장수하는 것은 오복 중에 가장 으뜸이라는 말.

454. 佳氣滿高堂 - 아름다울 가. 기운 기. 찰 만. 높을 고. 집 당
좋은 조짐이 집안에 가득하시라는 말.

455. 讀書有眞樂 - 읽을 독. 글 서. 있을 유. 참 진. 즐거울 락
책을 많이 읽으면 참으로 즐거움이 있게 된다.

456. 老鶴萬里心 - 늙을 로. 학 학. 일만 만. 잇수 리. 마음 심
늙은 학이 만 리를 날고 싶은 심정이다.

457. 松風吹天簫 - 소나무 송. 바람 풍. 불 취. 하늘 천. 퉁소 소
솔바람이 부니 하늘이 퉁소를 부는구나.

458. 知足以自誡 - 알 지. 만족할 족. 써 이. 스스로 자. 경계할 계
만족함을 알아 과욕하지 말고 자신을 경계하라.

459. 厚德而廣惠 - 두터울 후. 큰 덕. 말이을 이. 넓을 광. 은혜 혜
덕행은 후하게 하고, 은혜는 널리 베풀라.

460. 信爲萬事本 - 믿을 신. 할 위. 일만 만. 일 사. 근본 본
신용이 만사의 근본이 된다.

461. 讀書增意氣 - 읽은 독. 글 서. 더할 증. 뜻 의. 기운 기
책을 많이 읽으면 의기가 더하여지며 사물의
이치에 밝아진다.

462. 飮酒全其神 - 마실 음. 술 주. 온전 전. 그 기. 정신 신
술을 마셔도 그 정신만은 온건하여
흐트러짐이 없어야 한다.

463. 吾心在太古 - 나 오. 마음 심. 있을 재. 클 태. 옛 고
나는 마음을 태고시대의 원시적인 자연
생활에 두고 있다. 너무나 순수하다는 말.

464. 蕭然物外心 - 쓸쓸할 소. 그럴 연. 물건 물. 바깥 외. 마음 심
조용히 물욕을 외면하고 살 수 있는 마음을
가지라.

465. 幽居養性眞 - 그윽할 유. 살 거. 기를 양. 성품 성. 참 진
조용히 살면서 성정을 올바르게 하여
수양하는 마음으로 살자.

466. 靜者心自妙 - 고요할 정. 놈 자. 마음심. 스스로자. 묘할 묘
고요하면 마음이 자연히 오묘하여진다.

467. 山光澄我心 - 메 산. 빛 광. 맑을 징. 나 아. 마음 심
산의 맑은 경치처럼 나의 마음도 맑아진다.

468. 柔弱勝剛强 - 부드러울 유. 약할 약. 이길 승. 굳셀 강. 강할 강
유순하고 연약한 사람이 강직하고 강인한
사람을 이긴다.

469. 道德爲師友 - 길 도. 큰 덕. 할 위. 스승 사. 벗 우
도덕을 갖춘 사람이라면 스승과 벗으로
삼아라.

470. 言溫而氣和 - 말씀 언. 따뜻할 온. 말이을 이. 기운 기. 화할 화
말은 온순하고 기색은 평화로워야 한다.

471. 白雲抱幽石 - 흰 백. 구름 운. 안을 포. 그윽할 유. 돌 석
심산의 흰 구름이 그윽이 바위를 안고
있구나. 자연의 아름다움.

472. 天地卽衾枕 - 하늘 천. 따 지. 곧 즉. 이불 금. 베개 침
취하여 공산에 누우면 하늘과 땅이 곧 나의
이불과 베개인 것을. 유유자적의 세계.

473. 老雙欲不枯 - 늙을 로. 두 쌍. 하고자할 욕. 아니 불. 마를 고
늙은 두 부부가 아직은 시들고자 아니한다.

474. 樹影欲山童 - 나무 수. 그림자 영. 하고자할 욕. 메 산. 아이 동
나무숲 그늘에서 산 아이가 되고 싶어진다.

475. 墅窓明月皓 - 별장 서. 창 창. 밝을 명. 달 월. 흴 호
별장 창에 휘영청 밝은 하얀 달이 비친다.

476. 蟖聲萬苦愁 - 귀뚜라미 청. 소리 성. 일만 만. 괴로울 고. 근심 수
가을밤 귀뚜라미 소리에 만고의 시름이 인다.

477. 野老讀閑房 - 들 야. 늙을 로. 읽을 독. 한가할 한. 방 방
시골에 사는 노인이 한가히 방에 앉아 책을
읽으며 자적하고 있다.

478. 蟬蝒嘶爭噪 - 매미 선. 말매미 조. 목쉴 시. 다툴 쟁. 시끄러울 조
매미들이 목이 쉴 듯 서로 다투어 운다.

479. 汲月炊飯嗜 - 물기를 급. 달 월. 불땔 취. 밥 반. 즐길 기
계곡물에 뜬 달을 길어 밥을 지으면서
유유자적하며 즐기고 있다.

480. 剛者折柔則存 - 굳셀 강. 사람 자. 꺾일 절. 부드러울 유. 곧 즉.
있을 존.
너무 강하면 꺾이게 되고, 부드러우면
남게 된다.

481. 玉不琢不成器 - 구슬 옥. 아니 불. 쪼을 탁. 아니 불. 이룰 성.
그릇 기.
구슬은 쪼고 다듬지 않으면 좋은 보물이
될 수가 없다는 말로, 사람은 꾸준히
배우지 않으면 훌륭한 인물이 될 수가
없다는 뜻.

482. 春風秋月恒好 - 봄 춘. 바람풍. 가을추. 달월. 항상 항. 좋을 호.
바람과 가을 달은 언제나 좋다.

483. 學不厭敎不倦 - 배울 학. 아니 불. 싫어할 염. 가르칠 교 아니 불.
게으를 권
배움에 있어서 싫어하지 말 것이며,
자식을 가르침에 있어서는 게을리 하지
말라는 말.

484. 主乃我之牧者 – 주인 주. 이에 내. 나 아. 의 지. 칠 목. 사람 자

주는 나의 목자시니.

485. 引導我行義路 – 당길 인. 인도할 도.. 나 아. 다닐 행. 의로울 의.
길 로

나를 의로운 길로 인도하시는도다.

486. 當常喜樂祈禱 – 당할 당. 항상 상. 기쁠 희. 즐거울 락. 빌 기.
빌 도

항상 기쁘고 즐거운 가운데 기도하라.

487. 常存不虧之心 – 항상 상. 있을 존. 아니 불. 이지러질 휴. 의 지.
마음 심

항상 부족하지 않는 마음을 지니고 살라.

488. 田園自適亨通 – 밭 전. 동산 원. 스스로 자. 맞갖을 적. 형통할 형.
통할 통

고요한 전원에서 유유자적하며 행복한
삶을 산다.

489. 有始者必有終 – 있을 유. 처음 시. 것 자. 반드시 필. 있을 유.
끝 종

사물에는 반드시 처음과 끝이 있어야
한다는 말. 즉 시작한 일은 끝을 맺어라.

490. 盡人事待天命 – 다할 진. 사람 인. 일 사. 기다릴 대. 하늘 천.
목숨 명

할 수 있는 일을 다 한 후에 천명에
일임하라는 말.

491. 一日克己復禮 - 한 일. 날 일. 이길 극. 몸 기. 돌아올 복. 예의 예
하루라도 본능적인 자신을 극복해서 예를
회복하면 어진 사람이 되느니라.

492. 德不孤必有隣 - 큰 덕. 아니 불. 외로울 고. 반드시 필. 있을 유.
이웃 린
덕은 외롭지 않게 반드시 이웃이 있느니라.
덕이란 본시 외로운 것이나 장래에는
반드시 협조해 줄 이웃이 생기게 된다는 뜻.

493. 言寡尤行寡悔 - 말씀 언. 적을 과. 더욱 우. 행할 행. 적을 과.
뉘우칠 회
말을 신중하게 하면 실수가 없을 것이고,
행동을 삼가면 후회될 일이 없을 것이다.

494. 視思明聽思聰 - 볼 시. 생각할 사. 밝을 명. 들을 청. 생각할 사.
귀밝을 총
사물을 볼 때에는 밝기를 생각하고, 들을
때에는 잊지 않기를 생각하여야 하느니라.

495. 言思忠事思敬 - 말씀 언. 생각할 사. 충실할 충. 일 사. 생각할 사.
공경할 경
말 할 때에는 충실하게 생각해서 하고,
일을 할 때에는 삼가고 조심해서 하라.

496. 君子以文會友 - 임금 군. 아들 자. 써 이. 글 문. 모을 회. 벗 우
학식과 덕망이 높은 군자는 그 학식으로써
벗을 모으느니라.
즉 공부를 많이 하면 그 공부한 만큼의

벗을 모으게 된다는 말로서 공부가 많아야
군자가 된다는 뜻.

497. 君子泰而不驕 - 임금 군. 사람 자. 클 태. 말이을 이. 아니 불,
방자할 교
군자는 태산처럼 높아도 스스로 높은 체
방자하고 교만하지 않는다.

498. 君子和而不同 - 임금 군. 사람 자. 화할 화. 말이을 이. 아니 부.
한가지 동
군자는 공익을 위하여 인간적으로는
화합해도 원칙에 상반되는 일에는
동화하지 않는다.

499. 恭近禮遠恥辱 - 공순할 공. 가까울 근. 예의 례. 멀 원. 부끄러울 치.
욕될 욕
공순함이 예의에 가까우면 치욕이
멀어지는 것이다.

500. 見小利大不成 - 볼 견. 작을 소. 이로울 리. 큰 대. 아니 불. 이룰 성
작은 이익에 집착하다 보면 큰 사업을
성공할 수가 없게 된다.

書藝作品用 名文章

서예작품용 명문장

書藝作品用 名文章 서예작품용 명문장

　명문장은 액자, 족자 또는 2폭 병풍(가리개) 등으로 표구하여 작품화함으로써 가훈 또는 관상용으로 활용할 가치가 있고, 장문의 명문장은 병풍을 꾸며 활용한다면 유익하게 사용할 수가 있다.

　이는 저자의 오랜 경험을 참작하여 반영한 것으로 작품하기에 적당하고 좋은 문장을 선택하였다.

　더욱이 문장의 취향이나 선택에 있어서 서예인들의 눈에 익숙하여 쉽게 다가설 수 있는 명문을 골랐고, 특히 특정 종교에 치우치지 않고 균형 있게 싣고자 노력하였다.

靑山兮 청산혜

懶翁禪師의 詩句　나옹선사의 시구

靑山兮要我以無語　　청산혜 요아이 무어
蒼空兮要我以無垢　　창공혜 요아이 무구
聊無愛而無憎兮　　　료무애이 무증혜
如水如風而終我　　　여수 여풍 이 종아

靑山兮要我以無語　　청산혜 요아이 무어
蒼空兮要我以無垢　　창공혜 요아이 무구
聊無怒而無惜兮　　　료무노이 무석혜
如水如風而終我　　　여수 여풍 이 종아

청산은 나를 보고 말없이 살라하고
창공은 나를 보고 티 없이 살라하네.
사랑도 벗어놓고 미움도 벗어놓고
물같이 바람같이 살다가 가라하네.

청산은 나를 보고 말없이 살라하고
창공은 나를 보고 티 없이 살라하네.
성냄도 벗어놓고 탐욕도 벗어놓고
물같이 바람같이 살다가 가라하네.

主祈禱文 주기도문

마태복음 6장 9절~14절

在天吾父願爾名聖 재천오부원이명성
爾國臨格爾旨得成 이국임격이지득성
在地如在天焉所需 재지여재천언소수
之糧今日賜我免我 지량금일사아면아
之債如我亦免負我 지책여아역면부아
債者勿使我遇試惟 책자물사아우시유
拯我於惡蓋國與權 승아어악개국여권
與榮皆爾所有至於 여영개이소유지어
世世 阿們 세세 아문

하늘에 계신 우리 아버지여
이름이 거룩히 여김을 받으시오며
나라이 임하옵시며
뜻이 하늘에서 이룬 것 같이 땅에서도 이루어지이다.
오늘날 우리에게 일용할 양식을 주옵시고
우리가 우리에게 죄 지은 자를 사하여 준 것 같이
우리 죄를 사하여 주옵시고
우리를 시험에 들게 하지 마옵시고
다만 악에서 구하옵소서.
나라와 권세와 영광이 아버지께 영원히 있사옵나이다.
아멘.

詩篇 23篇 시편 23편

主乃我之牧者　　주내아지목자

使我不至窮乏　　사아부지궁핍

使我臥於草地　　사아와어초지

引我至可　　인아지가

安歇之水濱　　안헐지수빈

使我心蘇醒　　사아심소성

爲己之名　　위기지명

引導我行義路　　인도아행의로

我雖過死　　아수과사

陰之幽谷　　음지유곡

亦不懼遭害　　역불구조해

因主常在我側　　인주상재아측

主有杖有竿　　주유장유간

足以安慰我　　족이안위아

在我敵人前　　재아적인전

爲我備設筵席　　위아비설연석

以膏沐我首　　이고목아수

使我之杯滿溢 사아지배만일

我一生惟有 아일생유유

恩寵慈惠隨我 은총자혜수아

我必永久 아필영구

居於主之殿. 거어주지전.

여호와는 나의 목자시니
내가 부족함이 없으리로다.

그가 나를 푸른 초장에 누이시며
쉴 만한 물가로
인도하시는도다.

내 영혼을 소생시키시고
자기 이름을 위하여
의의 길로 인도하시는도다.

내가 사망의 음침한
골짜기로 다닐지라도
해를 두려워하지 않는 것은
주께서 나와 함께 하심이라
주의 지팡이와 막대기가
나를 안위하시나이다.

주께서 내 원수의 목전에서
내게 상을 베푸시고
기름으로 내 머리에 바르셨으니
내 잔이 넘치나이다.
나의 평생에
선하심과 인자하심이
정녕 나를 따르리니
내가 여호와의 집에
영원히 거하리로다.

般若波羅蜜多心經　반야바라밀다심경

沙門 玄奘 奉 詔譯

觀自在菩薩　관자재보살

行深般若波羅蜜多時　행심반야바라밀다시

照見五蘊皆空　조견오온개공

度一切苦厄　도일체고액

舍利子　사리자

色不異空　색불이공

空不異色　공불이색

色卽是空　색즉시공

空卽是色　공즉시색

受想行識　수상행식

亦復如是　역부여시

舍利子　사리자

是諸法空相　시제법공상

不生不滅　불생불멸

不垢不淨　불구부정

不增不減　부증불감

是故空中無色　시고공중무색

無受想行識　무수상행식

無眼耳鼻舌身意　무안이비설신의

無色聲香味觸法　무색성향미촉법

無眼界　무안계

乃至 無意識界　내지 무의식계

無無明　무무명

亦無無明盡　역무무명진

乃至 無老死　내지 무로사

亦無老死盡　역무로사진

無苦集滅道　무고집멸도

無智 亦無得　무지 역무득

以無所得 故　이무소득 고

菩提薩埵　보리살타

依般若波羅蜜多 故　의반야바라밀다 고

心無罣礙　심무괘애

無罣礙 故　무괘애 고

無有恐怖 遠離顚倒夢想　무유공포 원리전도몽상

究竟涅槃 三世諸佛　구경열반 삼세제불

依般若波羅蜜多 故　의반야바라밀다 고

得阿褥多羅三藐三菩提　득아욕다라삼막삼보리

故知　고지

般若波羅蜜多 是大神呪　반야바라밀다 시대신주

是大明呪　시대명주

是無上呪 시무상주
是無等等呪 시무등등주
能除一切苦 능제일체고
眞實不虛 진실불허

故說般若波羅蜜多呪 고설반야바라밀다주
卽說呪曰 즉설주왈

揭諦揭諦 波羅揭諦 아제아제 바라아제
波羅僧揭諦 바라승아제
菩提娑婆呵 모지사바하

訓讀

觀自在菩薩의 般若波羅蜜多를 行深할 時에 五蘊이 皆空임을 照見하고 일체의 苦厄을 度하도다.
舍利子여 色은 空에 異하지 않고 空은 色에 異하지 않으니 色은 즉 是 空이오 空은 즉 是 色이라 受想行識도 復 如 是하니라.
舍利子여 是 諸法空相은 不生不滅하고, 不垢 不淨하며, 不增不減이니 是故로 空中에 色이 無하고 受想行識이 無하며 眼耳鼻舌身意가 無하고 色聲香味觸法이 無하며 眼界가 無하고 乃至는 意識界가 無하며 無明이 無하고 無明盡도 亦無하며 乃至는 老死가 無하고 老

死盡도 亦無하며 苦集滅道가 無하고 智가 無하고 得도 亦無하니
所得이 無함으로써의 苦니라.

菩提薩埵는 般若波羅蜜多에 의하는 고로 心에 罣礙가 無한고로 恐
怖 遠離 顚倒 夢想이 有함이 無하니라.

究竟涅槃의 三世의 諸佛은 般若波羅蜜多에 의하는 고로 阿褥多羅
三藐三菩提를 得하였도다.

고로 知로다. 般若波羅蜜多는 是는 大神呪며, 是는 大明呪며, 是는
無上呪요, 是는 無等等呪로써 능히 一切苦를 除하여 眞實不虛함을.

고로 波羅蜜多를 說하니 즉

呪를 說하여 曰.

揭諦揭諦 波羅揭諦 波羅僧揭諦 菩提娑婆呵.

"아제아제 바라아제 바라승아제 모지사바하" 즉
가는 이여 가는 이여 피안으로 가는 이여
피안으로 온전히 가는 이여 깨달아 행복하여 지이다

피안 : 저쪽 언덕 즉 정토의 세계, 또한 극락세계를 의미한다.
사바하 : 성취하다. 좋고 좋도다.

朱子十悔訓 주자십회훈

朱熹 (朱子)는 서기 1130~1200년 사이에 살았던
중국 송나라시대의 대 유학자다.

不孝父母死後悔 불효부모사후회

부모에게 효도하지 않으면 돌아가신 후에 후회한다.

不親宗族疏後悔 불친종족소후회

종족 간에 친숙하지 않으면 멀어진 후에 후회한다.

少不勤學老後悔 소불근학노후회

젊었을 때 부지런히 공부하지 않으면 늙어서 후회한다.

安不思難敗後悔 안불사난패후회

편안할 때 어려움을 생각하지 않으면 실패한 뒤 후회한다.

富不儉用貧後悔 부불검용빈후회

있을 때 아껴 쓰지 않으면 가난이 닥쳤을 때 후회한다.

春不耕種秋後悔 춘불경종추후회

봄 농사에 소홀히 하면 가을걷이 할 때 후회한다.

不治垣墻盜後悔 불치원장도후회

헌 담장을 미리 고치지 않으면 도적 든 뒤에 후회한다.

色不謹愼病後悔 색불근신병후회

불륜을 삼가지 않으면 성병 걸린 뒤에 후회한다.

醉中妄言醒後悔 취중망언성후회

술 취했을 때 망언된 말을 하면 깨어난 뒤에 후회한다.

不接賓客去後悔 부접빈객거후회

손님 접대를 소홀히 하면 손님이 돌아간 뒤에 후회한다.

이 십회 중에서 특별히 유념하여야 할 것은
부모에게 효도하며 공부를 많이 하라.

책을 멀리하면 인격이 저속하여져서 삶의 질이 떨어지게 되고 대인관계에서 천박한 대우를 받게 된다.

성이 문란하여 아무나 접촉하다보면 면역결핍증 즉 에이즈 같은 성병에 감염되어 지옥 같은 고통 속에 살면서 죽음을 기다리게 된다는 점을 헤아려 행실을 삼가라.

전 세계에서 매일 8천 5백명이 에이즈에 감염되고 있으며, 현재 2천2백 6십만명(우리나라 인구의 절반)의 에이즈 환자가 고통 속에 죽음을 기다리고 있다고 한다. (세계 보건기구의 보고)

하버드대학 도서관에 쓰인 30訓

訓言

1. 지금 잠을 자면 꿈을 꾸지만 지금 공부하면 꿈을 이룬다.
2. 내가 헛되이 보낸 오늘은 어제 죽은 이가 갈망하던 내일이다.
3. 늦었다고 생각했을 때가 가장 빠른 때이다.
4. 오늘 할 일을 내일로 미루지 마라.
5. 공부할 때의 고통은 잠깐이지만 못 배운 고통은 평생이다.
6. 공부는 시간이 부족한 것이 아니라 노력이 부족한 것이다.
7. 행복은 성적순이 아닐지 몰라도 성공은 성적순이다.
8. 공부가 인생의 전부는 아니다.
 그러나 인생의 전부도 아닌 공부 하나도 정복하지 못한다면
 과연 무슨 일을 할 수 있겠는가.
9. 피할 수 없는 고통은 즐겨라.
10. 남보다 더 일찍 더 부지런히 노력해야 성공을 맛볼 수 있다.
11. 성공은 아무나 하는 것이 아니다.
 철저한 자기관리와 노력에서 비롯된다.
12. 시간은 멈추지 않고 간다.

13. 지금 흘린 침은 내일 흘릴 눈물이 된다.

14. 개같이 공부해서 정승같이 놀자.

15. 최고를 추구하라. 최대한 노력하라. 그리고 최초에는 최고를 위한 최대의 노력을 위해 기도하라.

16. 미래에 투자하는 사람은 현실에 충실한 사람이다.

17. 학벌이 돈이다.

18. 오늘 보낸 하루는 내일 다시 돌아오지 않는다.

19. 지금 이 순간에도 적들의 책장은 넘어가고 있다.

20. 고통이 없으면 얻는 것도 없다.

21. 꿈이 바로 앞에 있는데 당신은 왜 팔을 뻗지 않는가.

22. 눈이 감긴다면, 미래를 향한 눈도 감긴다.

23. 졸지 말고 자라.

24. 성적은 투자한 시간의 절대량에 비례한다.

25. 가장 위대한 일은 남들이 자고 있을 때 이뤄진다.

26. 지금 헛되이 보내는 이 시간이 시험을 코앞에 둔 시점에서 얼마나 절실하게 느껴지겠는가.

27. 불가능이란 노력하지 않는 자의 변명이다.

28. 노력의 대가는 이유 없이 사라지지 않는다. 오늘 걷지 않으면 내일은 뛰어야 한다.

29. 한 시간 더 공부하면 배우자의 얼굴이 바뀐다.

30. 건강을 잃으면 모든 것을 잃는다.

歸去來辭 귀거래사

<병풍제작용>

陶淵明 陶潛. 中國 晉나라사람. 自然詩人

歸去來兮　귀거래혜

田園將蕪胡不歸　전원장무호불귀

旣自以心爲形役　기자이심위형역

奚惆悵而獨悲　해추창이독비

悟已往之不諫　오이왕지불간

知來者之可追　지내자지가추

實迷塗其未遠　실미도기미원

覺今是而昨非　각금시이작비

자 이제부터 현령을 그만두고 집으로 돌아가자.

오랫동안 전원에 손질을 하지 않아 잡초가 무성하여 황폐하려 한다. 그러하건대 왜 돌아가지 않을까보냐. 지금이야 말로 돌아가야 한다. 지금까지 스스로 나의 존귀한 마음을 비천한 육체의 종으로 삼았었다. 그렇지만 지금에야 무엇 때문에 이 일에 추창하고 홀로 슬퍼할 것인가?

나의 지난날은 부질없는 것이었지만, 지난 일을 충고하여 잘못을 바로잡을 수 없음을 알았고, 다만 앞으로 올 장래에 대해서는 따라가면서 시정할 수 있음을 알았다.

실로 나는 길을 잘못 잡아 많이 헤매었으나, 그래도 아직은 정도에서 멀리 벗어나지는 않았다. 그러므로 지금 나의 태도가 옳고 어제까지의 일은 모두 틀렸음을 분명히 깨달았다.

舟搖搖以輕颺　　주요요이경양
風飄飄而吹衣　　풍표표이취의
問征夫以前路　　문정부이전로
恨晨光之熹微　　한신광지희미

뱃길로 고향에 돌아가는데, 배는 흔들흔들 바람에 가볍게 흔들리고, 바람은 펄럭펄럭 옷을 끌어올리니, 고향에 가는 기분이 매우 유쾌하다.
가는 도중에서 나그네 길에 나선 사람을 만나면 고향까지의 노정을 물어보기도 하는데, 고향으로 서두르는 동트기 전의 새벽길은 아직 컴컴하여 주의가 환하지 못한 것만이 유감일 뿐이다.

乃瞻衡宇　　내첨형우
載欣載奔　　재흔재분
僮僕歡迎　　동복환영
稚子候門　　치자후문
三徑就荒　　삼경취황
松菊猶存　　송국유존
携幼入室　　휴유입실
有酒盈樽　　유주영준
引壺觴以自酌　　인호상이자작
眄庭柯以怡顔　　면정가이이안
倚南窓以寄傲　　의남창이기오
審容膝之易安　　심용슬지이안

집 앞 가까이 와서 대문과 처마를 바라보니, 마음이 기뻐 달려 들어왔다.

종복들은 모두 기쁜 마음으로 나를 마중하였고, 어린 자식들은 문간에서 나를 기다려주었다.

대문 안에 들어서니, 정원의 세 갈래 오솔길에 잡초가 무성하여 황폐하기 시작하였지만, 소나무와 국화는 그래도 아직 남아 있다.

어린것의 손을 끌고 안방으로 들어가니 술이 있는데 단지마다 가득가득 차 있었다.

단지와 술잔을 끌어당겨 스스로 술을 부어 마시면서, 오래간만에 마당의 나뭇가지를 바라보면서 활짝 웃었다.

그리고 자유스러운 모습으로 있으니 무릎을 넣을 만한 좁은 장소에서도 편하고, 살기 쉬워 몸을 편안케 하는 데는 그다지 큰 장소를 필요로 하지 않는다는 것을 잘 알았다.

園日涉以成趣	원일섭이성취
門雖設而常關	문수설이상관
策扶老以流憩	책부로이유게
時矯首而遐觀	시교수이하관
雲無心以出岫	운무심이출수
鳥倦飛而知還	조권비이지환
景翳翳以將入	경예예이장입
撫孤松而盤桓	무고송이반환

정원을 매일 산보해 보면 언제나 각각 다른 맛을 풍기는 조망을 이룬다. 대문은 서 있지만 찾아오는 사람도 없이 늘 닫혀 있다.

지팡이에 늙은 몸을 의지하여 걷다가 아무데서나 마음 내키는 대로 휴식하고, 가끔 고개를 높이 들어 자유롭게 주위를 둘러본다.

구름은 무심하게 산 웅덩이에서 피어나오고, 새는 날기에 지치면

둥지에 돌아올 것을 아는데, 나도 그와 같이 향리에 돌아왔다.
햇빛은 어둑어둑 서쪽으로 지려다가 외롭게 남아 푸른 절조를 지키는 소나무를 어루만지며 떠나지 못하고 서성거리는 모양이, 마치 내가 만년에 남은 절조를 지키려는 모습과 같아 감개가 무량하다.

歸去來兮 귀거래혜
請息交以絶游 청식교이절유
世與我而想違 세여아이상위
復駕言兮焉求 부가언혜언구
悅親戚之情話 열친척지정화
樂琴書以消憂 낙금서이소우

자, 집으로 돌아가자.
그리고 집으로 돌아온 이상에는, 바라건대 모든 세속적인 교제는 끊어버리고 싶다.
나는 이제 세상사와를 서로 잊어버리련다. 이제 다시 수레를 타고 무엇을 구하러 갈 것인가? 지금은 모든 소망을 다 버리고 다만 친척 간에 진심 어린 말을 교환하면서 즐거워하고, 거문고와 책을 즐기면서 온갖 시름을 잊는 것이다.

農人告余以春及 농인고여이춘급
將有事于西疇 장유사우서주
或命巾車 혹명건차
或棹孤舟 혹도고주
既窈窕以尋壑 기요조이심학
亦崎嶇而經丘 역기구이경구

木欣欣以向榮　목흔흔이향영
泉涓涓而始流　천연연이시류
羨萬物之得時　선만물지득시
感吾生之行休　감오생지행휴

농부는 나에게 이미 봄이 온 것을 알려준다. 나도 이제부터는 서쪽
논밭에서 할일이 바빠질 것이다.
어떤 때는 포장을 씌운 수레를 타고 육로를 달리고, 혹 어떤 때는
한 척의 배를 저어 수상에서 놀기도 하였다.
또 혹은 구불구불 구부러진 깊은 골짜기의 시냇물을 찾기도 하고,
혹은 울퉁불퉁한 언덕길을 돌아 고개를 넘어 산수의 아름다움을
즐기기도 하였다.
나무들은 즐거운 듯이 지엽이 무성하고, 꽃은 활짝 피려고 하며,
샘물은 솟아올라 얼음이 비로소 녹은 물이 흘러내린다.
이 왕성한 봄의 숨결을 느끼면서 만물이 양춘가절을 맞아 행복스
러운 듯 한 모양을 보고 기뻐하는데, 나는 거기에 비하여 생명이
점점 끝장으로 향하는 것 같아서 어쩐지 서글픈 생각이 들었다.

已矣乎　이이호
寓形宇內　우형우내
復幾時　부기시
曷不委心任去留　갈불위심임거류
胡爲乎遑遑欲何之　호위호황황욕하지

모든 것이 이제 끝장이다.
이 세상에 이 육체를 기우(寄寓)하기도 앞으로 얼마이겠느냐.

이 남은 생을 무엇 때문에 자연적 추이인 사생에 맡기지 않으려 할까. 새삼스럽게 의리나 체면 때문에 자연에 거슬릴 필요는 없다. 무엇 때문에 분주하게 어디엔가 가려하는가. 다시 더 가서 구할 것이 없다.

富貴非吾願　　부귀비오원

帝鄕不可期　　제향불가기

懷良辰以孤往　　회양신이고왕

或植杖而耘耔　　혹식장이운자

登東皐以舒嘯　　등동고이서소

臨淸流而賦詩　　임청류이부시

聊乘化以歸盡　　료승화이귀진

樂夫天命復奚疑　　낙부천명부해의

부자도 귀한 신분도 나의 소원이 아니며, 또 영원한 신선의 나라 같은 것 역시 기대하지 않는다.

다만 좋은 시절을 생각하여 나 혼자 가서 지팡이를 밭에 꽂아 세우고 김을 매기도 하고, 혹은 흙을 북돋아주기도 한다.

또 동쪽 언덕에 올라 천천히 휘파람 불고, 맑은 시냇가에 가서 시를 짓고 노래를 부르기도 한다.

이와 같이 하여 그저 자연의 변화에 맡겨두면서 최후에는 생명이 다하여 이 세상을 하직하고 싶다.

그리고 옛사람이 가르친 대로 저 하늘이 명한 바 자기가 마땅히 해야 할 것을 즐길 것이지, 또 어찌하여 거기에 의심이 있겠는가? 참되게 믿고 편안하게 살아가도록 하자.

赤壁賦 (前)　<병풍제작용>　　蘇子瞻 東坡 蘇軾

壬戌之秋　임술지추

七月旣望　칠월기망

蘇子與客泛舟　소자여객범주

遊於赤壁之下　유어적벽지하

淸風徐來　청풍서래

水波不興　수파불흥

擧酒屬客　거주속객

誦明月之詩　송명월지시

歌窈窕之章　가요조지장

임술년 원풍(元豊) 오년 가을 칠월 십륙일(旣望), 나 소자는
손님과 함께 배를 띄워 적벽강 언덕 아래에서 놀았다.
서늘한 바람이 천천히 불어오니 수면이 잔잔하여 물결도 일어나지
않았다.
술을 부어 손님에게 권하면서 시경(詩經)의 명월의 시를 읊조리고,
또 요조의 장(章)을 노래하였다.

少焉月出於東山之上　소언월출어동산지상

徘徊於斗牛之間　배회어두우지간

白露橫江　백로횡강

水光接天　수광접천

잠시 후 달이 동산 위에 솟아오르니, 남두성과 견우성 사이 동남쪽
의 하늘을 밝은 달이 천천히 배회하는 것이었다.
장강 일대에는 저녁 물안개(白露)가 촉촉이 내렸고 수광과 하늘이
하나로 접하여 수면이 아득히 넓다.

縱一葦之所如 종일위지소여
凌萬頃之茫然 능만경지망연
浩浩乎如馮虛御風 호호호여풍허어풍
而不知其所止 이부지기소지
飄飄乎如遺世獨立 표표호여유세독립
羽化而登仙 우화이등선

그 가운데를 한 척의 작은 배가 제멋대로 가고 있다. 만경이나 되
는 아득히 넓은 수면을 작은 배는 물결을 가르면서 흘러 넘어가는
데, 광대한 것이 끝이 없어 마치 허공에 의지하고 바람을 타서 무
한정 전진하는 것처럼 생각되었다.
그리고 바람에 나부껴 가볍게 속세의 모든 일을 잊고, 또 어떤 것
에도 구애됨이 없이 다만 혼자 자유로운 입장에서 날개가 돋쳐 신
선이 되어 승천하는 것처럼 생각되었다.

於是飲酒樂甚 어시음주락심
扣舷而歌之 구현이가지
歌曰 가왈
桂棹兮蘭槳 계도혜난장
擊空明兮沂流光 격공명혜기유광
渺渺兮余懷 묘묘혜여회
望美人兮天一方 망미인혜천일방

이런 신비스런 풍경 속에서 술을 마시니 기분이 매우 쾌해져서, 뱃전을 두드려 장단을 맞추면서 노래를 불렀다.

그 노래에 이르기를

"계수나무의 노와 목란의 상앗대로 투명한 달빛이 비치는 맑은 수면을 치면서 달빛이 흐르는 강물 위를 거슬러 올라갔다. 끝없이 아득한 것을 나는 생각하였고 나의 진정 사모하는 이를 하늘 한 쪽 가에 바라본다." 라고 하였다.

달빛이 비치는 장강 수면을 거슬러 올라가는 중 그 황홀한 경치에 취하여 강남의 선녀의 전설 속에 말려들어 형언할 수 없는 기분이 된 것을 묘사하였다.

客有吹洞簫者 객유취통소자

倚歌而和之 의가이화지

其聲嗚嗚然 기성오오연

如怨如慕 여원여모

如泣如訴 여읍여소

餘音嫋嫋不絶如縷 여음요요부절여루

舞幽壑之潛蛟 무유학지잠교

泣孤舟之嫠婦 읍고주지리부

蘇子愀然正襟 소자초연정금

危坐而問客曰 위좌이문객왈

何爲其然也 하위기연야

동행 손님 가운데 통소 부는 사람이 있어 나의 노래에 따라 장단을 맞춰주었다.

그 소리는 빌리리 빌리리 울리는데 원망하는 듯 사모하는 듯 혹은

우는 듯 하소연하는 듯 하여 그 여운이 가늘고 길어 실처럼 길면서도 끊어지지 않았다.

그 너무도 슬픈 가락은 깊은 골자기에 숨어 있는 교룡까지도 감동시켜 춤추게 하고, 한 척의 작은 배를 주가(住家)로 삼는 외로운 과부를 눈물짓게 할 것만 같았다.

나 역시 얼굴에 슬픈 빛을 띠고 옷깃을 바로잡은 후 단정히 앉아 손님에게 무엇 때문에 그 소리가 그토록 슬프냐고 물어 보았다.

客曰 객왈

月明星稀 월명성희

烏鵲南飛 오작남비

此非曹孟德之詩乎 차비조맹덕지시호

손님은 대답하였다.

달이 밝으니 별이 드물고 까막까치는 남쪽으로 날아간다고 한 것은 조맹덕(曹操)의 시인데 군웅들의 존재가 희미해지고 유비 같은 사람은 마치 이 시의 까막까치처럼 남쪽으로 도망한 사실을 읊은 것이다.

이 달밤에 이 시를 생각하면서 헌앙한 그의 의기를 엿보는 것이다.

西望夏口 서망하구

東望武昌 동망무창

山川相繆 산천상무

鬱乎蒼蒼 울호창창

此非孟德之困於 차비맹덕지곤어

周郎者乎 주랑자호

서쪽의 하구를 바라보고 동쪽으로 무창(武昌)을 바라본즉, 그 사이의 산천이 서로 얽혀 하나가 되고 초목이 무성하여 검푸른 곳이 있으니 이 근처야말로 조조의 백만 대군이 오나라의 주유에 대하여 곤욕을 당한 옛 싸움터인 적벽(赤壁)인 것이다.

方其跛荊州 방기파형주

下江陵 하강릉

順流而東也 순류이동야

舳艫千里 축로천리

旌旗蔽空 정기폐공

釃酒臨江 시주임강

橫槊賦詩 횡삭부시

固一世之雄也 고일세지웅야

而今安在哉 이금안재재

그 후 조조는 형주의 유종에게 항복 받고 강릉에서 내려와 강물을 따라 동쪽으로 진군했을 때, 많은 배의 선수와 선미가 서로 연접하여 천리에 뻗치는 대 선단을 이루었으며 크고 작은 기는 하늘을 덮을 듯 바람에 펄럭였다.
그는 선중에서 술을 마시며 장강의 물을 내려다보면서 창을 가로 눕혀 놓고 무장한 채로 시를 지었다고 한다.
그러나 그런 영웅호걸이 지금은 어디 있느냐? 다만 역사의 한 토막이 되었을 뿐이다.

況吾與子 항오여자

漁樵於江渚之上 어초어강저지상

侶魚鰕而友麋鹿 여어하이우미록

그런데 그대와 나처럼 장강의 물가에서 물고기를 잡고 나무꾼 노릇이나 하는 생활을 하면서 물고기와 새우의 친구가 되고 큰 사슴과 고라니의 벗이 되어 살아가는 유랑의 신세는 더 덧없는 것이 아니겠느냐?

駕一葉之扁舟　　가일엽지편주
擧匏樽以相屬　　거포준이상속
寄蜉蝣於天地　　기부유어천지
渺滄海之一粟　　묘창해지일속

한 척의 작은 배에 타고 호리병의 술을 들어 서로 권하고는 있지만 마치 아침에 났다가 저녁에 죽어가는 하루살이 같이 짧은 생명을 광대 영원한 천지에 기탁하고 있는데 말하자면 우리 신세는 망망대해에 떠 있는 좁쌀 한 알 같은 미미한 존재에 불과하다.

哀吾生之須臾　　애오생지수유
羨長江之無窮　　선장강지무궁
挾飛仙以遨遊　　협비선이오유
抱明月而長終　　포명월이장종
知不可乎驟得　　지불가호취득
託遺響於悲風　　탁유향어비풍

그리하여 자기의 생명이 극히 짧은 동안임을 슬퍼하면서 장강의 물은 끊일 날이 없이 영원히 흐르는 것을 부러워하는 것이다.
그렇다고 하늘을 날아가는 신선과 함께 마음대로 놀 수도 없고 또 명월을 안고 함께 오래오래 살아간다는 것도 갑자기 될 수 없는

일인 줄 알기 때문에 다함없는 슬픔을 퉁소 소리의 뒤에 남는 여운 속에 넣어 그것을 쓸쓸하고 슬픈 가을바람에 날리는 것이라고 하였다.

蘇子曰　소자왈

客亦知夫水與月乎　객역지부수여월호

逝者如斯　서자여사

而未嘗往也　이미상왕야

盈虛者　영허자

如彼而卒莫消長也　여피이졸막소장야

나는 말하였다.

그대는 저 물과 달을 아는가? 흐르는 물은 밤낮의 구별 없이 이 장강의 물처럼 흘러가지만 아직 지금까지 물이 다 흘러가버린 적은 없으며 장강은 언제나 변함없이 유유히 흐르고 있다고.

또 찼다 이지러졌다하는 달은 저와 같이 변화하지만 달의 본체는 소멸하지도 증장하지도 않는다고.

蓋將自其變者而觀之　개장자기변자이관지

則天地曾不能以一瞬　즉천지증불능이일순

自其不變者而觀之則　자기불변자이관지즉

物與我皆無盡也　물여아개무진야

而又何羨乎　이우하선호

생각건대 그 변하는 것 즉 현상의 편에서 보면 천지도 또한 현상으로 일순간일지라도 원 상태대로는 있을 수 없다.

그러나 변화하지 않는 측면에서 관찰 할 때는 타물도 자기도 다 같이 무한한 생명에 근거하여 다함이 없는 것이다. 그러니 우리가 부러워할 것인가?

장강의 무궁함을 부러워할 필요는 없다. 우리들 각자도 그렇게 생각하면 결코 덧없는 존재가 아니며 상당한 가치를 갖고 있는 것이다.

且夫天地之間　차부천지지간

物各有主　물각유주

笱非吾之所有　구비오지소유

雖一毫而莫取　수일호이막취

惟江上之淸風　유강상지청풍

與山間之明月　여산간지명월

耳得之而爲聲　이득지이위성

目寓之而成色　목우지이성색

取之無禁　취지무금

用之不竭　용지불갈

是造物者之無盡藏也　시조물자지무진장야

而吾與子之所共樂　이오여자지소공락

그 뿐만 아니라 천지간의 모든 물건에는 각각 주인이 있으니 적어도 자기의 소유가 아니면 한 가닥의 터럭만한 것도 취해서는 안 되지만 다만 이 장강 위의 서늘한 바람이나 산간의 명월만은 귀가 이 바람을 얻으면 기분 좋은 소리로 듣고 눈이 이 달을 보면 아름다운 빛으로 바라보아 이것을 취한다 해도 어느 누구 시비하는 자 없고 또 아무리 사용해도 없어지는 법도 없다.

그러니 이것이야말로 조물주가 지은 물건이 다함없이 나오는 창고

이다. 그런데 그 무소유 무진장의 양풍명월 즉 자연의 미는 나도 그대도 다 함께 좋아하는 것이니 이것들을 마음대로 즐기면서 마음을 위로함이 좋지 않겠는가 하고 말했다.

客喜而笑　　객희이소
洗盞更酌　　세잔갱작
肴核旣盡　　효핵기진
盃盤狼藉　　배반낭자
相與枕藉乎舟中　상여침자호주중
不知東方之旣白　부지동방지기백

손님은 이 말을 듣고 마음이 기뻐 웃으면서 술잔을 씻고 술을 다시 마시니 그러는 동안에 물고기 안주며 과일도 다 없어지고 술잔과 접시가 뒤섞여 흩어져 있었다.
그리다가 우리들은 술에 취하여 서로 베개하고 겹쳐 누워 잠들어 동이 터오는 것조차 알지 못하였다.

이 글은 송나라 원풍 오년(1082) 가을의 음력 칠월 십륙일 밤 소자첨 즉 소동파가 밝은 달 아래 적벽강에서 뱃놀이를 할 때 지은 것이다.
그는 삼국시대의 영웅 조조와 주유 등의 풍류를 회상하면서 자신은 무상한 유랑인의 신세에 불과함을 한탄하였다.
그러나 최후에는 무상한 생명 앞에 그들이나 우리가 하등 다를 바 없는 미미한 존재이며 무한한 본체의 하나의 표본이라고 볼 때 천

하 만물은 결국 동일하다는 것을 깨달아 그 개성에 적응하여 이 산간의 명월과 강상의 청풍을 즐기면서 모든 시름을 잊었다는 감회를 서술한 명문이다.

후 적벽부(後赤壁賦)에 대하여 위의 글을 전 적벽부(前赤壁賦)라 한다.

적벽은 여러 곳이 있는데, 이 글에서의 적벽은 호북성 황주부성(湖北省 黃州府城)의 서북 한천문(漢川門) 밖에 있는 적토의 암벽이 솟아 있는 곳이며, 혹 적비기(赤鼻磯)라고도 한다.

오나라의 주유 장군이 위나라 조조의 백만 대군을 격파한 옛 싸움터 역시 적벽이라고 부르는데, 거기가 여기서 멀지 않은 곳에 있으므로 그 고사를 추회한 것이다.

소동파가 이 글을 지은 것은 47세 때인데, 그보다 앞서 원풍 2년에 사화(士禍)를 당하여 벌을 받고 어사대에 하옥되어 사형될 뻔했으나 아우인 소자유의 상소로 그 해 12월에 황주단련부사로 좌천되었고, 5년에 황주의 동파에 설당(雪堂)을 짓고 동파거사(東坡居士)라고 호를 하였다.

書藝作品用 漢詩

서예작품용 한시

書藝作品用 漢詩 서예작품용 한시

　한시는 가훈과는 별 관계가 없을 것이나 서예인으로서 작품화
할 수 있는 소재로 사용 가능할 것이기에 가훈 훈언에 이어 몇 수
적어 넣었다.

　이 한시는 전문적인 시인이 읽고 시흥에 감동되는 그런 명시도
있지만, 일반인이 재미삼아 즐기는 해학적인 한시도 함께 하였다.

　그 예로 고금을 막론하고 실컷 마시고 취할 수 있는 주중의 시
라든가 혹은 방랑시인 김삿갓의 동가식서가숙(東家食西家宿)하면서
겪은 애환과 해학, 풍자 그리고 익살을 읊은 시 등을 골라서 수록
하였다.

　그 외에 別章으로 저자의 자음시(自吟詩)를 선별하여 외람되이
수록하고 각 편마다 시적 배경을 적어 이해에 도움 되고자 하였고,
마지막으로 나환자 한하운의 처절한 비운을 읊은 시 등을 실었음
을 첨언하는 바이다.

尋雍尊師隱居 심옹존사은거

群峭碧摩天　군초벽마천
逍遙不記年　소요불기년
撥雲尋古道　발운심고도
倚樹聽流泉　의수청류천
花暖靑牛臥　화난청우와
松高白鶴眠　송고백학면
語來江色暮　어래강색모
獨自下寒煙　독자하한연

봉우리들 하늘에 치솟은 곳
도사는 햇수도 모르고 산다.
구름을 헤쳐 길을 찾아가다가
나무에 기대어 숨 돌리며 듣는 샘물 소리.

꽃그늘 따뜻하여 푸른 소 눕고
솔은 높아 백학이 존다.
이야기하다 보니 물빛 어두워오기에
안개에 젖어 산을 내려온다.

夏日山中 하일산중

靑蓮居士 李太白

懶搖白羽扇 난요백우선
裸袒靑林中 나단청림중
脫巾掛石壁 탈건괘석벽
露頂灑松風 노정쇄송풍

깃털 부채 부치기도 귀찮으니
숲속에서 벌거숭이가 되어

두건을 벼랑 바위에 걸어놓고
맨머리 채로 솔바람 �다.

獨酌 독작

青蓮居士 李太白

花間一壺酒　화간일호주
獨酌無相親　독작무상친
擧杯邀明月　거배요명월
對影成三人　대영성삼인
月既不解飲　월기불해음
影徒隨我身　영도수아신
暫伴月將影　잠반월장영
行樂須及春　행락수급춘
我歌月徘徊　아가월배회
我舞影零亂　아무영령란
醒時同交歡　성시동교환
醉後各分散　취후각분산
永結無情遊　영결무정유
相期邈雲漢　상기막운한

꽃 사이에 앉아 혼자 마시자니
달이 찾아와 그림자까지 셋이 되었다.
달도 그림자도 술이야 못 마셔도
그들 더불어 이 봄밤 즐기리.

내가 노래하면 달도 하늘을 서성거리고
내가 춤추면 그림자도 춘다.
이리 함께 놀다가
취하면 서로 헤어지고,

담담한 우리의 우정
다음에는 은하수 저쪽에서 만날까나?

越女詞 월녀사

太白 靑蓮 李 白

東陽素足女　　동양소족녀
會稽素舸郎　　회계소가랑
相看月未墜　　상간월미추
白地斷肝腸　　백지단간장

동양고을 태생의 맨발의 아가씨와
회계에서 온 뱃사공 선머슴은
달이 안 넘어가 서로 바라보곤
까닭도 없이 애간장만 녹이네.

答人 답인

太上隱者

偶來松樹下 우래송수하
高枕石頭眠 고침석두면
山中無曆日 산중무력일
寒盡不知年 한진부지년

소나무 아래로 와서
돌을 베고 잠이 들었다.
산중에 달력이 없으니
추위가 가도 날짜를 모르겠네.

訪道者不偶　방도자불우

浪仙 賈 島

松下問童子　송하문동자
言師採藥去　언사채약거
只在此山中　지재차산중
雲深不知處　운심부지처

소나무 밑에서 동자를 만났다.
스승은 약을 캐러 갔다고.
이 산속에 계시기야 하겠지만,
구름이 하도 깊으니 어디서 찾는담?

山寺夜吟 산사야음

松江 鄭 澈

蕭蕭落木聲　소소낙목성
錯認爲疎雨　착인위소우
呼僧出門看　호승출문간
月掛溪南樹　월괘계남수

우수수 떨어지는 나뭇잎 소리
성근 빗소리로 잘못 알고서.
사미승을 불러 창밖에 나가 보랬더니
시냇가 나뭇가지에 달 걸렸다네.

山中 산중

採藥忽迷路　채약홀미로
千峰秋葉裏　천봉추엽리
山僧汲水歸　산승급수귀
林末茶煙氣　임말다연기

약초 캐다 길을 잃고 살펴보니
봉우리마다 낙엽 져 길을 덮었네.
산승이 물을 길어 돌아가는데
숲속에 나는 연기 차를 달이나 봐.

山居 산거

雙明齋 李仁老

春去花猶在　춘거화유재
天晴谷自陰　천청곡자음
杜鵑啼白晝　두견제백주
始覺卜居深　시각복거심

봄은 가도 꽃은 피어 있고
하늘은 개어도 그늘지는 골짜기.
한낮에 소쩍새 우니
사는 곳 깊기도 하여라.

月下獨酌 1 월하독작 1

花間一壺酒　화간일호주
獨酌無相親　독작무상친
擧杯邀明月　거배요명월
對影成三人　대영성삼인
月旣不解飮　월기불해음
影徒隨我身　영도수아신
暫伴月將影　잠반월장영
行樂須及春　행락수급춘
我歌月徘徊　아가월배회
我舞影零亂　아무영영란
醒時同交歡　성시동교환
醉後各分散　취후각분산
永結無情遊　영결무정유
相期邈雲漢　상기막운한

꽃 속에 술 단지 마주 놓고
짝 없이 혼자서 술잔을 드네.
밝은 달님 잔 속에 맞이하니
달과 나와 그림자 셋이어라.

달님은 본시 술 못하고
그림자 건성 떠돌지만
잠시나마 달과 그림자 동반하고
모름지기 봄철 한때나 즐기고자
내가 노래하면 달님은 서성이고
내가 춤을 추면 그림자 흔들대네.

깨어서는 함께 어울려 놀고
취해서는 각자 흩어져 가세
영원히 엉킴 없는 교유 맺고자
아득한 은하에서 다시 만나리.

月下獨酌 2　월하독작 2

天若不愛酒　천약불애주
酒星不在天　주성부재천
地若不愛酒　지약불애주
地應無酒泉　지응무주천
天地旣愛酒　천지기애주
愛酒不愧天　애주불괴천
已聞淸比聖　이문청비성
復道濁如賢　부도탁여현
聖賢旣已飮　성현기이음
何必求神仙　하필구신선
三杯通大道　삼배통대도
一斗合自然　일두합자연
但得酒中趣　단득주중취
勿爲醒者傳　물위성자전

하늘이 술을 사랑하지 않으면
하늘에 술별이 없었으리
땅이 술을 사랑하지 않으면
땅에 술샘이 없었으리라.

186

하늘과 땅이 술을 한결같이 사랑하니
애주는 하늘에 부끄럽지 않으리
청주는 성인에 비하고
탁주는 현인과 같다네.

성인과 현인을 이미 마셨거늘
하필 코 신선이 되길 원할소냐
석 잔이면 대도에 통하고
한 말이면 자연에 합친다네.

오직 술꾼만이 취흥을 알 것이니
아예 맹숭이에겐 전하지도 말지어다.

望廬山瀑布 망여산폭포

靑蓮居士 李 白

日照香爐生紫煙　일조향로생자연
遙看瀑布卦前川　요간폭포괘전천
飛流直下三千尺　비류직하삼천척
疑是銀河落九天　의시은하낙구천

향로봉 햇빛에 푸른 연기 서리고
중턱에 폭포수 걸려 쏟아 내리네.
날려 내림이 삼 천 길을 떨어지니
하늘에서 은하수가 떨어지는가?

山中問答 산중문답

靑蓮居士 李 白

問余何意棲碧山　문여하의서벽산
笑而不答心自閑　소이부답심자한
桃花流水杳然去　도화유수묘연거
別有天地非人間　별유천지비인간

어째서 푸른 산중에 사느냐 물어보아도
대답 없이 빙그레, 마음 한가로와라.
복사꽃 흘러흘러 물 따라 묘연히 갈새
인간세상 아닌 별천지에 있네.

妙高臺上作 묘고대상작

眞覺國師 慧 諶

嶺雲閑不徹 영운한불철
澗水走何忙 간수주하망
松下摘松子 송하적송자
烹茶茶愈香 팽다다유향

한가론 고개에 구름 걷히지 않고
산골 물 뭣 때문에 바삐 달리나
소나무 밑에서 솔방울 따다가
달인 차라서 차 맛의 향기 더하이.

晚自白雲溪 만자백운계

薑山 李書九

家近碧溪頭　가근벽계두
日夕溪風急　일석계풍급
脩林不逢人　수림불봉인
水田鷺影立　수전노영립

맑은 시내 가까운 집이다 보니
저녁 되자 갯바람 세차게 인다.
외진 숲 안이라 만나는 이 없고
논바닥에 서 있는 백로 그림자.

少臥松陰下作 소와송음하작

薑山 李書九

讀書松根上 독서송근상
卷中松子落 권중송자락
支節欲歸去 지공욕귀거
半嶺雲氣白 반령운기백

소나무 아래에서 글 읽노라니
책장 위에 후두둑 지는 아람잣
지팡이 의지하고 돌아가자니
흰 구름 산허리에 감돌아든다.

金笠 詩 8首

笠 삿갓

蘭皐 金炳淵 김삿갓

浮浮我笠等虛舟　부부아립등허주
一着平生四十秋　일착평생사십추
牧堅輕裝豎野犢　목견경장수야독
漁翁本色伴白鷗　어옹본색반백구
醉來脫掛看花樹　취래탈괘간화수
興來携登翫月樓　흥래휴등완월루
俗子衣冠皆外飾　속자의관개외식
滿天風雨獨無愁　만천풍우독무수

떠돌고 떠도는 내 삿갓 빈 배와 같구나
한번 쓴 뒤 사십 평생 함께 서로 지냈도다.
본시는 더벅머리 목동이 소몰이에 쓰는 거고
백구를 벗하는 어부가 고기잡이에 쓰는 것.

술 취하면 구경하던 꽃나무에 걸었고
흥이 나면 벗어들고 누각에도 함께 갔지.
남들의 의관은 모두가 장식물일 뿐이지만
내 삿갓은 비바람도 근심 걱정 없애준다네.

錢　돈

周遊天下皆歡迎　주유천하개환영
興國興家勢不輕　흥국흥가세불경
去復還來來復去　거부환래내부거
生能捨死死能生　생능사사사능생

온 천하를 돌아다녀도
모두 너를 환영하고
나라와 집을 흥하게 하니
네 힘이 크구나.

갔다가도 다시 오고
왔다가도 다시 가며
살 놈도 능히 죽이고
죽을 놈도 능히 살리는구나.

老人自嘲 노인자조

蘭皐 金炳淵

八十年加又四年　팔십년가우사년
非人非鬼亦非仙　비인비귀역비선
脚無筋力行常蹶　각무근력행상궐
眼乏精神坐輒眠　안핍정신좌첩면
思慮言語皆忘佞　사려언어개망녕
猶將一縷氣之線　유장일루기지선
悲哀歡樂總茫然　비애환락총망연
時閱黃庭門景篇　시열황정문경편

八十 하고도 또 四年을 더 지냈으니
사람도 귀신도 아니요 신선 또한 아니로다.
다리에는 힘이 없어 걸핏하면 넘어지고
눈은 어둡고 정신이 없어서 앉으면 조네.

생각하고 말함이 모두가 망령이나
그래도 아직 한 가닥 가냘픈 기운이 남아서
희로애락 모든 감정 흐리멍덩하지만
때때로 황정견의 문경 편은 잘도 외우시네.

嘲僧儒 조승유 중과 선비를 조롱함

蘭皐 金炳淵

僧首團團汗馬閬　승수단단한마랑

儒頭尖尖坐狗腎　유두첨첨좌구신

聲令銅鈴零銅鼎　성령동령영동정

目若黑椒落白粥　목약흑초낙백죽

중의 머리는 둥글고 둥글어서
땀난 말 불알 같고
선비의 머리는 뾰족뾰족해서
앉아 있는 개좆같도다.

소리는 방울을 구리솥에
떨어뜨린 듯 하고
눈은 흰 죽에
검은 후추를 떨어뜨린 듯 하도다.

嘲年長冠子 조년장관자

蘭皐 金炳淵

方冠長竹兩班兒 방관장죽양반아
新買鄒書大讀之 신매추서대독지
白晝猴孫初出袋 백주후손초출대
黃昏蛙子亂鳴池 황혼와자난명지

뿔난 관을 쓰고 장죽을 문
양반님이
새로 사온 맹자 책을
큰 소리로 읽는다.

그 모양은
대낮에 갓 태어난 원숭이 새끼 같고
그 소리는 해 질 무렵 연못가에서
울어대는 개구리로다.

雪　눈

蘭皋 金炳淵

天皇崩乎人皇崩　천황붕호인황붕
萬樹靑山皆被服　만수청산개피복
明日若使陽來弔　명일약사양래조
家家簷前淚滴滴　가가첨전누적적

천황씨가 죽었는가
지황씨가 죽었는가
온갖 나무와 산들
모두 상복을 입었구나.

내일 만일
햇님이 조문 온다면
집집마다 처마 앞에
방울방울 눈물 흘리리.

老吟 노음

蘭皐 金炳淵

五福誰云一曰壽　오복수운일왈수
堯言多辱知知神　요언다욕지지신
舊交皆是歸山客　구교개시귀산객
新少無端隔世人　신소무단격세인
筋力衰耗聲似痛　근력쇠모성사통
胃腸虛乏味思珍　위장허핍미사진
內情不識看兒若　내정불식간아약
謂我浪遊抱送頻　위아랑유포송빈

오복 중 오래 삶이
으뜸이라 누가 말 하던가
오래 살면 욕된다는
요 임금님 귀신같이 용하구나.

사귀던 옛 친구는
산으로 돌아갔고
다시 대하는 새 소년들
딴 세상 사람 같네.

근력은 쇠약하고
목소리도 아픈 사람 같은데
위장은 허해서
맛 나는 것만 생각하네.

집안사람들 아이 보는
괴로운 속사정 알지 못하고
나더러 논다고 걸핏하면
아이 안아 보내네.

杜鵑花消息 두견화소식

蘭皐 金炳淵

問爾窓前鳥 문이창전조

何山宿早來 하산숙조래

應識山中事 응식산중사

杜鵑花發耶 두견화발야

창 앞에 우는 새야
어느 산에서 자고 왔느냐.
산 속의 소식 너는 알리니
산에 진달래꽃 피어있더냐.

常山自吟詩

상산자음시

燕牛軒 閑適 연우헌 한적

白雨晴天夕照煌 백우청천석조황
嘒聲蟬噪碧松揚 애성선조벽송양
逐蚊燃草嬉鞦臥 축문연초희추와
閑寂只今却將相 한적지금각장상

연우정에서 한가히 자적하다.

소낙비 개이고 석양빛 휘황한데
목쉰 매미소리 푸른 솔 들썩들썩.
풀 태워 모기 쫓고 그네 타고 누웠더니
한가한 자적, 장상을 준대도 지금은 싫으이.

光明義塾 址　광명의숙의 자리

光明鄕塾北村昻　광명향숙 북촌앙
必育英才功敎章　필육영재 공교장
篤學文徒驚世振　독학문도 경세진
嗚呼俊士何遊浪　오호준사 하유랑

斯邱緣作身然到　사구연작 신연도
花影閑居煩慮忘　화영한거 번려망
忽覺授傳書又刻　홀각수전 서우각
十年巷處墨幽香　십년항처 묵유향

북촌의 번듯한 광명의숙에서
공들여 글 가르쳐 인재를 키웠었네.
독실한 문도들이 세상에 떨쳤거늘
오호라 그 준사들은 어디에 노닐던고.

이 언덕에 인연 맺어 내가 이르러
꽃그늘에 한가히 번거로움 잊었더니
문득 서와 각의 전수를 깨닫고는
십년세월 마을에는 그윽한 먹 향기가.

千九百九十九年九月九日. 更十年

五重九日極奇緣　　오중구일극기연
爾汝亨通我甚然　　이여형통아심연
此地元時英傑跡　　차지원시영걸적
斯譽近者勢衰焉　　사예근자세쇠언

拂衣紫陌啼知德　　불의자맥제지덕
循翅雛鳳習業專　　순시추봉습업전
學啓蒙村文化發　　학계몽촌문화발
農途田巷筆華遷　　농도전항필화천

沈淪往事平生念　　침륜왕사평생념
暢達將彰守志堅　　창달장창수지견
唯願斯鄕聲浪響　　유원사향성랑향
坊坊曲曲聞風旋　　방방곡곡문풍선

十年恣樂恭虔裏　　십년자락공건리
一瞬墨痕點點懸　　일순묵흔점점현
從次離巢愁緖悶　　종차이소수서민
孤身蕭瑟自哀憐　　고신소슬자애련

1999년 9월 9일. 그리고 10년

다섯 번 거듭되는 극히 드문 9일의 연분
그대들이 형통하고 나는 더욱 그러했었네.
영걸의 자취가 서렸던 원래의 이 땅에
어찌하여 그 영예가 쇠잔했단 말인가.

서울을 털고 와서 서예로서 지덕을 밝혔더니
새끼봉황 깃에 들 듯 힘써 익혀 배웠노라.
어둔 마을 깨우쳐서 문화가 활짝 피고
농사짓는 마을길이 빛난 붓 마을로 바뀌었네.

침체 됐던 지난날을 평생토록 생각하며
밝은 앞날 굳건히 지켜나가라.
원컨대 이 마을 명성이 멀리멀리 퍼져서
전국의 방방곡곡 돌고 돌게 하여주렴.

지난 십년 겸손 속에 보람도 많았거니
짧은 동안 먹 자국이 점점이 걸렸네.
이제 둥지를 떠야하는 답답한 이 마음
외론 몸 쓸쓸하여 절로 슬퍼지누나.

金剛山 上八潭　금강산 상팔담

嵁然喬嶽片雲沈　금연교악편운침
飛瀑喉號九龍音　비폭후호구룡음
上繞茂林幽秘處　상요무림유비처
唯勝谷神八潭臨　유승곡신팔담림
陽光透映風何絶　양광투영풍하절
瑤玉渦旋滑欲駸　요옥와선활욕침
織女說源爲太古　직녀설원위태고
牽牛品性滌塵心　견우품성척진심

험준한 봉우리가 조각구름 잠긴 곳에
구룡이 울부짖는 폭포소리 우렁차다.
위로 돌아 숲 욱어진 그윽한 곳의
명승 찾아 신비한 팔담에 이른다.

어찌하여 바람 멎고 햇빛 스미어
곤륜옥이 소용돌이치며 미끄럼 치나.
태고의 직녀설화 예라 하기에
견우의 품성으로 이 마음 씻으리.

詩的背景

금강산의 선경(仙境) 비로봉의 이슬이 흘러내려 옥류동(玉流洞)이 이루어졌다. 옥류동의 비경(秘境)을 넋을 잃고 오르다 보면 널찍하고 짙푸른 구룡연(九龍淵)에 이르게 된다. 이 연못물은 쪽을 풀어놓은 듯이 푸르고 맑다.

구룡연은 아홉 개의 돌구멍이 패어져 있어 마치 아홉 마리의 용이 빠져나간 듯한 모양을 하고 있다 하여 지어진 이름으로 구룡폭포의 바로 아래에 있는 네모진 넓은 못이다.

그 바로 위에 그 유명한 구룡폭포(九龍瀑布)가 있다. 구룡폭포는 뾰족뾰족한 산마루가 연이어져 이루어진 만물상(萬物相)과 더불어 금강산을 대표하는 명승지로서 금강산을 찾는 사람이면 누구를 막론하고 들려보는 곳이다. 구룡폭포 맞은편에 관폭정(觀瀑亭)이 있는데 이름 그대로 구룡폭포를 구경할 수 있는 최적지에 자리 잡고 있는 정자다.

구룡폭포를 아래로 돌아 쇠사다리 수 십 개를 다시 기어 올라가면 거기에 그윽한 숲속을 굽이돌아 흐르는 여덟 개의 못이라는 뜻이 담긴 상팔담(上八潭)이 나타난다. 작은 봉우리와 함께 한 덩어리를 이룬 큰 암반 위를 수만 수억 년을 흘러내린 계곡 물이 여덟 개의 웅덩이를 만들어 소를 이루어 놓았는데 마치 옥을 갈아 물과 함께 흐르게 하여 소마다에서 굽이굽이 소용돌이치며 매끄럽게 흘러내려가도록 만들어 놓은 아름다움을 보이고 있다.

이곳이 견우와 직녀의 전설을 지어낸 발상지라고 금강산 안내원

은 말한다. 과연 하늘에서 선녀가 내려와서 목욕 한 번 하고 싶어
질 만한 곳임에 틀리지 않는다.

상팔담은 금강산의 한 부분에 지나지 않는다. 그런데도 이렇듯
아름다우니 금강산은 과연 "기봉은 만중이오 녹수는 천리로다"(奇峰
萬重 綠水千里)하는 말이 실감난다.

송나라 시인 소동파는 "원생 고려국 일견 금강산" (願生高麗國
一見金剛山)이라고 하였다고 한다. 고려국에 태어나서 금강산을 한
번 보는 것이 소원이라고.

美 最東北端 海岸風光
미국 최 동북단의 해안풍광

漁村閑寂一人稀	어촌한적일인희
淸淨寒家曲岸圍	청정한가곡안위
石蟹捕筌今昔景	석해포전금석경
水禽欣託豈空飛	수금흔탁기공비
遊船白帆迎風迅	유선백범영풍신
素堊燈臺遺響輝	소악등대유향휘
何必高亭登自樂	하필고정등자락
卓勝處處最無違	탁승처처최무위

한적한 어촌에 사람하나 볼 수 없는
해안에 정갈한 굽이진 곳 어부의 집들.
바다가재 통발잡이 옛 풍경 그대로
갈매기 즐겨 와선 실속 없이 배회하네.

놀잇배 흰 돛 달고 바람 맞아 달리는데
하얀 등대 햇빛 받아 옛 운치 자랑하네.
높은 정자에 올라야만 꼭이 즐겁더냐?
가는 곳곳 비할 데 없는 절승인 것을.

詩的背景

　미국과 캐나다의 해안을 낀 일대의 접경지역이 "메인"이다. 이
지역이 관광휴양지로 손꼽히는 곳이다.

　그렇다보니 연해에는 호화 요트가 즐비하고 하얀 돛을 단 범선
이 바람을 탄다. 부두에는 더 많은 배들이 정박하고 있다. 이 호화
요트들의 사이사이에 네모진 통발을 잔뜩 실은 어선 수십 척이 한
데 끼어 정박하고 있는 것이 매우 이채롭다.

　메인의 어촌은 고기잡이는 찾아볼 수 없고 오랜 옛날부터 바다
가재 잡이가 이 지역의 유일한 어업이다. 사방 길이 1미터 가량의
그물 통발에 고등어를 미끼로 바다에 가라앉혔다가 이튿 날에 건
져 올린다. 그리고 일정한 크기 이상이거나 이하의 것은 바다에 다
시 놓아주는 은혜를 베푼다. 작은 것은 좀 더 놀고 오라면서 어른
되기를 기다리는 것이고 큰 것은 씨받이로 놓아준단다.

　해안 따라 굽이진 어촌 마을에는 역시 미국답게 드문드문 떨어
져 제각각의 색깔을 지닌 소박한 집을 짓고 살고 있다.

　집집에 바다가재 통발이 수십 개씩 쌓여있는데 사람이라고는 한
사람도 볼 수가 없다. 천편일률적으로 옹기종기 모여 있는 우리나
라의 어촌과는 너무나 비교가 된다.

　모든 해안이 한군데의 예외도 없이 자연공원이오, 어촌은 정서가
듬뿍 깃든 인간의 낙원이다. 우리나라의 어느 해안 한군데만이라도
이런 데가 있었으면 하고 되지도 않을 상상을 덧칠해본다. 그러다가
쯧쯧 혀를 찼다. 만약 그런 데가 있다손 치더라도 금방 횟집 아니면

바다가재 원조 집, 원조의 원조집이 수백 개는 쭉 늘어설 테지! 하며 한탄해 본다.

　해안에 미국에서 제일 먼저 생겼다는 하얀 등대가 햇빛을 받아 빛나는데 마을 여자노인들이 조개껍질 등을 팔며 지키고 있는 것이 정겹게 보인다. 그 아래 백사장에는 엄청 굵은 원시림 통나무화석이 무더기로 뒹굴고 있는 것이 두고두고 눈에서 지워지지 않는다.

　이르는 곳마다 제각각의 멋을 한껏 뽐내는 별장이요 골프장이다. 부시대통령 일가의 별장에는 손질 한 번 하지 않은 수수함 그대로인데 몇 사람의 경비원만이 서성거릴 뿐이었다. 이것이 2대에 걸쳐 대통령을 지낸 가문의 현직 대통령의 별장이라고?

紹修書院 소수서원

榮州 紹修書院

* 愼齋-周世鵬.　退溪-李滉.　賜額은 明宗御筆

白雲洞啓愼齋由　백운동계신재유
講學紹承理探求　강학소승이탐구
賜額王化揮筆奏　사액왕화휘필주
感恩專一退溪謀　감은전일퇴계모
今人幾識先賢意　금인기식선현의
訪己少知省悟羞　방기소지성오수
碧水閑飛鳧一泳　벽수한비부일영
松濤不盡似唔悠　송도부진사오유

신재는 백운동에 서원을 열어서
강학하여 진리탐구 잇더니
퇴계는 왕화를 주청하여 어필사액 받았고
유생들을 감동시켜 열중케 하였다네.

선현의 이 뜻을 요즘 사람 얼마나 알꼬?
나 또한 부족하여 부끄러울 따름인 것을.
죽계의 푸른 물에 한 오리 헤엄치고
솔바람은 아스라이 글 읽는 소리로.

詩的背景

　향사연회(鄕土研會)는 이름 그대로 지방에 은거하는 노학자들이 향토사를 연구하여 저술하기도하고 향토발전에 기여할 수 있는 일이나 의견을 관계기관에 건의하고 실천하는 그런 모임으로서 전국을 다니며 문화재를 두루 탐방하기도 한다. 이번에는 경상북도 영주의 소수서원을 찾았다.

　신재 주세붕(愼齋 周世鵬)은 풍기군수로 부임하면서 우리나라 최초로 백운동서원(白雲洞書院)을 창설하여 후학을 길러내는데 힘썼다.

　퇴계 이황(退溪 李滉)은 유생들에게 임금님께 덕화를 베풀도록 주청하여 명종의 어필 사액(賜額)을 받아냈다. 그 사액에 수학을 길이 이어가라는 뜻을 담아 소수서원(紹修書院)이라 이름 지어 내렸기에 그때부터 소수서원이 되었다. 유생들은 감동하고 진리탐구에 더욱 열중하였다.

　그러나 행락에만 마음 쓰는 요즘 사람들이 선현의 거룩한 그 뜻을 알아주는 이가 얼마나 될 것인지? 또한 나는 과연 얼마나 알고 있느냐 고 나 자신에게 묻고 싶어 그저 부끄러울 따름이다.

　서원을 돌아 흐르는 죽계천 푸른 물에 오리 한 마리가 헤엄치는 한가함 속에 서원 어귀에 꽉 들어찬 노송에 봄바람이 이니 솔 소리는 마치 서원에서 강학하는 유생들의 글 읽는 소리가 아슴푸레 들려오는 것 같은 착각에 빠져든다.

緣巖亭柱聯 作詩, 書, 刻字
연암정주련에 시지어 글쓰고 각을 하면서

詩聯感興刻圓楹 　시련감흥각원영
自在鎚刀字劃生 　자재추도자획생
花粉飛黃浪涕泗 　화분비황낭체사
小蜂傷神刺微行 　소봉상신자미행
雀梢屎白字中落 　작초시백자중락
戴勝李柯穀穀鳴 　대승이가곡곡명
松韻亭前天樂奏 　송운정전천악주
呵啡一飮氣湧盈 　가배일음기용영

주련시를 감흥하며 기둥에 새길 적에
칼, 망치 가는 곳에 글자 획이 생겨난다.
눈물 콧물 일으키는 노란 꽃가루 속에
작은 벌 마음 건드렸나 한방 쏘고 간데없네.

가지 끝 참새는 글자 위에 흰 똥 싸고
오디새 구구구 자두나무 가지에 지저귄다.
정자 앞 솔바람은 하늘의 음악소리
커피 한 모금에 기운 불끈 솟구치네.

詩的背景

　연암 신용진 박사의 농막 별장에 마침내 정자를 짓는다. 집 앞 높은 곳에 계단을 쌓아 앞이 탁 트이도록 높이 세울 요량이다.

　원통 기둥감을 깎아서 나의 집 연우정 앞에 차로 실어다 놓고는 나보고 한시 한수 지어서 네 기둥에 새겨달란다. 쉽지 않은 작업이나 매부의 부탁이라 기쁨 속에 착수했다.

　연우헌 정자 앞 자두나무 그늘에서 간밤에 지은 주련시를 감흥하면서 기둥나무를 타고 앉아 칼과 망치로 자유자재 새겨나가니 칼이 지난 자국마다 획이 생기고 칼 밥 위에 글자가 살아난다. 때마침 정원에 가득한 소나무에서 송화 가루가 날려 눈물 콧물에 정신없는데 모기 같은 작은 벌이 마음 건드렸는지 한방 쏘고 간데없이 사라진다.

　나뭇가지 끝에 앉은 참새는 글자 위에 흰 똥 싸고는 시치미 떼고, 고대 로마군의 투구를 닮은 벼슬을 머리위에 이고 있는 오디새 (후투티 戴勝鳥)가 자두나무가지에 앉아 구구구 울어대는 오후의 반나절.

　정자 앞 소나무에 바람 일어 그 솔바람은 오디새 소리를 함께하여 하늘이 내린 음악소리임에 어김없다. 늙은 아내가 쟁반에 받쳐온 커피 한 모금에 기운이 불끈 솟구치는 듯.

　이런 기분 어찌 자주 있으랴.

雅趣緣岩逍遙遊
아담한 정취속에 자적하는 연암

蓬萊는 方丈, 瀛州와 함께 神仙이 산다는 신비로운 곳

敎鞭一生後才忠	교편일생후재충
碩學緣岩四海崇	석학연암사해숭
深壑溪聲寧養神	심학계성영양신
菜田耕耔散憂翁	채전경자산우옹
墅窓和暖塵不到	서창화난진부도
春雀喧譁寂靜中	춘작훤화적정중
道念俗離聊自適	도념속리료자적
蓬萊斯峽更何夢	봉래사협갱하몽

탁출한 제자에 마음 다한 교수생활 한평생
사해에 우뚝 선 대학자 연암이시여.
깊은 골 물소리로 마음 길러 편안하여
근심걱정 흩뿌리며 남새밭을 가꾸네.

티끌 없는 농막 창은 화창하고 따뜻한데
고요 속에 봄새가 시끌시끌 우짖는다.
속세 떠난 도심(道心)으로 오로지 자적하며
두메 봉래가 예인데 다시 어인 꿈 더하리.

詩的背景

나의 둘째매부 연암 신용진(緣岩 愼鏞璡)박사, 그는 명지대학교에서 전자공학을 가르쳐 수많은 탁출한 제자를 배출하며 한 평생을 바친 세계에 이름 높은 대 학자이다.

30년쯤 전에 두메산골에 버려진 땅을 헐값에 사놓고 잊어버리고 지내다가 최근에 와서야 교수 생활을 정년으로 마치고 그곳에 작은 농막 별장을 지었다. 언덕 밑에 정자까지 갖춰놓고는 텃밭에 매달린다.

깊은 골짝이라 제법 개울물소리도 음악처럼 들려오는 고요 속에 자연의 소리를 들으며 마음 길러 편안하고, 흙에다 근심걱정 흩뿌리며 남새밭에 벌레잡고 물 뿌린다.

농막에 들어 책이라도 들여다 볼라치면 티끌 하나 없이 맑은 창에 화창한 볕이 들어 따뜻한데 오히려 적막한 창 밖에서 이따금씩 봄새가 떼를 지어 시끌시끌 우짖는다.

속세를 떠나 자적하니 이곳이 바로 삼신산이요 그가 바로 도인인데 다시 더 무슨 몽환 속 세상을 찾으리오.

甲川故舊尋訪 갑천의 옛 벗을 찾아서

山陰幽墅隱棲翁　산음유서은서옹
紫陌塵勞已散風　자맥진로이산풍
碧麓靑苔絨毯似　벽록청태융담사
餐庭偶坐樂觴哄　찬정우좌낙상홍
走傍栗鼠何傾聽　주방율서하경청
日午鳴鷄豈啓聾　일오명계기계롱
鶴髮亂縈傷惜別　학발난영상석별
蕭蕭揮手送車忠　소소휘수송거충

산그늘 그윽한 농막에 은거하는 솔재 옹
먼지 속의 서울 살이 진즉에 흩날렸네.
산기슭의 푸른 이끼 융단인양 부드러운
앞마당에 마주앉아 잔을 들고 즐거이 떠든다.

다람쥐는 달려와서 무엇인가 엿들으며
낮닭은 어찌 울어 막힌 귀를 여는가.
학 머리 흩날리며 마음 아픈 작별을
쓸쓸히 손 흔들며 마음 다해 보내주네.

詩的背景

　솔재 임준옥 옹.

　한 시절을 전국의 산을 두루 섭력하면서 산 정상에 서서 호연지기를 논하던 오랜 친구다. 전국 백 개를 넘는 산의 정상을 밟은 나의 산행 경험은 그 절반을 솔재와 함께 야호를 외쳤다.

　술을 좋아하고 문학을 사랑하는 활달하던 그가 어이하여 말년을 짝 잃은 독거노인으로 횡성 갑천의 두메에서 밭을 갈고 김매면서 살아야하며, 산바람을 벗 삼아 벌써 십년을 헤아리는 은거생활을 견디고 있어야 하는지 모르겠다.

　집 뒤에 낙수 물자리에 이어지는 가파른 산에서 크고 작은 이름 모를 새들이 지저귀는 소리와 융단인 양 부드럽고 짙푸른 산 이끼를 옆에 깔고 졸졸졸 흘러나오는 샘물 소리가 어울려 화음 되는 한적한 두메산골.

　울 치고 넝쿨 콩 심은 그 앞마당에 신문지를 깔고 마주앉아 둘은 잔을 들고 지나간 옛 이야기에 웃음 멎을 줄 모르는 모처럼의 편안함을 즐기는데 마당가에 다람쥐는 달려와 엿들어서 무엇 하려고 키를 높여 서있으며, 낮닭은 회를 치며 목청을 높여 신선 사는 봉래 방장(蓬萊 方丈)이 예라고 막힌 귀를 열어 서글픔을 잊으란다.

　백학 같이 새하얀 쑥대머리를 산들바람에 흩날리며 마음 아픈 작별을 나눌 적에 동구 밖에 가물가물 보일 때까지 쓸쓸히 손 흔들며 마음 다해 보내주는 노경의 별스런 우정의 솔재 임준옥 옹.

素兀 島山人賞 受賞
소올이 도산인상을 받다

醫方卓識亦流辭　　의방탁식역류사
品位崇嚴豈不師　　품위숭엄기불사
資稟世傳憐恤悶　　자품세전연휼민
怡顔救療廣施慈　　이안구료광시자
茫茫天地賢英盛　　망망천지현영성
唯一斯途擢賞宜　　유일사도탁상의
五百祝人欽羨響　　오백축인흠선향
吾門榮耀永年持　　오문영요영년지

뛰어난 의술, 유창한 언변에
인품 또한 숭엄하니 사표 어찌 아니리.
가엾음을 번민하는 대를 이은 어진 성품
병자 찾아 고쳐주는 인자한 그 얼굴.

넓고 넓은 세상에 훌륭한 사람 하 많은데
오직 마땅하다 이 한 사람 상을 받네.
우러러 흠모하는 오백인의 박수소리
빛나는 우리 가문 길이 이어 지키세.

詩的背景

 소올 신재용(素兀 申載鏞)은 우리 가문의 대 이은 명의다.

 한의사로 맏형과 함께 5대를 이어 온 터에 텔레비전을 비롯한 언론에 수도 없이 등장하는 세상이 알아주는 명의다.

 초년시절 한의과대학에 수석으로 입학하고 수석으로 졸업한 수재로서 한의사 국가고시에도 수석으로 합격했다. 고등학교시절에 첫 출판물을 내고부터 지금까지 백 수십 권의 저서가 서점가에 진열되어있다.

 사람의 생명을 다루는 의사는 삼대를 이어서 보고 듣고 윗대를 경험하고서야 비로소 의사라 할 수 있다는 말을 일찍이 들어왔다. 그런데 5대를 이었다.

 거기에다 대학교를 세 곳이나 졸업했으니 아는 것이 많아 말은 유창하고 인품 또한 숭엄하니 사람들의 사표가 어찌 아니겠는가.

 제중(濟衆)을 근본으로 삼는 신씨 가문의 전통은 동의난달을 창설하여 전국의 방방곡곡을 찾아다니면서 없는 자와 노인들의 병을 치료해주고 가엾음을 번민하는 성인 같은 성품을 지닌 이 시대에 드문 고명한 학자요 어진 한의사다.

 그는 사랑을 베푸는 인자한 얼굴로 존경을 한 몸에 받는 걸출하면서도 가장 서민적인 명의로 살아가는 소올 신재용을 이 사회는 진즉 알고 있었다.

 그러하기에 넓고 넓은 세상에 훌륭한 사람도 부지기수인데 오직

이 한 사람이 도산인 상에 알맞다 하여 오늘 이다지 귀한 도산인 상을 받는다.

우러러 부러움과 흠모의 환호가 연회장을 가득 메웠고 축하를 보내는 오백인의 박수가 울려 퍼지는 기쁨을 만끽하면서 빛나는 우리 신씨 가문이 대를 이어 영원히 이어지기를 기원하는 바이다.

追懷 燕牛軒 연우헌이 그리워서

寒村欲寓陌風離　한촌욕우맥풍리
閑墅隱居訓蒙怡　한서은거훈몽이
爲饌垈田鮮摘菜　위찬대전선적채
竪庭義塾譬詩碑　수정의숙비시비
夢中芳樹淸香鼻　몽중방수청향비
幻聽亭檐麗唱鸝　황청정첨여창리
遷後三秋那戀著　천후삼추나련착
人生沒境豈愁眉　인생몰경기수미

시골 살이 하고파서 서울을 떠나
마을을 깨우치며 한가히 살던 재미.
텃밭에서 찬거리로 신선한 채소를 따며
앞뜰엔 의숙자리 유적시비도 세웠었다네.

맑은 꽃향기가 꿈길에 스치고
꾀꼬리의 고운 노래 정자에 들리는 듯.
이사 온 지 석 달에도 어찌 못 잊어
끝 가는 인생에 얼굴 펴지 못하는고.

詩的背景

서울서 내려와 13년을 살던 집 연우헌(燕牛軒), <소가 한가히 풀을 뜯으며 앉아 쉬는 현상>을 마음속에 그리면서 나 또한 그리 하겠노라 다짐하면서 지은 나의 집 옥호(屋號)다.

전원이 그리워 칠십이 가까워서야 작은집 한 채를 시골 두메에 지었다. 그리고 뜰에 정자까지 세워놓고 재미 붙여 살았다.

정원에 토산 몇 개를 쌓고 소나무를 비롯한 과일나무와 꽃나무, 또한 한쪽을 광명의숙(光明義塾) 유적시를 지어 시비를 세우는 등 제법 아담한 정원을 꾸미고 부러울 것 없이 그렇게 십삼 년을 잘 살아왔었다. 이 집이 내 인생에서 가장 오래 살았던 집이었다. 그것이 불과 3개월 전까지의 일이다.

1997년부터 광탄 서예교실을 열어 시골 주민들에게 무료봉사로 서예와 낙후된 문화를 계몽하고 가르치며 차원 높은 삶을 살아가도록 깨우쳤을 뿐 아니라 마을의 문화수준을 높여 그들에게 긍지를 심어주는데 크게 이바지 하였다고 자부하면서 한편으로 텃밭을 가꾸어 끼니마다 신선한 채소를 뜯어먹는 재미도 톡톡히 누려가며 잘 살았다.

그랬는데 어쩌다가 아파트로 이사 오니 갑자기 정서가 달라지고 간혀 있는 듯, 남의 집에 잠시 있는 것 같은 생각이 가시질 않아 이미 떠난 연우헌 그 집이 더욱 그리워진다.

맑은 꽃향기가 꿈길에 스치고 연우정(燕牛亭) 한 쪽에서 매일 같이 들려오던 꾀꼬리와 뻐꾸기 소리가 금방이라도 들려올 것 같은

생각을 떨치지 못하는 그리움이 예사롭지가 않다.

　이사 온 지도 벌써 삼 개월이 되었는데 옛 집을 그리도 못 잊어 꺼져가는 늙은 인생이 어찌 얼굴 펴지 못하고 수심에 잠겨야 하는지.

客地秘結 객지에서 변비로 고생하다

列廛百肆衍盈魚　열전백사연영어
鮮膾人人嗜慾袪　선회인인기욕거
祕癖心昏遊苦境　비벽심혼유고경
嗚呼厠神許憂除　오호측신허우제
把觴欲興無情趣　파상욕흥무정취
厭箸但傷未思慮　염저단상미사려
千里外遊歸道遠　천리외유귀도원
寒鷗空叫神多虛　한구공규신다허

줄지어 늘어선 가게에 생선이 지천이라
싱싱한 생선회를 소매 걷고 즐겨들 먹네.
해묵은 변비로 마음 어둔 여행길 고생을
오! 측간신이시여 이내 걱정 덜어주오.

술잔 잡고 흥 돋워도 재미 바이 일지 않고
젓가락 들기조차 버거우니 속상할 밖에.
천리 밖 여행이라 돌아갈 길 멀고 먼데
차가운 갈매기 소리에 마음 비워본다.

詩的背景

삼척의 남쪽 원덕읍에 임원 항이 있다. 근방에 덕구온천이 있어 사람들이 무척이나 붐비는 어항으로 바다를 이어 늘어선 횟집이 수 십 개는 되는 번잡한 회촌이다. 회가 싱싱하고 값이 싼데다가 건어물 값도 아주 싸서 우리도 비교적 자주 찾는 곳이다.

천연 온천수가 계곡에 넘쳐흐르는 자연온천장으로서 우리나라에 단 하나 밖에 없는 아주 특별한 온천이다.

이 덕구온천이 옛날 광부들의 숙소 욕탕으로 사용할 시절부터 내가 찾아다니던 터라 이번에도 또 찾아 목욕하고 점심을 죽변항에서 할까 임원에서 할까 망설이다가 집이 가까운 쪽 임원 항을 택했다.

오늘도 예외 없이 줄지어 늘어선 엄청 많은 가게에 싱싱한 횟감이 물찬 붉은 고무다라이에서 펄떡이며 물을 퉁긴다. 값을 흥정하고 가겟방에 올랐더니 사람들은 소매를 걷어붙이고 아귀가 터져라 소주를 곁들여서 즐겨먹는다.

술과 회는 나왔는데 어쩌면 좋담. 해묵은 변비로 고통스러운 여행길에 진수성찬인들 눈에 들어오랴. 오호라 측간귀신이여 원하오니 이내 걱정 덜어주소서.

술잔 잡고 위하여! 하며 흥을 돋구고자하나 흥취는 일지 않고 젓가락 들기조차 싫어지니 맛있는 우럭이면 무얼 하고 광어면 무얼 할까. 다만 뒷구멍만 원망하고 속만 태울 뿐.

집에 가서 해결하고자 하나 집에서 천리 밖에 있는 터라 돌아갈 길은 아득한데 파도는 포말을 일으키며 해안에 부딪고 추운 하늘에 울부짖는 갈매기소리조차 처량하게 들려온다.

아! 잠시나마 괴로움 잊고 마음 비우자. 그러나...

戀山 산이 그리워

東窓樹稼雪紛紛	동창수가설분분
連日蟄居塞霧氛	연일칩거색무분
撥邃登攀時絶好	발수등반시절호
霏翳臨頂幾多欣	비예임정기다흔
崇山遊歷無違踏	숭산유력무위답
淸澗尋幽有別勤	청간심유유별근
雖老心旌征欲甚	수로심정정욕심
前年歲已望九云	전년년이망구운

동창 밖 눈꽃나무에 눈발이 펄펄
짙은 안개 자욱하여 집속에만 죽치는 며칠.
그윽한 어둠 헤치며 등반하기 좋은날에
눈발에 가리는 산 정상을 좋이 그려본다.

산이란 산은 두루 다 섭렵하였고
계곡이란 계곡도 다 찾기 바빴었지.
몸은 늙었어도 마음은 산길에 산란한데
전년에 내 나이 팔십을 넘겼다는군.

詩的背景

　인자요산(仁者樂山)이라 하였다. 어진 사람은 신중하기가 태산 같아 산을 좋아한다는 말이다.

　어질지도 신중하지도 못한 내가 유별나게 산을 좋아해서 전국의 산이란 산은 다 정상에 올라 '야호'를 외쳤다. 그것이 칠십대 말기 까지 헤아려 백산을 넘었다. 이미 왕년에 있었던 일이지만.

　봄 산, 가을 산, 여름 산, 겨울 산, 비 내리는 산과 눈 내리는 산, 바람 부는 산과 눈보라 치는 험한 날씨의 산을 어떠한 악조건 에서도 다 섭력했다. 특별나게 목적도 없이 의미도 없이 그저 정상 에 오르고는 뭉쳤던 가슴이 후련해지고 개운치 못한 마음을 확 풀 면서 흡족해서였다.

　요즘에 와서 연일 계속되는 짙은 안개 속에 눈까지 펄펄 내리는 일이 잦다. 나뭇가지 마다 하얀 눈꽃 서리꽃을 피우는 아침 내내 집 속에만 죽치고 틀어박히고 있다. 그런 며칠을 서재 방에서 창밖 을 내다보면서 지난날을 회상해본다.

　오늘 같은 날 그윽한 어둠을 헤쳐 뽀드득뽀드득 눈 밟는 소리가 귓가에 스치는 짙은 안개 속을 한 발 한발 걷다보면 금방 신선이 라도 나타날 것 같은 선경을 낭만 속에 연상해본다. 눈발이 눈썹을 가리는 눈으로 멀리 바라보면서 정상에 올라 두 팔을 활짝 펴고 야호를 외쳐대던 지난날의 관경을 아련히 그려보니 마음은 심히 산란해진다.

　옆에서는 재작년에 이미 팔십을 넘겼다 하는데.

春雨漢江 봄비 내리는 한강

發源儉龍沼泉流	발원검룡소천류
渺漫千三百里悠	묘만천삼백리유
阿利水潛魚躍起	아리수잠어약기
孤亭樹杪鷺瞳留	고정수초노동류
春煙靄靄如幽秘	춘연애애여유비
細雨絲絲齊幻尤	세우사사제환우
嶼岸柳楊黃倒影	서안유양황도영
隔江玄邸魅蜃樓	격강현저매신루

검룡소에 솟는 샘물 한강의 발원지로
아득히 천 삼백리를 도도히 흘러내린다.
아리수에 잠긴 물고기가 힘 솟아 뛰고
고산정의 나무 끝엔 백로가 노려본다.

봄 안개 어둑어둑 깊은 비밀 간직한 듯
가랑비 보슬보슬 온 세상을 환상 속으로.
섬 가에 노랑버들 거꾸로 얼비치는
강 건너 검은 저택, 홀려드는 신기루.

詩的背景

 한강을 거슬러 500킬로미터를 올라가노라면 태백의 금대봉 산자락에 검룡소(儉龍沼)가 힘차게 물을 뿜어내고 있다. 이 검룡소는 1억 5천만 년 전 백악기의 석회암 동굴에 형성된 연못이다. 이곳이 한강의 발원지다.

 한강은 한반도 중부를 가로질러 양수리에 이르러 북한강과 합수한다.

 선사시대에는 한강 유역에서 고기를 잡아 생계를 유지하면서 살았었다. 암사동 선사유적지가 그때의 생활상을 보여주고 있다. 이후에 조선은 한강을 끼고 도읍을 정했고 뱃길을 이용하여 생활용품을 조달했다.

 한강의 옛 이름을 고구려 시대에는 '아리물' '아리수' '아리가람'이라 불렀다.

 고종황제는 미국인 설계사에 한강교와 경인철도 부설권을 주어 1900년에 한강철교를 만들었고, 1916년에 840미터짜리 한강인도교가 이어 생겨났다.

 최근에 와서 모두 28개의 한강대교가 생겼고 다리마다 차가 붐빈다. 그 중 가장 긴 다리는 한강 하류의 방화대교로서 2,559미터에 이른다. 제일 한강교의 3배나 긴 다리가 지금은 눈만 뜨면 새로 생겨나고 있다.

 양평은 남북한강이 에워싸고 있는 풍요로운 지역에 위치하고 있다. 그래서 연중 물안개가 끼는 날이 적지 않다. 오늘도 안개 속에

봄비가 보슬보슬 소리 없이 내리는 약간은 음침하면서 심오하고 그윽한 고적감이 감도는 분위기에 젖어들기 좋은 날이다.

아리수 강물에 잠겨있는 물고기가 생기 넘치고, 나무 끝엔 벌써 백로가 눈을 박고 노려보고 있다.

물안개공원의 높은 정자 고산정에서 바라보는 작은 섬의 가람 가 버들은 노란 잎새를 거꾸로 물에 띠워 이른 봄을 얼비치고, 한 낮 속의 밤 같은 뿌연 강 건너 마을과 길조(吉兆)의 검은 저택은 과히 신기루 속을 더듬는 것 같은 환상에 사로잡히는 묘한 분위기 를 자아낸다.

世界第一名門大學校
세계제일명문대학교

大賢創設校宏尊	대현창설교굉존
傑士貴像偉烈菍	걸사귀상위열분
磨足吾儕欣所願	마족오제흔소원
次孫榮亦不無言	차손영역불무언
櫛比建物爭光散	즐비건물쟁광산
百萬藏書競讀番	백만장서경독번
店肆名章求購品	점사명장구구품
龍門登第耀矜昆	용문등제요긍곤

현사가 창설한 존귀한 학교에
걸출한 그의 상은 큰 공의 향기로세.
우리는 즐거이 발 만지며 소원을 빌며
차손마저 이 영광을 누리게 해달라고.

즐비한 학교건물 다투어 빛을 내고
백만 장서 차례차례 겨루며 읽는다고.
가게에서 '하버드' 문장의 물건을 사서
용문 오른 맏손자를 자랑하련다.

詩的背景

미국 동북부의 최대 교육도시 보스턴에 있는 세계제일의 명문대학교 하버드 법학대학원에 나의 맏손자가 당당히 합격했다. 그 기쁨을 함께 누려보려고 지구의 건너편 먼 길을 달려 학교를 구경 갔다.

학교 정문에 들어서자 한 인물의 동상이 위대한 모습으로 의자에 앉아있다. 이 인물이 이 학교를 창설한 선교사 겸 교육자인 "존 하버드"다. 이 걸출한 인물의 향기를 흠씬 받아들여 자기 자신이나 자기의 자식들에게 전수하였으면 하고 사람들은 염원한다.

그런 뜻에서 이 동상에 언제부터인가 전설이 생겼다. 즉 이 동상의 구두 신은 발을 만지면 자기와 관계되는 누군가가 이 학교에 합격한다고. 그래서 하도 많은 사람들이 만져서 동상의 구두 끝만은 반짝반짝 빛을 발하고 있다. 그 발의 위치가 사람이 서서 만지기에 알맞은 자리에 있기도 하다. 우리도 이미 합격한 큰손자의 합격을 축하하는 의미에서, 또한 작은손자의 겸 합격을 간절히 빌며 만지고 만졌다.

학교의 건물들은 상상을 초월할 정도로 광범위한 지역에 분포되어 있는데 이 즐비한 건물들이 모두가 하나같이 크고 중후한 것이 마치 서구의 고도(古都)를 연상케 한다. 그 중에서도 도서관 건물이 유난히 눈에 띈다. 법대의 도서관만도 장서가 250만권이 넘는다고 한다. 공부벌레들의 지식의 정도를 미루어 짐작케 하는 엄청난 규모의 장서다. (법대도서관 말고도 일반대학 도서관이 따로 또 있다)

학교와 함께 있는 가게마을에서 '하버드대학교' 문장이 새겨진 물건들을 몇 점 샀다. 큰 손자의 빛나는 용문 등제를 여행기념 겸 행복감에 젖어 자랑할 마음도 없지 않기에...

春雨 봄비

미국 뉴저지의 알파인 리오비스타에서

滿庭煙霧覆森陰　만정연무복삼음
終日如斯總是淫　종일여사총시음
萬樹嫩芽黃杪齊　만수눈아황초제
百花潤蕾紫莖侵　백화윤뢰자경침
霏霏泳水盈珠滴　비비영수영주적
冷冷濕莎翠雨沈　냉냉습사취우침
頻聞鳥聲何蹤迹　빈문조성하종적
身寧心泰道眞深　신영심태도진심

뜰 가득 안개 끼어 깊은 숲 가리는 날
진종일 한 결 같이 온 세상이 젖어드네.
나무마다 여린 새싹 노오란 가지 끝에
꽃나무 줄기줄기 비에 젖어 망울망울.

세찬 봄비 수영장에 구슬방울 가득한데
냉랭히 젖은 잔디 초록 비로 잠기네.
끊임없던 새소리가 종적을 감췄어도
몸과 맘 편타마다 진정 깊이 도에 드네.

詩的背景

　안개도 잦고 비도 자주 내린다. 추이도 아직 가시지 않는 마땅치 않은 날씨가 여러 사람을 움츠리게 만든다.

　여느 때 같으면 오늘도 차타고 드라이브 한탕 뛰었을 텐데 오늘도 다소 쌀쌀한 날씨에 안개 끼고 봄비가 장마처럼 세차게 내린다. 두 벽면을 온통 유리창으로 만든 아래층 끝 방 선룸에서 흔들의자를 창가에 끌어 앉아 넋 나간 사람처럼 비 내리는 바깥을 하염없이 내다본다.

　드넓은 후원 뜰에 엷은 안개가 마법의 세계처럼 깊은 숲에 자욱하다.

　숲을 넘어 사슴 탄 하얀 수염의 백의신선(白衣神仙)이 금방이라도 나타날 것만 같은 묘한 분위기가 온종일 계속된다. 그 음침함 속에 꽃나무는 비에 젖어 꽃망울을 번다.

　가끔씩 소낙비처럼 빗줄기가 굵을 때면 네모진 수영장 푸른 물에 빗방울이 구슬지어 가득이 튀고 차갑게 젖은 넓은 잔디 뜰에 초록 비가 축축이 잠기는 것을 보고 있노라면 어지러운 세상사를 다 잊고 공(空)의 경지에 빠져든다.

　깊은 숲에 우짖던 아름다운 새소리는 다 어디로 갔는지, 또한 넓은 뜰에 뛰놀던 청설모며 토끼들은 다 어디에 숨어있는지 오직 사위가 정적에 잠겼다.

　텅 비어 머물고 있는 이 시간 속에 진정한 도가의 경지에 깊이 드는 그런 느낌이 마음속에 채워질 것만 같은 하루가 지속되고 있다.

樂安邑城風情
낙안읍성 풍정

邑城雅趣詠如詩	읍성아취영여시
板子煙筒倒影池	판자연통도영지
古朴鄉村生聚庶	고박향촌생취서
淳風巷路兩三岐	순풍항로양삼기
蒼枯茅蓋匏連熟	창고모개포련숙
舊態石垣蔓茂垂	구태석원만무수
今世文明凌神辱	금세문명릉신욕
豈焉排外俗堪持	기언배외속감지

시라도 읊을 것 같은 읍성의 풍정
널판자 굴뚝이 연못에 거꾸로 얼비치고.
백성들이 모여 사는 고박한 향촌에
두세 가닥 갈린 골목 티 없이 맑다.

초가지붕 칙칙한데 박이 익어 주렁주렁
예스런 돌담엔 덩굴 얹혀 드리웠네.
신마저 능욕하는 요즘의 문명세계를
어찌 물리고 옛 풍속 굳이 지킬꼬?

詩的背景

　역사와 생태가 어우러진 낙안민속마을, 이것이 순천의 낙안읍성이다.

　고대국가 마한 시절부터 있어온 마을로서 일반 백성의 살림집은 물론 동헌(東軒)을 비롯해서 내아(內衙)와 객사(客舍) 그리고 낙민루(樂民樓)와 낙풍루(樂豊樓), 쌍청루(雙淸樓)에 옥사(獄舍)와 임경업(林慶業) 당시 군수의 비각까지 있을 것은 다 갖춘 그야말로 살아있는 민속마을이다.

　순천시 낙안면의 삼개동리에 걸쳐 형성된 7만평 규모의 큰 마을로서 주민 120세대에 288명이 현재 생활하고 있다고 한다. 1,410미터의 성곽이 국가지정문화재로 등록되어 있고 연간 방문객이 120만 명에 이르는 활기찬 민속마을이다. 이곳에 사는 주민 대다수는 마을 저자거리에서 장사를 하든가 민박으로 생계를 유지하고 있는 듯하다.

　관아와 그 부속건물 말고 일반 백성들의 살림집은 모두가 초가집으로 이루어져 있는 순수한 옛 마을이다. 이 고색창연한 마을에서 백성들이 살면서 오래 묵은 지붕은 서로가 모여 새 이엉으로 엮어 올리며 희희낙락하는 평화로운 모습을 자연스럽게 관람할 수가 있다.

　마을 어귀의 연못, 연잎이 군데군데 떠있는 가운데에 초가집 뒤꼍의 소박한 널판자굴뚝이 거꾸로 얼비치고 사통팔달한 동리 골목길 옆의 옛 돌담위에는 넝쿨진 푸른 잎이 드리워져있다. 거무칙칙

한 초가지붕 위에 큰 박이 익어 주렁주렁 매달려 있는가 하면 감나무엔 감이 익어 소담스럽다. 마을 끝엔 물레방아요 영화 대장금 촬영장도 표지판과 함께 그대로 남아있다.

고목이 울창한 관아마을이 오랜 역사가 묻어날 것만 같고 관아 앞뜰에는 형틀을 만들어놓고 죄인의 엉덩이를 벗겨 엎드려 묶어놓기도 했다. 엎드린 죄인의 찡그린 얼굴 모습이 매우 익살스럽다.

석성이 넓어 정월대보름에 민속한마당큰잔치를 이곳에서 열리는데 마을사람들이 다 모여 이 성곽 위를 사물놀이와 횃불 행진으로 축제를 연다고 한다.

이와 같이 살아있는 대규모의 민속마을이 역사와 함께 현존하고 있다는 사실이 후세를 살아가는 국민을 위하여 다행스런 일이 아닐 수 없다.

小白山連理枝　소백산 연리지

北陵棧逕蔽巖驚　북릉잔경폐암경
歇脚幻看並立莖　헐각환간병립경
戀著促根而百歲　연착촉근이백세
相侵通脈旣怡迎　상침통맥기이영
猶勝連理曾無許　유승연리증무허
孤獨異緣久逸貞　고독이연구일정
一體同心天賦運　일체동심천부운
雛身欽羨後身亨　수신흠선후신형

북릉의 사다리 길을 막아선 바위에 놀라
다리 쉬다 환상 속에 나란한 두 줄기.
애정에 다가선지 백년세월을
서로는 맥을 통해 즐거이 맞았네.

일찍이 보지 못한 정 넘치는 연리지여!
기이한 그 연분을 곧고 곧게 지키게나.
한마음 한 몸 됨은 하늘의 뜻이러니
이 몸 비록 부럽다만 그 형통은 후세에나.

詩的背景

희방사 뒤쪽에 가파르게 마련해 놓은 사다리 길을 숨이 턱에 차 게 헐떡거리면서 한 동안 오르다보면 왼편 능선을 바꾸어 타게 되 고 여기에서 한참을 더 오르다보면 갑자기 가파른 바윗길이 나타 난다. 그 앞에서 땀도 식힐 겸 걸터앉아 쉬고 있었다.

문득 보이는 큰 나무 두 구루가 한길 남짓한 넓이로 서로가 의 지하고 서있다. 그 허리에 똑같은 높이의 굵은 가지가 양쪽 기둥줄 기에서 동시에 삐져나와 서로 엉겨 붙어있다. "연리지"(連理枝)다. 말로만 듣던 연리지가 오랜 세월을 붙안은 채 여기에 서있다.

백여 산을 두루 섭력하면서 다소 불안정한 연리지는 더러 보아 왔으나 이와 같이 완벽한 연리지는 한 번도 본 일이 없었다. 다만 뿌리에서 생긴 연리지가 있기는 있었다. 경주 선덕여왕 능 앞 길목 의 산기슭에 큰 노송 두 구루의 뿌리가 땅 위에 노출된 채 완벽한 상태로 서로 이어져 있다.

그것 말고는 이번에 소백산 북릉 암벽 밑에 전봇대 굵기 만한 연리지가 의연한 자세로 H자 형태로 옆으로 마주 뻗어있는 것을 목격한 것이다. 이음새 하나 없이 너무나 매끈한 것이 마치 누군가 가 조각예술작품으로 만들어놓은 것 같은 착각을 일으킬 정도의 천연 작품이다.

예로부터 연리지는 너무나 다정한 연인끼리의 사랑을 말하며 남 달리 화목한 부부의 정(情)의 상징으로 일컫는다. 연리지는 이웃한 다른 나무의 가지가 바람 같은 것에 의하여 서로 비벼대다가 어느

사이에 결이 통하고 맥이 통하여 완전히 하나가 되는 현상이다. 사람이 톱으로 잘라놓기 전에는 영원히 함께할 수 밖에 없는 운명이다.

백락천은 장한가에서 칠월칠석 깊은 밤 장생전에서 현종은 양귀비에게 재천원작비익조 재지원위연리지(在天願作比翼鳥 在地願爲連理枝)라 하늘에서는 비익조(比翼鳥)가 되고, 땅에서는 연리지(連理枝)가 되어 변함없는 부부로 끝없이 이어지라며 그들의 사랑을 찬양하였다.

연리지에 감정이 있다면 그들의 사랑의 깊이와 감정이 어떠할까 하고 한 번 상상해본다. 이성이 서로 만나서 죽는 날까지 아무런 말도 탈도 없이 이 완벽한 연리지처럼 묵묵히 살 수 있는 사람이 과연 얼마나 있을지.

처음부터 불완전한 연리지도 하 많고 많던데.

俊士 素兀 준사 소올

人間何故患憂罹　인간하고환우리
仁術濟生是不疑　인술제생시불의
心齊講壇欣惠施　심제강단흔혜시
眞誠僻巷頌恩耆　진성벽항송은기
如流年晚依然役　여류연만의연역
却謂仙姿世範追　각위선자세범추
碧水浩滔無想去　벽수호도무상거
歲寒雪白暫舒遲　세한설백잠서지

인간사 어찌 병들어 근심하며
인술 구제 뉘라서 의심하리오.
마음 다해 흔쾌히 강단에 베풀고
정성 베푼 은혜를 두메까지 칭송일세.

어느덧 연만한데 어진 사랑 그대로라
오히려 신선 같아 바른 세상 쫓을 뿐.
도도한 푸른 물도 생각 없이 가는데
세한의 흰 눈에 잠시나마 아니 쉬려나.

詩的背景

　"라디오동의보감", TV동의보감 등으로 이름 높은 명의 소올 신재용(名醫 素兀 申載鏞)은 지금으로부터 30여년 전부터 아동복지사업을 실천해 오다가 1992년 8월 1일 "동의난달"을 창설하여 의료봉사를 비롯한 노인복지사업, 아동교육사업, 장애우복지사업, 장학사업 등 다양한 사업을 실천하고 있다.

　아울러 한의사와 한의대생을 대상으로 의학강의를 겸하고 또한 내가 아는 것을 세상의 모든 사람과 공유하고자 하는 박애사상으로 전국 방방곡곡에 초빙강사로 강의하고 있는 오직 사랑을 실천하는 천사 같은 고매한 명사이다.

　동의난달 초창기에는 사비를 들여 봉사하여 오다가 해를 거듭할수록 봉사 규모가 커짐으로서 사단법인으로 등록하여 사회의 한복판에 우뚝 서는 동의난달로 거듭나게 하였다.

　연중계획에 따른 하계봉사는 두메벽촌을 백여 명의 봉사요원이 현지에 임하여 일천 여명에게 진료를 하면서 탕제 투약 등 방대한 규모의 봉사비용을 들여 활동하고 있는 보기 드문 단체로서 지금까지 연 삼만 여명에 이르는 대규모의 봉사활동을 계속하고 있다.

　인간 소올! 그는 성인(聖人)만 바라보고 살아가는 오롯한 정신을 간직하고 있으며 흐트러짐이 없다. 세상 모든 사람 중에는 시기하는 사람, 믿지 못하는 사람이 있는가 하면 업적을 칭찬하며 부러워하며 그 정신을 본받고자하는 사람 등 모두가 자기 잣대로 바라보고 있다. 그런 속에 그는 여전히 꿋꿋하다.

앞에 보이는 북한강 푸른 물은 아무 생각 없이 도도히 흐르고 있어도 수수만년을 그대로 변함없이 그저 흘러가고 있을 뿐이고 또 그것이 자연인지라 그렇게 살아가는 사람이 이 세상의 태반이다.

칠십을 바라보는 나이에 몸도 마음도 피곤하련만 이제 다소 느긋하게 자신도 돌아볼 수 있는 시간을 갖는다 하여 뭐라 할 사람이 아무도 없으련만.

동지(冬至) 전날 여명에 소올재(素兀齋) 넓은 뜰에 내린 하얀 눈이 지난 한 해의 세속의 궂은 때를 다 덮어버리고 밝은 아침 해맑은 복으로 되바꾸어 놓았다.

根深枝茂　뿌리깊은 나무 무성한 가지

千年古樹穢蕪痕　천년고수예무흔
根繞萬枝倚龍門　근요만지의용문
佛德撫恩能耐久　불덕무은능내구
梵音鐘鼓因緣敦　범음종고인연돈
良才吾族謙虛愼　양재오족겸허신
靈木如從繼蹟尊　영목여종계적존
不朽仁心持重守　불후인심지중수
俗煩欲斥智囊存　속번욕척지낭존

거친 풍상 지킨 흔적, 천년의 고목
용문에 뿌리감은 무성한 뭇 가지.
부처님 어루만져 천년세월 견뎌낸 건
범종소리 법고소리 연불독경 덕이러니.

뛰어난 재주 지닌 우리가문 겸허하여
신령한 나무처럼 높이 이어 갈지어다.
어진 마음 신중하게 길이길이 지켜서
세속 번뇌 물리치는 지혜도 함께하여.

詩的背景

　양평의 명소 용문산 국민관광지에 들어서면 솟을삼문이 위용을
자아내며 관광객을 맞이한다. 유원지를 지나 용문사 일주문을 또
지나서 으슥한 숲속 길을 계곡 따라 구불구불 한참을 더 올라가면
용문사에 이르게 된다.

　이 용문사 뜰아래에 천 백년을 헤아리는 은행나무가 하늘을 덮
고 서있다. 높이 60미터, 둘레 14미터의 천연기념물 제30호로 지
정된 이 나무는 동양 최대 규모를 자랑하는 우람한 나무다.

　나무뿌리는 깊이 박혀 사방 둘레 백 걸음에 이르고 그 끝은 몇
길 아래 용문산 계곡물에 잠겨 수액을 빨아들인다. 나무줄기는 오
랜 세월의 흔적이 묻어나 커다란 나무 혹을 주렁주렁 덧붙여 괴상
을 이루고 큰 가지는 모진 비바람에 꺾여나갔고 더러는 지지대를
받혀 보호하는 등 상처투성이다.

　봄이 되면 파릇한 잎이 야들하고 여름에 무성한 가지가 하늘을
덮는다. 가을에 노란 은행잎 사이로 탱글탱글한 은행 알이 빈틈없
이 꽉 찬다. 이렇게 천 백년을 지켜온 나무가 신령스러워 국란이
있을 때면 으레 소리를 내어 운다고 한다. 이 나무를 신라의 의상
대사가 절에 들렸다가 지팡이를 꽂았다 하고, 신라의 마의태자가
나라 잃은 슬픔을 안고 금강산으로 가는 길에 심었다고도 한다.

　천년을 넘게 범종소리를 듣고 법고소리를 듣고 연불소리를 들으
며 한 자리에 서서 지켜오는 동안 부처님의 덕기가 듬뿍 서렸을
것이기에 신령스러울 수밖에 없었을 것이다.

총명한 우리 가문, 재주 넘치고 번창한 우리 가문의 자손들은 모두가 하나같이 매사에 삼가고 겸허하여 신령한 이 은행나무와 한가지로 오랜 세월을 왕성한 기백과 명성을 얻어 세상에서 높이 존경받는 인물이 되기를 희망하며 어진 마음으로 몸가짐을 신중하게 할 것이며 세속의 번거로움을 물리치줄 아는 지혜가 충만하기를 임진년 새해 첫날을 맞이하여 노부는 바라마지 않는 바이다.

白鳥群留 백조군류

滿水波光夕照偓 　만수파광석조천
殘陽聖地靜虛然 　잔양성지정허연
江心鵠鵠交談眷 　강심곡곡교담권
涯際儀儀首豎權 　애제의의수수권
扁舟起紋驚伴翅 　편주기문경반시
柔翎蔽目齊催眠 　유령폐목제최면
曾無寂窈如斯境 　증무적요여사경
似畵眞勝乍霰天 　사화진승사산천

강물 위로 반짝반짝 저녁 빛이 이는데
성지는 남은 볕 쪼여 다만 고요할 뿐.
강심의 백조는 짖어대며 제 식구 찾고
강기슭엔 머리를 높이 들어 되우나 권위롭네.

조각배의 파문에 놀라 날개를 펴더니
깃털에 눈 가리고 한같이 최면 걸렸네.
이 같은 고즈넉함이 일찍이 있었던가?
갑자기 흩뿌리는 싸락눈 진정 그림이로세.

詩的背景

양평의 강남 남한강변의 산책로에서 걷기운동을 즐기는 사람들을 자주 마주친다. 그 대부분이 노경에 든 부부로서 추이에 얼굴을 감싼 채 건강을 유지하려고 저마다 빠른 걸음걸이로 땀이 촉촉하다.

때마침 저녁 무렵이라 푸른 물에 얼비치는 햇빛이 찬란한데 모래톱 언덕 위의 양평성지는 남은 볕을 쪼이며 아늑한 분위기를 자아낸다.

올겨울 들어 혹독한 추위 속에 푸른 강물 위로 수많은 백조가 날아와 그 우아한 자태를 자랑하고 있다. 이 큰고니 백조는 시베리아에서 여름을 살다가 겨울에 추이를 피해 남으로 내려와 월동을 하는데 금년에는 우리나라 남한강의 양평에 이르러 여장을 풀었다.

보로 막고 댐으로 막아 수량이 충만한 양평강 푸른 물에 순백의 큰고니가 새끼들을 거느리고 떼를 지어 한가로이 헤엄치며 제 식솔을 찾아 시끄럽게 불러대는가 하면 더러는 자맥질로 배를 채우기도 하고 또는 하늘을 향해 긴 목을 빼고 우아한 자태로 위엄을 보이기도 한다.

강심에도 강기슭에도 대여섯 마리 씩 식솔끼리 흩어져 노닐다가 해질녘이라 제각기 느릿느릿 일행에 합류한다. 오리는 떼를 지어 이 진객을 반가이 맞이하며 무슨 구경거리나 되는 듯이 앙증스레 뒤따른다.

이 아름다운 광경을 아랑곳없이 작은 배 한척이 물살을 가른다. 이에 익숙한 오리는 그냥 출렁이며 가만히 있는데 백조는 순백의

날개깃을 펼치며 하늘을 향해 요동치더니 어느덧 되돌아와서 한데 어울리는가 싶었는데 어느 누가 최면을 걸었는지 갑자기 모두가 하나 되어 부드러운 깃털에 고개 돌려 눈을 박고 꿈쩍도 하지 않고 잠들어버린다.

어린 것 합하여 모두가 108마리다. 이렇게 많은 백조 떼도 처음 보았거니와 이렇게 급변하고 고즈넉하고 진기한 정경은 더더욱 처음 본다.

맑은 하늘이 흐리더니 갑자기 싸락눈이 흩뿌리는 이 정취, 진정 화가의 머릿속에서 아니면 동화 속에서나 봄직한 한 폭의 그림이 아닐 수 없다.

殘痕 잔흔

峽村依舊幾多年　협촌의구기다년
寂寞僻居守拙蜷　적막벽거수졸권
寒陋難堪何邈去　한루난감하막거
彩霞自遣覓棲遷　채하자견멱서천
棄廬枯草縈紆朽　기려고초영우후
虛室扉扃吹霰穿　허실비경취산천
野雀互啼惟有擅　야작호제유유천
鼠狼捷走古巢椽　서랑첩주고소연

두메에서 옛날처럼 그 많은 세월을
궁박하여 쓸쓸히 움츠려 살더니
모진가난 참지 못해 아득히 떠나
노을빛에 달랠 곳 찾아 옮겨 갔겠지.

버려진 집둘레에 마른 덤불 얽힌 속에
텅 빈방 헌 문짝을 싸락눈이 들이친다.
들새들은 지적이며 제멋대로 드나고
족제비는 제 집이라 낡은 서까래를 타네.

詩的背景

　양평의 두메에 외따로 남아 있는 허름한 작은 집 하나가 버려진 채 쓸쓸히 지키고 서있다. 집 주인이 누구였는지 알 필요는 없으나 무척이나 쓸쓸한 외딴집에서 헤어날 수 없이 다만 주어진 그대로 움츠리고 오랜 세월을 살아왔을 것이다 하고 짐작해 보게 한다.

　식솔들을 배불리 한 번 먹일 수 없는 손바닥만큼이나 작은 밭떼기를 가꾸면서 근근이 살았을 그 사람과 그 가족들, 엄동설한의 스산한 바람에 입김으로 손을 녹이며 잠 한 번 따뜻하게 자보지 못한 세월을 얼마나 보냈을까 하고 상상해보니 마음이 아프기 그지없다.

　그러다가 어떤 계기로 팔자려니 하고 살던 집에 긴 한숨을 남겨 놓고 훌쩍 떠나갔을 그들이 아침저녁에 노을이 지는 자연 속에서 유유자적하며 세상 걱정 다 잊어버릴 수 있는 곳에 지난 세월을 뒤돌아보면서 편안한 삶을 살고 있다면 얼마나 다행일까.

　오랫동안 비어 있었을 이 집 둘레에는 메마른 덤불이 얼기설기 어수선하고 덜렁덜렁 매달린 앙상한 문짝은 열어제친 채 텅 빈 방 안을 드러내고 있는데 갑자기 내리는 싸락눈이 방안을 뚫고 흩날려든다.

　추위를 모르는 들새들은 짹짹거리며 제 집이 되어버린 이 집안을 서슴없이 드나들고 있는데 족제비는 천정에 둥지를 틀었는지 서까래를 타고 분주히 달린다.

　사람이 살아있다면 다소 약간의 온기라도 있을 것이나 주인이 떠난 버려진 집에 다만 작은 동물들의 집이요 놀이터로 변해 있을 뿐이다.

　잔흔! 유령도 살지 않을 그러한 잔흔이 요즘의 이곳 산책로의 끝자락에 스산한 모습 그대로 남아있다.

光化門廣場 광화문광장

權臣藍輿緩悲窮　권신남여완비궁
倭賊佩刀倨慢夢　왜적패도거만몽
忠武英姿龜鑑像　충무영자귀감상
世宗聖寵訓民功　세종성총훈민공
昔年敗亂怨專忘　석년패란원전망
今日和平賞甚充　금일화평상심충
名所脚光耽玩貌　명소각광탐완모
盛衰不測但天工　성쇠불측단천공

느긋하던 권신 가마, 슬픔 속에 다했고
칼 찬 왜적 거만도 꿈속으로 사위었다.
충무공의 영웅상은 귀감으로 우뚝하고
세종임금은 성총으로 훈민에 공들이신다.

혼잡했던 옛 한 일랑 이제는 다 잊고
오늘날 화평하여 구경에만 몰두하네.
다만당 명소로 각광 받는 즐길 거리로
성쇠를 뉘 알리 하늘의 조화인 것을.

詩的背景

　근대사에 빼어놓을 수 없는 곳이 광화문과 그 앞 광장이다. 권세 있는 사대부들이 대궐을 향해 남여(뚜껑 없는 가마)를 타고 느릿느릿 헛기침을 하며 점잔을 빼다가 일본에 의하여 패망하는 슬픔을 당했고, 왜적들은 칼을 차고 위협하며 거들먹거리다가 그 서슬도 다 사위었다.

　일본이 패망하자 독립정부를 세운다고 수십만 국민이 광장을 메웠고, 민주항쟁을 한다며 민중은 피를 흘렸다. 이와 같이 광화문 광장은 우여곡절이 많아 한이 맺혔던 곳이었다.

　정권이 여러 차례 바뀌더니 광장은 말끔히 정비되었고 이순신장군의 동상이 묵은 때를 벗고 새로이 단장되었다. 세종대왕이 뭇 백성에게 성총을 베풀어 훈민정음을 반포하면서 앉아계신다. 그간의 한 맺힌 수난의 제반사를 다 잊고 오늘날은 화평한 가운데 관광명소로 탈바꿈되었다.

　중국을 비롯한 여러 나라에서 영화촬영지로 각광을 받고 있다 하고 외국의 관광객이 모여 사진을 찍으며 우리나라의 위상을 높여주는 곳으로 변모되었다. 지난날을 생각할 때 격세지감이 일지 않을 수가 없다.

　무릇 흥망성쇠는 예측하기 어려운 것이어서 다만 하늘의 조화를 따르는 수밖에 없지 않을까 싶다.

早春 有明山 　조춘 유명산

斜陵殘雪履踦艱　　사릉잔설이기간
臨頂往年暫憶圜　　임정왕년잠억환
三日斷飱秋夕節　　삼일단손추석절
朝晡耐餓奈登攀　　조포내아나등반
巓原枯荻馨香站　　전원고적형향참
氷澗隙磊淸玉潺　　빙간극뢰청옥잔
癖好戀山何自棄　　벽호연산하자기
老羸從此幾怡還　　노리종차기이환

비탈진 능선의 잔설 길을 미끈대며
정상에 올라 잠시 옛 추억에 잠긴다.
추석 절 연 삼일을 단식하면서
아침저녁 주린 배로 등반은 왜 한담.

산마루의 억새밭에 향긋한 낮참 냄새
얼음계곡 돌 틈에선 옥 흐르는 파란 소리.
산 그리는 이내 버릇 언제나 버릴까
힘겨운 노인이라 되올 수도 없으련만.

詩的背景

 등산길이 북사면이라 잔설이 그냥 남아있고 얼음마저 밑에 깔려 있는 오솔길을 긴장하며 오르고 또 올라 마침내 862미터의 정상에 이르렀다. 정상에는 이미 올라있는 사람, 지금 막 오른 사람 할 것 없이 사람으로 붐비고 사진 찍기에 바쁘다. 아직은 이른 봄날의 조금은 쌀쌀한 볕인데도 매우 즐기는 모습이다.

 정상에 오르고 보니 한 이십여 년 전에 있었던 옛일이 잠시 색각난다. 추석 연휴의 연 삼일을 시험 삼아 단식하며 매일 매일을 정상에 오르고 다시 계곡으로 하산하면서 너덜바위에 앉아 책을 보며 소일하던 일이 있었다.

 이틀을 꼬박 굶자 계곡의 여기저기에 버려진 쓰레기 비닐봉지 속이 자꾸 눈에 밟히는 현상이 일어났고, 삼일 째 되던 마지막 날, 정상에서 남쪽으로 이어지는 능선에 심어놓은 무밭이 눈에 들어왔다. 반가운 마음에 보기에 잘 생긴 놈 하나를 거침없이 뽑아들었다. 뽑은 자리에 무값의 몇 배되는 값을 놓고 그 위에 무 잎을 덮었다.

그때의 그 무맛을 평생 잊을 수가 없다.

 산 정상 남녀들에 웃자란 누런 억새밭을 사람들이 깔고 앉아 낮참을 맛있게 먹는다. 구수하고 향긋한 냄새가 산에 깔려 맴돈다.

 눈이 녹아 질척한 올라온 반대편 양지쪽 비탈길을 내려 계곡에 이르고 보니 볕이 들지 않는 어둑한 계곡은 아직도 눈 덮인 하얀

얼음이 그대로 있고 너덜바위가 군데군데 솟아올라 마치 운해 위에 떠 있는 산봉우리처럼 보인다. 이따금 벌어져있는 그 틈새로 파란 옥수가 영롱한 소리를 내며 졸졸거린다.

산이라면 사족을 못 쓰는 내가 이제 늙어 다리가 풀리는데도 또다시 오리라 다짐하면서 무릎이 삐걱거리는 무거운 발길을 터벅터벅 옮긴다.

이런 산행, 다시는 할 수 없을 거면서.

明成皇后 生家 명성황후 생가

女娘貴賤嫁門專　여낭귀천가문전
天意深宮揀擇緣　천의심궁간택연
幼齒生家長膝下　유치생가장슬하
瓜年妃氏卓才硏　과년비씨탁재연
葛藤媤父危難懼　갈등시부위난구
暴惡倭夷刃禍瞑　포악왜이인화면
智德明成封諡號　지덕명성봉시호
因山行次萬民捲　인산행차만민권

여인의 귀천은 뉘 가문 출가냐 인데
깊은 궁에 간택됨은 하늘의 맺음이라.
어릴 적 생가에서 부모슬하에 고이 자라
과년하여 왕비로써 갈고닦은 탁출한 재능.

대원군의 갈등으로 위난의 두려움 속에
포악한 왜놈 칼에 화를 입어 잠들었네.
명지성덕 하였다고 시호는 내려지고
장례행차 만백성은 주먹 부르쥐었다오.

詩的背景

 민문(閔門)의 여인으로 여주에서 태어나 양친의 슬하에서 어린 시절을 살다가 14세의 나이로 고종비로 간택되어 궁궐에 들어오기까지 대원군 이하응의 집 길 건너 이웃에 있는 감고당(感古堂)에서 육칠년을 살았다.

 그리하여 시아버지인 대원군에 의하여 왕비로 간택되었으나 그 시아버지로 인한 정치적 갈등으로 권력 갈등이 심화되어 국운은 더욱 쇠미하여졌고 외세는 더욱 발호하는 계기로 소용돌이쳤다.

 대원군은 본시 탁월한 능력을 지닌 정치가였다. 민 왕비 또한 그에 못지않은 재기발랄한 지성적인 정치가였다. 뿐만 아니라 의지도 강하여 당시의 사회상에 걸맞은 정책으로 백성의 복지를 추구하고자 부단히 노력하였다.

 보수적인 대원군과는 달리 서양문물의 필요성을 누구보다도 잘 이해하는 당대 제일가는 준걸한 정치가였다고 일본 정가를 비롯한 열국의 정치인들은 입을 모았다고 한다.

 이 영민함이 화를 자초하였다. 1895년 8월 20일의 어둑새벽, 소위 '여우사냥'이라는 작전명령에 따라 일본은 낭인 삼십 여명을 투입, 경복궁을 범궐하여 건청궁 곤녕합(乾淸宮 坤寧閤)을 침입하여 옥호루(玉壺樓) 앞에서 잔인무도하게 황후를 시살하고 옷을 벗겨 국부까지 희롱한 후 후원 산자락에서 석유를 뿌려 화장하는 야만성을 서슴없이 자행했다. 그리고 시해한 칼에 "순식간에 여우를 해치우다"라고 사건 후에 자랑스럽게 명각(銘刻)까지 하였다.

비운의 황후는 44세의 나이로 파란만장한 생애를 마쳐야만 했다. 인산(因山-왕실의 장례)행렬은 30리로 이어졌고 따르는 백성이 2만이 넘었다. 백성들은 통곡하며 나라의 힘없음에 주먹을 부르쥐며 통분하였다.

여주읍 능현리, 그의 생가에 명성황후 탄강 구리비(誕降舊里碑)를 세우고 주변을 넓혀 성역화 하였다. 생가 후원 초가별당의 조촐한 그의 거소에 어린 시절 글 읽는 요조(窈窕)한 모습을 재현해놓은 실물 크기의 밀랍인형이 강하게 눈에 들어와 지워지지 않는다.

小鹿島癩翁 소록도 나옹

和風巷路至純窮　화풍항로지순궁
園藝癩軀絶致功　원예나구절치공
生獄百年卑忍辱　생옥백년비인욕
天刑永日淚無窮　천형영일누무궁
拘囚昔事懷魂忌　구수석사회혼기
苛虐往時那罪叢　가학왕시나죄총
詛呪切望存命斂　저주절망존명렴
心靈罹患棄人同　심령이환기인동
四肢顔貌旣凶訌　사지안모기흉홍
五指脫離自疑中　오지탈리자의중
誕子相逢僅一朔　탄자상봉근일삭
慈親愁嘆隔如猣　자친수탄격여종
辛艱不盡誰能慰　신간부진수능위
多幸終焉鶴髮翁　다행종언학발옹
羨界已枯延只壽　선계이고연지수
老松憐從虐癩尨　노송연종학용방

266

봄바람 스쳐 순결해지는 섬 길에
나환자들 몸 바쳐 공들인 특출한 동산.
생지옥 백년을 몸 낮춰 참아내며
천형의 긴긴날을 눈물은 하염없었다고.

잡혀 갇힌 그 옛날은 혼마저 미웠는데
그 때의 모진 학대 무슨 죄로 갇혔더라?
저주 속에 남은 목숨 걷어가기 바랐건만
심령마저 병들었기 버린 사람 한 가지라.

사지와 얼굴 모양 흉측스레 문드러지고
저도 몰래 손가락 발가락이 떨어지기도.
낳은 자식 만나기도 겨우 한 달 만에야
멀리서 애돝 바라보듯, 탄식했던 그 어미.

끝없는 쓰라림을 뉘 능히 위로하료
문둥병이 낫고 보니 백발의 노인이라.
부러웠던 세상은 시든 목숨 이어갈 뿐
노송은 불쌍타고 등창으로 헝클어졌네.

* 애돝 = 갓난 새끼 돼지

詩的背景

　육백년 전 세종 조에 제주에서 대풍창 나질(大風瘡 癩疾-문둥병)이 창궐한다는 장계가 올라왔었다. 이것이 우리나라에 처음 있는 문둥병 기록이다. 그리고 1916년 2월, 일제에 의하여 전라도 끝자락 소록도에 자혜원을 설립하고 전국의 나질 환자를 강제 수용하였다. 그 후 원생은 늘어 6천명에 이르렀다.

　그 당시 육지에 있던 한센병(나병) 환자들은 가족들을 생각하여 집을 떠나 방랑생활로 집집마다 가게마다 찾아다니면서 각설이타령으로 몇 푼씩을 얻어갔다. 그렇게 걸식하며 천형의 몸을 끌면서 모진 목숨을 연명하였다.

　손발과 얼굴은 변형되어 썩어 문드러지고, 감각이 없어 자신도 모르는 사이에 손가락 발가락이 떨어져 나갔다. 환부에서 고름이 터지고 악취가 심했다. 누가 어떤 잘못을 저질렀기에 이런 형벌을 받아야 하는 가고 분노하고 저주하였다. 구약성서 욥기의 고통을 그들은 현실로 겪었던 것이다.

　이와 같은 고통을 겪고 있는 환자들을 일제는 강제로 동원하여 벽돌을 굽게 하고 그 벽돌로 감금실과 해부실을 짓게 하였다. 그 해부실에서 단종(斷種)수술을 하여 신생아가 태어나지 못하게 하였고, 그래도 태어난 아기는 미감아(未感兒 아직 병에 걸리지 않은 아이)라 하여 호적에도 올리지 못하고 인간에서 제외되었다. 그 부모는 한 달에 한 번 그것도 5미터 떨어진 곳에서 돼지 새끼를 보듯이 잠시 보고 돌아서야만 했다. 그 애달팠던 자리를 수탄장(愁嘆

場)이라 그들을 불렀다.

원생들이 의지할 곳은 오직 하나님뿐이었다. 교회가 여기저기에 세워졌고 소록도 거주민 대다수는 교인이 되어 하나님의 구제를 기다렸다.

1992년 의약의 획기적인 개발로 우리나라에서 나질 한센 병은 종결을 선언하였다. 지금의 소록도 원생은 병은 나았으나 기왕에 문드러졌던 환처가 그대로 남아있어 치료 요양을 여생동안 받아야 할 사람들로 모두가 백발노인들이다. 그들의 치료 요양을 돕기 위하여 각처에서 자원봉사자가 모여들고 있다.

여기에 미국에 사는 손자 태연이와 함께 동행한 그의 어미 큰 딸이 봉사에 참여하였다.

韓何雲 詩 시인 한하운은 한센병 환자였다.

전라도 길

가도 가도 붉은 황톳길
숨 막히는 더위뿐이더라.

낯선 친구 만나면
우리들 문둥이끼리 반갑다.

천안 삼거리를 지나고
수세미 같은 해는 서산에 남는데.

가도 가도 붉은 황톳길
숨 막히는 더위 속으로 쩔름거리며
가는 길....

신을 벗으면
버드나무 밑에서 지까다비를 벗으면 (엄지가락이 찢어진 일본 신발)
발가락이 또 한 개 없다.

앞으로 남은 두 개의 발가락이 잘릴 때까지
가도 가도 천 리 먼 전라도 길.

손가락 한 마디

간밤에 얼어서
손가락이 한 마디
머리를 긁다가 땅 위에 떨어진다.

이 뼈 한 마디 살 한 점
옷깃을 찢어서 아깝게 싼다.

하얀 붕대로 덧싸서 주머니에 넣어둔다.

날이 따스해지면
남산 어느 양지 터를 가려서
깊이깊이 땅 파고 묻어야겠다.

목숨

쓰레기통과
쓰레기통과 나란히 앉아서
밤을 새운다.

눈 깜박하는 사이에
죽어버리는 것만 같았다.

눈 깜박하는 사이에
아직도 살아 있는 목숨이 꿈틀 만져진다.

배꼽 아래 손을 넣으면
37도의 체온이
한 마리의 썩어가는 생선처럼 뭉클 쥐어진다.

아 하나밖에 없는
나에게 나의 목숨은
아직도 하늘에 별처럼 또렷한 것이냐.

비 오는 길

주막도 비를 맞네.
가는 나그네
빗길을 갈까
쉬어서 갈까
무슨 길 바삐 바삐
가는 나그네
쉬어 갈 줄 모르랴
한 잔 술을 모르랴.

여인

눈여겨 낯익은 듯한 여인 하나
어깨 널찍한 사나이와 함께 나란히
아기를 거느리고 내 앞을 무심히 지나간다.

아무리 보아도
나이가 스무 살 남짓한 저 여인은
뒷모양 걸음걸이 몸맵시 하며 틀림없는 저.....
누구라 할까.....

어쩌면 엷은 입술 혀끝에 맴도는 이름이요!
어쩌면 아슬아슬 눈 감길 듯 떠오르는 추억이요!

옛날엔 아무렇게나 행복해 버렸나보지?
아니아니 정말로 이제금 행복해 버렸나보지?.....

온 몸을 감도는 붉은 핏줄

온 몸을 감도는 붉은 핏줄이
꼭 감긴 눈 속에 뭉치여 있네.
날랜 소리 한 마디, 날랜 칼 하나
그 핏줄 딱 끊어버릴 수 없나.

略 歷 (서예. 서각)

常 山 申 載 錫 (상산 신재석)

號 : 常山 · 늘뫼 · 夕霞 · 虛走 (상산 · 늘뫼 · 석하 · 허주)

* 昔耘 申昇燮 부친 슬하에서 연묵(硏墨)
* **한국예술문화 명인** (서각부문 인증번호 제13-1101-22호)
* 상산서예학원 설립 원장 14년 (서울 신림동, 송파동)
* 광탄서예교실 설립 원장 (1997년~현재, 무료기부봉사)
* 강상묵숙 서예강좌 개설. 藝師 (2012년 3월 6일, 무료기부봉사)
* 한국민족서예가협회 이사 · 상임이사 24년, 현 고문
* 한국민족서예대전 초대작가 · 심사위원장
* 사단법인 한국서각협회 현 고문
* 사단법인 한국서각협회 경기도지회 설립 초대회장
* 제2회 대한민국 서각대전 운영위원회 부위원장
* 제3회 대한민국 서각대전 심사위원장
* 대한민국 서예문인화대전 추진위원, 서각분과 심사위원장

* 사단법인 한국서각협회 인천광역시 서각대전 운영위원장, 심사위원장

* 사단법인 한국서각협회 회원전 다수 참여 출품

* 국제 각자예술전 다수 참가 출품

 (참가국: 중국, 일본, 싱가포르, 말레이시아, 한국 등 5개국)

* 국제 각자공모대전 초대작가,

* 국제각자공모대전 심사위원 (5개국 순회 공모전)

* 개인전시회 : 5회

 1. 서울 인사동 백악미술관 (石刻작품 43점 등 총 83점)

 2. 미국뉴저지 알파인 리오비스타 (초대형작품 등 24점)

 3. 양평미술관 1회

 4. 양평농업박물관 2회

* 작품소장과 현액

 1. 중국 샤먼시립박물관 서각작품 소장 2점

 2. 연세대학교 박물관 서각작품 소장 1점

 3. 성균관대학교 박물관 서각작품 소장 각 1점

 4. 양평 친환경농업박물관 서각작품 소장 10여점

 5. 용문산국민관광지 솟을삼문 현판 및 양평농업박물관 현판과 시판휘호,

 서각작품 게판

6. 양평관내 정자 등 서각작품 40여점 게판

7. 용문산국민관광지 시비 2점

8. 갈산공원 시비 1점 외 수점

9. 도산 안창호선생 기념관(흥사단) 서각작품.

10. 그 외 수점

* 저서

1. 廣灘墨錄 (광탄서예 10년의 성과기록서)

2. 漢詩韻捷考

3. 詩苦를 덜어줄 名詩佳句選

4. 山徑萬里 (상산한시 1집)

5. 旅路 (상산한시 2집)

6. 詩가 있는 作品選錄

7. 常山筆本解義 書藝略史 附記

8. 주위모은 글감

9. 수첩 고운말 귀한말

10. 百萬書藝人을 위한 家訓五百選.

11. 家訓五百選 筆本

參考文獻

故事成語辭典　學園社

墨場寶鑑　美術文化院

名言名句大辭典　이화문화출판사　林鍾鉉

翰墨錦囊　다운샘　李　鏞

顔氏家訓　傳統文化研究會　鄭在書. 盧暻熙

안씨가훈　홍익출판사　유동환

名家의　家訓　家庭文庫社　金鍾權

상설古文眞寶大全　保景文化社

原本　四字小學　明文堂　金星元

저자와의
협의하에
인지 생략

五百萬 書藝人을 위한

家訓五百選 肉筆本 加添

發行日 2014년 5월 15일 초판 1쇄

編著者 申載錫
 양평군 강상면 강남로 현대성우 101-202
 010-5445-7072

發行處 이화문화출판사
 서울시 종로구 사직로 10길 17(내자동 인왕빌딩)
 02-738-9880(대표전화)
 02-732-7091~3(구입문의)
 02-720-5153
 www.makebook.net

ISBN 979-11-5547-153-1

값 10,000원